艺术名家与艺术系列

移动剧场：
十六个介入者的十一次艺术加载

胡震 杨帆 主编

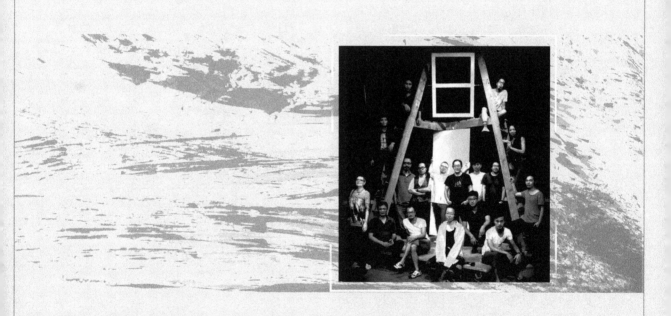

中山大学出版社
·广州·

版权所有　翻印必究

图书在版编目（CIP）数据

移动剧场：十六个介入者的十一次艺术加载 / 胡震，杨帆主编 . —广州：中山大学出版社，2022.12
（艺术名家与艺术系列）
ISBN 978 - 7 - 306 - 07586 - 4

Ⅰ . 移… Ⅱ . ①胡… ②杨… Ⅲ . 舞台艺术—研究 Ⅳ . ① J81

中国版本图书馆 CIP 数据核字（2022）第121784号

出 版 人：王天琪

策划编辑：吕肖剑
责任编辑：周明恩
封面设计：林绵华
责任校对：陈晓阳
责任技编：靳晓虹
出版发行：中山大学出版社
电　　话：编辑部 020-84110283，84113349，84111997，84110779，84110776
　　　　　发行部 020-84111998，84111981，84111160
地　　址：广州市新港西路 135 号
邮　　编：510275　传　　真：020-84036565
网　　址：http://www.zsup.com.cn　E-mail: zdcbs@mail.sysu.edu.cn
印 刷 者：广东虎彩云印刷有限公司
规　　格：787mm×1092mm　1/16　16.25 印张　455 千字
版次印次：2022 年 12 月第 1 版　2022 年 12 月第 1 次印刷
定　　价：98.00 元

如发现本书因印装质量影响阅读，请与出版社发行部联系调换。

目 录

● 海报及背景简介 / 1

● 关于艺术的引言 / 6
　　@ 安吉莉卡·曼兹：书签条 / 6

● 移动剧场TTc / 12
　　@ 何利校　　　这是一场审判 / 15
　　@ 郑　琦　　　黄金时代——完成未完成的金字塔 / 33
　　@ 杨义飞　　　加固 / 53
　　@ 沈丕基　　　三个三分之一天 / 81
　　@ 杨　帆　　　因父之名 / 107
　　@ 郑龙一海　　"e‐频道" / 137
　　@ 3234小组／洛鹏　宁宇　李星开　张原　赵新宇　林妮斯　　再来一次 / 163
　　@ 柯荣华　　　声音的碰撞 / 187
　　@ 方亦秀　　　人人都是经济学家，而不是人人都是艺术家 / 213

● 移动剧场 TTc 视频文献展 / 243

● 策展人／艺术家简介 / 251

● 后记 / 254

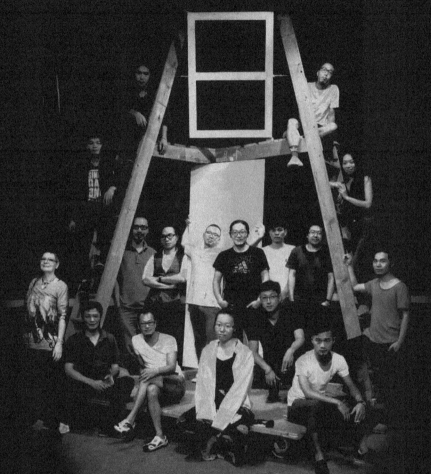

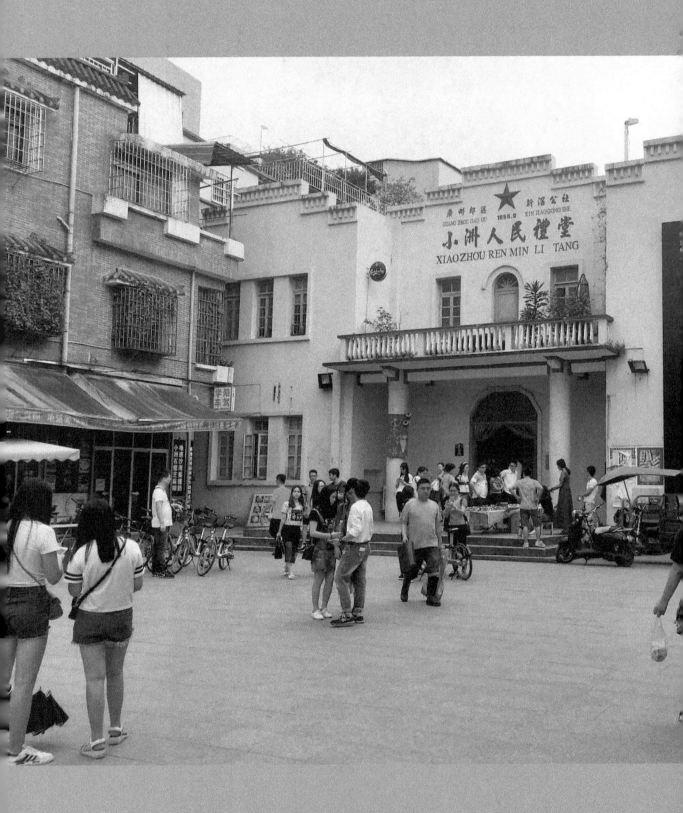

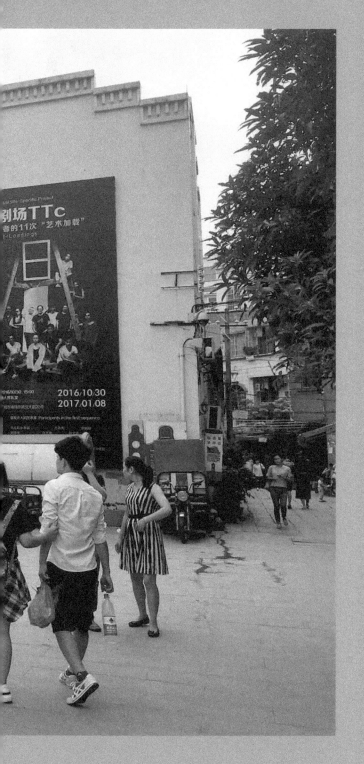

你我空间 U&M space

　　该空间是策展人胡震和艺术家杨帆于2015年共同创建的替代性艺术空间。空间概念的缘起是希望提供一个当代艺术社会实践的平台，一个传播当代艺术思想理念的基地，一个连通你我的当代艺术实验空间，以此无限拉近你我距离，孕育你我之间的无限可能。

小洲人民礼堂

　　该礼堂位于广州市海珠区华洲街小洲村拱北大街20号。礼堂建于1959年，由全村人用一砖一瓦将其建设起来。礼堂宽22.5米，长52.6米，高两层。前有三级台阶上地坪。土黄色的外墙，正墙明间二层正中灰塑五角星，并有"广州郊区新滘公社小洲人民礼堂"字样。礼堂中间横挂"高举毛泽东思想伟大红旗奋勇前进"标语。礼堂外立面保持了苏联时期公共建筑特色，内面则是典型中国南方砖木架构。礼堂是海珠区为数不多的苏式礼堂，其见证了小洲村工业发展的历史。2011年10月，该礼堂被公布为海珠区登记保护文物单位。礼堂现保存完好，产权属集体所有（礼堂外碑文载）。

亲爱的艺术家朋友们：

你们好！

我们很荣幸在此邀请你们参与一个具有挑战性的艺术项目，它将于今年11月展开。该项目名称为：

移动剧场/当代（Travelling Theatre contemporary），简称TTc，我们对它的定位和描述如下：

◆ TTc是艺术家打开思想的一个载体；

◆ TTc将扩展或改变你艺术作品的可能性；

◆ TTc将成为无尽的艺术景观中的一个"地标"。

我们把艺术家将其作品为TTc注入活力的行为称为艺术加载。在珠海居住近10年的德国女艺术家安吉莉卡·曼兹是这个项目的发起者，你我空间联合监制胡震、杨帆见证了她的首次加载，并决定和她一起开发这个项目。

◇ 如果你决定参加TTc项目，需要填写一份申请表，连同至少2张以前作品的照片以及TTc的方案和草图，发送到胡震的电子邮箱：

huzhen808@aliyun.com

◇ 十分期待你们的"艺术加载"艺术，并衷心邀请你们到你我空间了解和熟悉TTc。欢迎你预约：

胡震：13924021364 / 杨帆：13422214599

◇ TTc项目的策展团队：

胡震、安吉莉卡·曼兹、杨帆、陈磊、陈彦伶、赖周易、李思韵、李学而

2016年6月18日

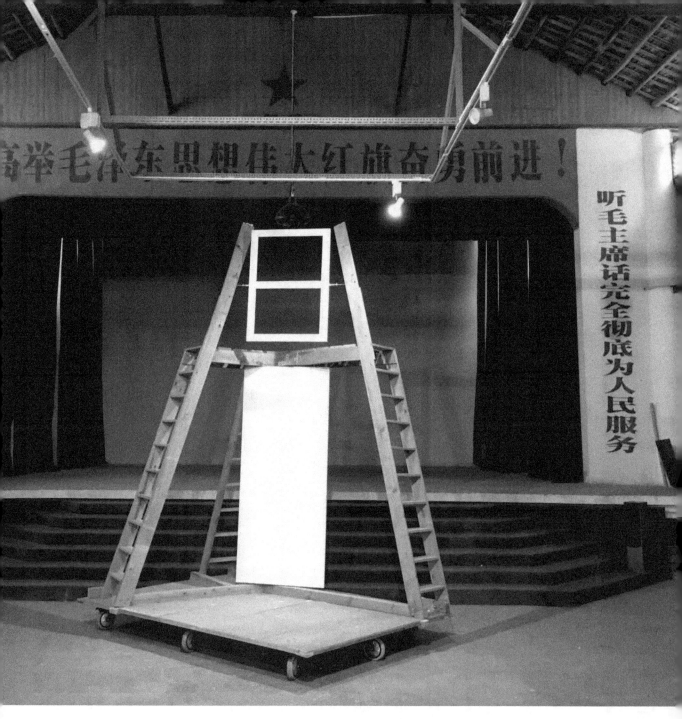

TTc 是一座有 9 个轮子的可移动的平台（长 300 cm × 宽 210 cm × 高 450 cm），有 1 扇旋转门和 1 扇旋转窗，有一条由 3 个梯子连接的可来回行走的通道（高 270 cm）。

TTc 是用防腐木和 304# 螺丝建造（重 2000 kg)，可拆分成 6 个部分。

TTc 由德国艺术家安吉莉卡·曼兹制作，并于 2016 年 4 月 20 日从珠海东岸村安吉莉卡工作室搬至广州小洲人民礼堂。

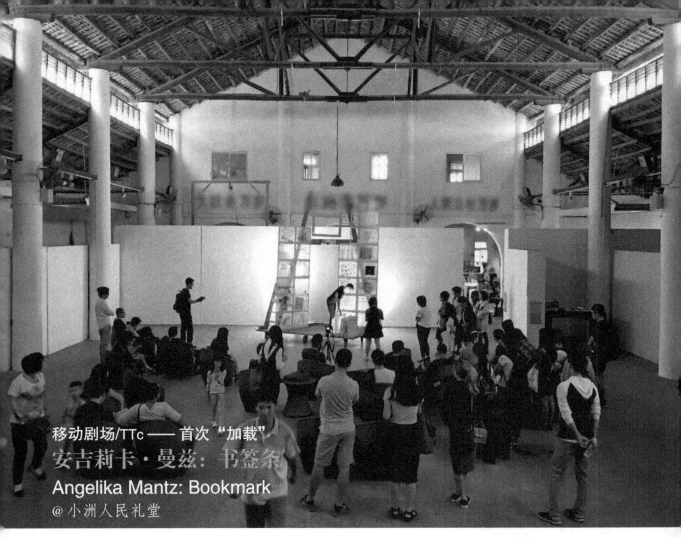

移动剧场/TTc——首次"加载"
安吉莉卡·曼兹：书签条
Angelika Mantz: Bookmark
@小洲人民礼堂

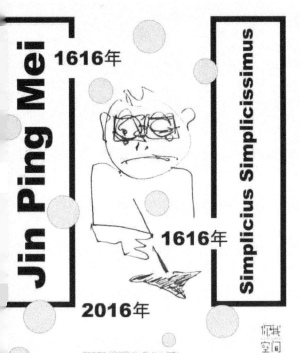

从20世纪80年代开始就在中国生活与学习的安吉莉卡曾经研究过三年多的汉学，同时她也学习艺术和艺术史。多年来往返于中国与德国之间的生活经历，让她逐渐形成了用来探讨自己所思所想的"艺术语言"。灯光和幻灯片投影是其艺术语言中的重要元素。她说："我'怎么说'比我'说什么'重要得多。"

此次的参展作品是《书签条》，安吉莉卡将其所读的两本同时代的风俗小说——中国的《金瓶梅》和欧洲的《痴儿西木传》（Simplicius Simplicissimus）中具有可比性的一些方面进行视觉化，旨在对我们今天的生活提出一些与这两本书相关联的问题。

安吉莉卡结合她阅读这两本书时的感受与思考所绘制的24幅画作，同时结合行为表演，分以下四个章节在移动剧场（TTc）上呈现她的作品《书签条》：

1. 双镜前言（行为表演）
2. 默读
3. 遗失之语（行为表演）
4. 金与运（行为表演/观众参与）

赖周易/策展助理

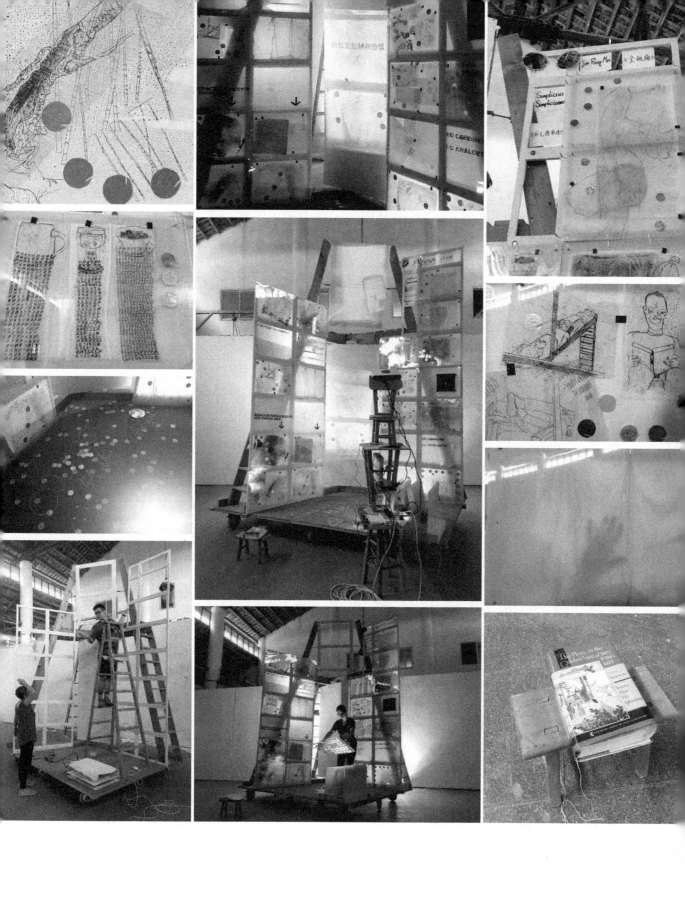

对话安吉莉卡·曼兹

对话人：赖周易（策展助理）

关于 TTc 的诞生

赖周易： 为什么要制作 TTc 这个装置？

安吉莉卡： 我在 2010 年的时候就想让我那个在珠海东岸村家里的叫 Doma Diasporia 的房屋装置变得可以移动起来，以便我能用它在中国的其他地方做展示。但是当时我发现我用在那个装置上的螺丝质量太差了，而且已经开始生锈，想拆也拆不下来。从那个时候起我就想把原先那整个装置改造得可以完全移动，方便运输，而且对于我和其他艺术家来说也都能方便使用，于是 TTc 就诞生了，它成了一个可以移动的房子。这个装置全新的结构也为我的新创作带来了灵感。我那时就觉得：我应该让我的作品在 TTc 上呈现完后又可以拆下来，然后让其他艺术家又能在 TTc 上继续创作。

接着我就遇到了胡震和杨帆，他们对这个想法也感兴趣。之后我就开始在 TTc 上创作我的作品，把我这多年来往返中国和德国之间的生活经历运用到我的创作理念中。

赖周易： 为什么 TTc 是这个样子的？我听到一些其他参展艺术家和策展助理在看到 TTc 的时候说："它好像一个房子，我想搬进去，然后像住在家里一样。"事实上，你自己也说它像个房子。而对我来说，它更像个树屋，我觉得它能庇护我，带我重新回到一种孩童爬树屋时才有的冒险精神和纯真状态，这也跟你所说的创作《书签条》时"规避准则，规避谴责，规避结论"的态度有点像。另外，TTc 三角形的外形也确实会给人一种安全感。我就在想，你是不是受到你的某种生活经历的启发而使得TTc具有这样的外形的呢？

安吉莉卡： 如果一把椅子有三条腿，那它就稳定了。所以我也用三个梯子把 TTc 架起来。梯子间形成了空间，我觉得一个屋子就成形了。所有的屋子都需要一个窗户和一扇门，但是墙就不需要了。如果这个屋子是给艺术家用的，那就更不需要了。因为有三条腿，它看上去很稳，很有安全感，但是，与此同时它也是一个开放的空间，它也很脆弱，甚至不稳定。我选用木头和不锈钢螺丝作为材料是因为木头便于制动，同时这些材料也便于维修。

至于 TTc 有没有"家"的感觉，我觉得这要看个人吧，有的人就不喜欢自己的家。房屋是人的第三层皮肤（第一层是人本来的皮肤，第二层是衣服，第三层是屋子），它对每个人来说都是非常亲近也非常重要的一种东西，住在里面的人会有好的，也会有不好的回忆。如果一个房子没有了墙的遮挡，那藏在屋子里的东西就会显露无遗。

有一句谚语这么说：有物似于我肤下游。（Something is going under my skin.）TTc 为我的作品《书签条》立起了屋架，我对《金瓶梅》和《痴儿西木传》的见解则在我的皮肤下流淌。

关于《书签条》

赖周易： 为什么会选择这两本书呢？

安吉莉卡： 这两本书都写于大约 400 年前的大动荡时期（前者是明朝将要衰亡的时候，后者是欧洲的"三十年战争"时期），它们分别描述了两种文化背景下人们当时的生活情景。

同时，这两本书也都被称作"风俗小说"，这意味着它们的主题不是故事或历险记之类的东西，而是非常具体地描写人们当时的日常生活。这就使这两本书对于我们今天的生活很重要。我们能借此学习和认识到我们的根源。

我从 1982 年开始就一直在中国和欧洲生活，并对两地文化有所见闻。作为一个艺术家，我也根据个人的主观喜好对这两本书里的方方面面进行了选择。我不会像历史学家那样做分析，我只会画出这两本书里让我感叹、让我惊奇的东西。同时，在阅读这两本书的时候，我也意识到了一些今天人们在

这两个地方、两种文化下会遇到的问题。这其中有一些问题一模一样，还有一些非常重要的问题，也一模一样。而且，当时人们会犯的一些错误直到今天也依然会犯。

赖周易：那你这次创作《书签条》的目的又是什么？

安吉莉卡：深深地洞察一下自400年前，在不同的文化下，人的风俗史、我们的根源和"现状"都是怎样的。还有切记：跟随线索，只比较，不决断。而且在读这两本风俗小说的时候，做到"规避准则，规避谴责，规避结论"，同时穿越时间，追问"我们从那时起究竟得到了什么？"也是对我所作研究的一种检视。

赖周易：你海报上的小人的表情代表什么？

安吉莉卡：这是我在为这次的作品《书签条》构思海报时心里产生的能代表我当时感受的一个表情。我在我的本子上用了3秒钟快速地画出了这个能表达我内心想法的草图。

我在今年年初的几个月里为了给我的新作品寻找灵感而读了《金瓶梅》和《痴儿西木传》这两本书。我在两本书之间来回切换，几乎是同时在读这两本书。我这么做是想庆贺我所选择的生活方式：在两种文化中，在中国和欧洲两地生活。

再说回让我画出海报上这个小人表情的内心感受。我在读这两本书的时候根本高兴不起来，也积极不起来，因为在400年以前处在两种不同文化下的人们都在承受苦难。

我非常喜欢这个能表达我真实情感的小人，因为它来自我内心深处而不是仅仅流于外表。

赖周易：和我之前第一次在你珠海东岸村的工作室里看到的预演不同，你这次在小洲的表演几乎没有解说，为什么？

安吉莉卡：是，上次的预演过后我发现我在表演中太像一个老师，做太多解释了，所以我觉得我应该做些改变。艺术应该是开放的，对作品的解读应该更多地由观者来完成。我在我其中的一个表演《默读》里做了这样的折中：仅仅借助词板上我写下的语句来帮助观者理解作品。而且我也希望在我最后展映的影片里，《默读》部分的词板上也能加上中文翻译来帮助观者理解作品。

赖周易：展览期间我待在礼堂的时候观察到人们走进礼堂时其实更多看的并不是TTc，而是TTc对面"红色"气息浓厚的六七十年代风格的舞台。一个当代味浓厚的东西和一个旧时味浓厚的东西共处在一个空间的时候，人们总是倾向于先接近自己熟悉的而后去接近甚至忽视自己不熟悉的，对此你怎么看？

安吉莉卡：这样的事情在德国也是有的，而且这也是艺术的常态：只有少数人会对艺术感兴趣。但我也觉得这是一个遗憾，你想啊，艺术能丰富我们的生活啊。

我在德国的时候有时很想让艺术成为公共空间的一部分（我曾在法院入口大厅、医院大厅或是五金店等一些半开放的空间里做过展览），我在中国的时候也在上海参与了一些公共项目。我希望能和熟悉艺术的人有深入的交流，但同时我也不想这种交流在一种专门为艺术设立的孤立的空间进行。我觉得，只要让人知道有艺术家这种人存在，知道艺术这种东西是对每个人开放的，即使这些人心里并不接受艺术，那也足够了。

赖周易：你觉得TTc这个概念放在小洲村里会显得太超前吗？

安吉莉卡：我发现小洲礼堂的这个空间很好啊，和我上面提到的我对艺术空间的观念很吻合。大家都能进到礼堂来，到处看看，然后决定要不要走进作品。艺术所能要求的也就是这样了。

赖周易：你觉得观众会因为你的作品里出现了《金瓶梅》这本书就先入为主地认为你的作品和色情有关吗？

安吉莉卡：我猜这应该是大多数中国人对《金瓶梅》这本书的印象：它是一本"色情"小说，而且在中国曾长期被禁。这

甚至也可能是一些人想要来看我的作品的原因，不过他们可能要失望了。我想说的是，这本书不单单有"色情"，它对当时人们的生活和行为描述得面面俱到，所以这本书对性行为的描述当然也就无法避免了。

赖周易：你觉不觉得，在你的作品里再加点声音会让它更鲜活起来？

安吉莉卡：我会想要加入一些不能听清对话内容的人群讨论声，而且有时候也能和着我喜欢的一种佛铃声一起来。当然了，这种佛铃声也要能单独呈现，特别是它那种久久萦绕的尾音。

赖周易：你这次在TTc的窗户上用的投影幕布是宣纸，我也一直听你说你很喜欢宣纸，为什么呢？

安吉莉卡：世界上没有什么纸能和宣纸比。如果要我讲我使用不同种类的宣纸的经历，可能三天三夜都讲不完。但这次我用宣纸作为投影的幕布，又再一次显示出了它的独特之处：宣纸作为幕布固定在TTc上时显得十分稳固。还有它很能吸收南方的湿气，而且在湿气散去后不会变皱。它通透而且能反射光。当这两个特点结合在一起的时候，对于我这样一个喜欢柔和感的人来说，投映在宣纸上的影像效果可以说是不能再棒了。

赖周易：我注意到你此次作品里画板的夹层里是一种接近透明的油性抗水纸，你是怎么在这种纸上用墨水画画的？

安吉莉卡：我们德国人用这种纸来裹牛油面包。这种纸很适合在中国潮湿的南方使用，而且它也和宣纸一样通透。至于我是怎么在这种抗水纸上用墨水画画的……保密！

赖周易：你好像很喜欢"通透"这种质感，窗户上的投影幕布是通透的，作品里的24块画板是通透的，甚至当投影投在不透明的木门上时也呈现出通透的感觉。为什么你这么迷恋"通透感"？

安吉莉卡：我偏爱"通透"，在我的作品里，"通透"让光能透过画纸，使画作细节尽显，而且我放在通透画板间的小物件也不会

产生影子。这对我来说就意味着：没有什么藏得住。那些把各种纸粘在一起的粘贴画我就不喜欢，有很多看不见摸不着的颜料层的油画我也不喜欢。"通透"可以说是一种"开放"。比如说，如果在宣纸上用墨作画，所有的作画痕迹都能被看到而且不能被覆盖，笔触在画下去之后便不可逆（不像油画中一些颜色能被另一些颜色覆盖）。这样一来，这些笔触就好像是在说：看，我就在这里。

赖周易：我看到了你24块画板上的其中一块里画着一个士兵架着一把枪正在射击，这个情景应该跟两本都写于400年前的书没有关系吧？为什么会出现这种好像和主题没有关系的画面呢？

安吉莉卡：从这幅画你就能看出，尽管这次的作品我是基于对两本年代久远的书的阅读来创作的，但我还是一次又一次地陷入了对当今生活的思考。400年前当然是没有机关枪这种东西，但是在今天，400年前就存在的人间炼狱仍然在我们如今的生活中存在，就好比我的这幅描绘叙利亚战争的画。今天我们仍然在不断地复制这种人间地狱，而且它也在不断地威胁着我们。

赖周易：画板上也出现了中国现代的邮箱，这又有什么含义？

安吉莉卡：我有时候挺喜欢这种荒诞的"对话"的。比如，如果中国人比较喜欢的美白霜和德国人比较喜欢的美黑霜相遇，它们会产生什么样的"对话"？这次我的作品里就让中国的邮箱和德国的邮箱相遇了，它们又会聊些什么呢？

"没有什么藏得住"
——助理有感

文/ 赖周易

昨天，安吉莉卡·曼兹在移动剧场上的加载结束。我从第一次去她在珠海的家里看她作品的预演到昨天她这次在小洲村的加载结束，心里又产生了一些新东西。

我和她在聊她的作品的时候，她总是会说："400年前人们的生活太糟糕了，400年后的现在我们的生活也依旧如此，人与人之间都不能彼此善待。但让人欣慰的是，400年后的情况还是变好了一些，而且我也相信，以后肯定还会变得更好。"我后来也慢慢发现，她之所以会这样想，和她这个人的性格有关系。

她说她受不了菜市场里鱼贩把鱼丢到砧板上准备开杀的情景，她觉得鱼离开了水躺在砧板上翻着白眼一直喘气的画面太残忍："为什么？！它也是条生命啊，我们都是动物啊！"我当时就想反驳她："可是我们也要生活啊，这就是弱肉强食啊！"然而下一秒，我又想起小时候我也想过要把家里买回来待宰的活螃蟹放走的事情，然而我现在又是怎么想的？我没有反驳她，而是慢慢听她讲完。看着她，有种感觉像是在看着小时候的自己。她之前一直说："我今年65岁了啊！"我今年22岁，可是后来我却越来越觉得，有时候我并不比她年轻。

"没有什么藏得住（Nothing is hidden.）"，这是她喜欢的一种状态。在她的作品里，甚至在她这个人身上都能看到这一点。

她特别喜欢"通透感"，在《书签条》里用到的材料基本上都是透明或半透明的：宣纸、她从德国带过来的牛油面包纸、透明亚克力板，甚至是原本不透明的木门在投影机的投影打在上面之后，都变得像透明的一样。她这个人也一样："没有什么藏得住。"在布展的时候她会因为计划赶不上变化而急得大叫骂自己蠢，她也会因为看到作品一点一点地成形而笑开花。

展览期间，尽管有时候人们走进礼堂的第一件事是掏出手机或相机拍那个他们所熟悉的属于六七十年代的"红色"舞台，而不是来看她的作品，甚至没有发现舞台的对面是一个正在展览的作品，在礼堂拍完照就走了。我一开始都觉得："哈？好可惜……"但是她还是一直用蹩脚的中文跟我说："没关系！没关系！因为这是一个礼堂，大家都可以进来看。"

开幕式过后的一天，在我们把她这次作品的最后一步——把她四个表演的影片投映在TTc的窗户和门上之后，她坐在那里盯着她的作品看了半天，我跟她对了一下眼神，问她："觉得怎样？"她笑得像个孩子："我很开心。"然后她又把头埋到手臂里，偷笑了两下。之后几天，她有时还会在盯着她的作品一阵后，突然就在礼堂里手舞足蹈起来："Yes！Yes！Yes！"她因为她的作品而总是很开心，我看着也开心。我也一直觉得，一个人可以因为自己所做的事情而觉得满足，也就够了。

移动剧场 /TTc
Travelling Theatre contemporary

艺术家	策展助理
何利校	陈彦伶
郑 琦	李学而
孙文浩	陈 磊
杨义飞	张乐月　邝淑芳
沈丕基	莫绮婷
杨 帆	陈 磊　陈彦伶　赖周易　李思韵　李学而
郑龙一海	李冬闹　卢逸飞 裴 帅　游思捷　顾栖玮
3234 小组 洛 鹏　宁 宇　李星开 张 原　赵新宇　林妮斯	
柯荣华	陈 磊　杨 涛　张雨婷
方亦秀	李思韵

/何利校/ 这是一场审判/

这是一场审判（草图）
14.5 cm × 20.5 cm
2016

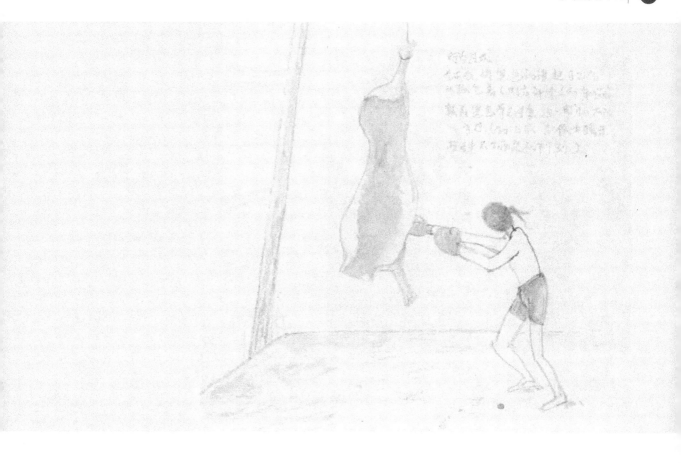

这是一场审判

在艺术家何利校的眼里，TTc给他带来一种刑场的感觉。在这个基础上，他对作品做出了设想。

在对主要作品材料的选择方面，他选了猪的尸体、拳击手套、黑色旗。他认为选择猪的尸体有两种意义：有人认为猪是一种不干净的动物，带有污秽、残暴、没灵性的意味，甚至有一些母猪会吃自己的幼崽，所以猪肉在某些人看来是十分肮脏的，这是一种；第二种则是动物本身。

经过试验和思考，他决定在开幕式当天以现场行为的方式来呈现他的作品，并进行录像记录。

在探讨物和人与外界关系这方面，这件作品蕴含了他独特而深刻的思考。

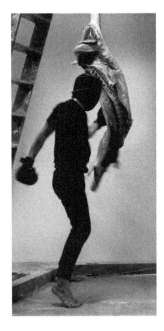 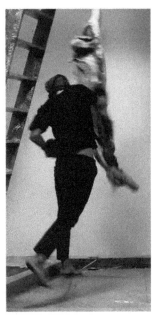

视频截图
在 TTc 上进行现场表演

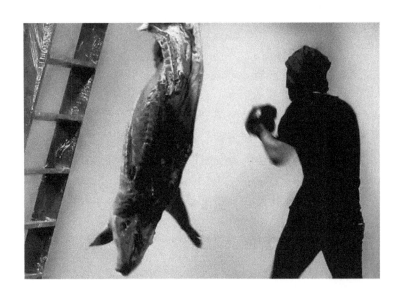

视频截图
　　由于头部被包住，在表演过程中，艺术家只能用手来感知并击打对象——猪尸体。而当他触碰到"目标"的时候，他便用尽全力来击打，不遗余力。

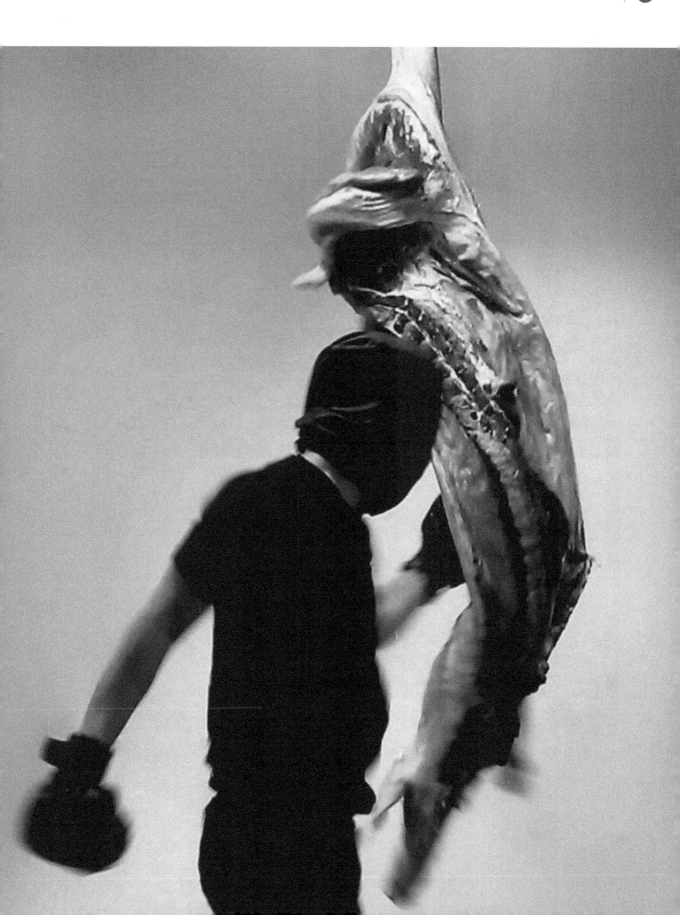

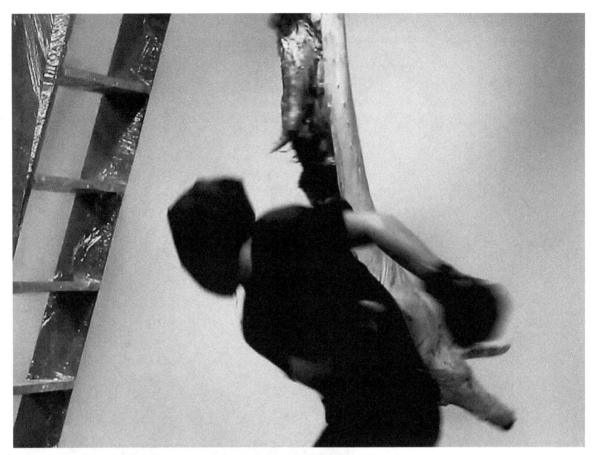

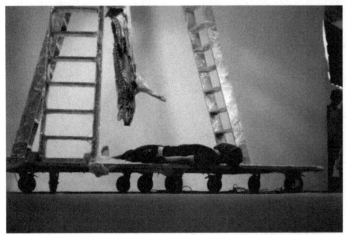

视频截图

　　艺术家击打整整 45 分钟后，筋疲力尽，直接躺在 TTc 台上休息，头部被旗子包紧，使他的呼吸变得极其困难。

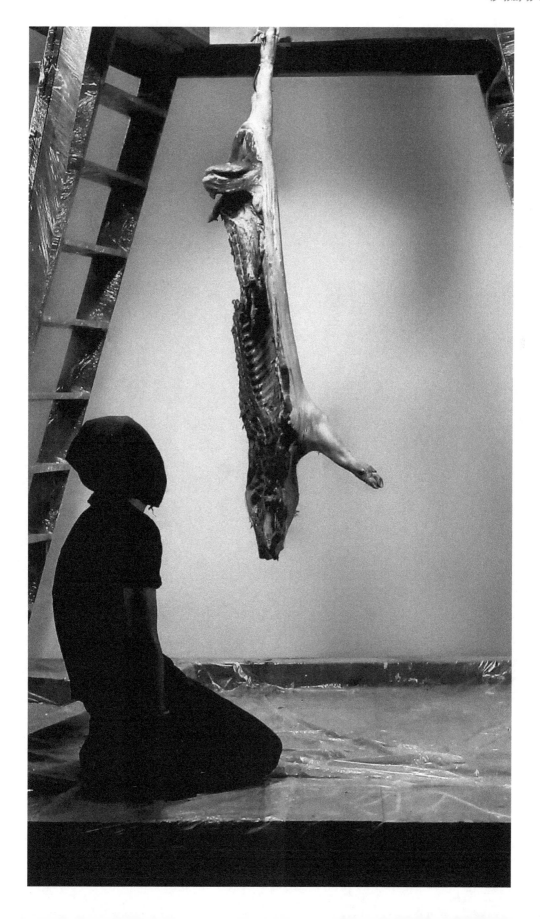

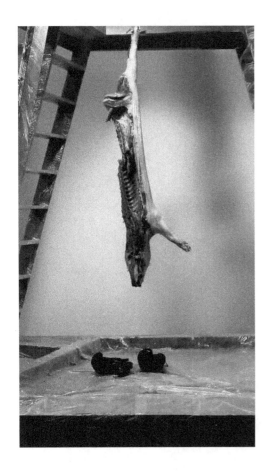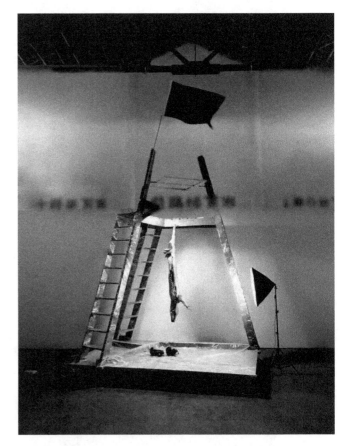

视频截图

表演结束,艺术家离开现场,TTc上保留着行为之后的物品。

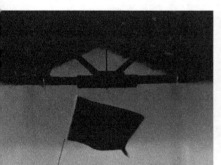 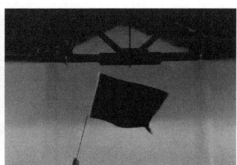

视频截图最后，旗帜在 TTc 上飘动起来。

艺术家访谈

陈彦伶（以下简称"陈"）：这样的创作设想是怎么形成的？对于你来说，TTc 是什么？

何利校（以下简称"何"）：我是通过看罗伊·雷内导演的《终极标靶 2》这部电影受到启发的，它是一部猎杀题材的动作片。对于我来说，TTc 是一个刑场。

陈：作品材料（猪的尸体、拳击手套等）是否有设想的意象？如果有，分别代表了什么？

何：选择猪的尸体有两种参照意义，一种是参照有些人认为猪是一种不干净的，带有污秽、残暴、没灵性意味的动物，甚至有一些母猪会吃自己的幼仔，所以猪肉让有些人觉得十分肮脏。第二种是动物本身。我希望借助不同的物品来帮助我的作品进行不同的意义转换并将其最终呈现出来。

陈：在整场行为表演中，观众看到了你从奋力击打到精疲力竭，最终体力不支躺下休息的状态变化，请问你中途有出现过放弃停止的念头吗？什么时候就开始了？之后还坚持了多久？

何：刚开始是没有的，中途我只是想休息一下然后再继续。我也没想那么多，只想早一点把它击倒，所以我一直坚持着，直到我的手脚发抖站不稳的时候，我才放弃。

陈：为什么要完全蒙住头部？这对于你来说，代表了什么？

何：我想将个人的形象消解掉，在这一场行为表演里面，我仅仅代表残暴者。

陈：在我看来，TTc带有很浓重的形式感，当旗子在TTc上方飘扬的时候，我感受到了凝重和肃穆，同时感觉作品的完整度更强了。表演结束后，你把蒙住头部的旗子打开架在旗杆上置于TTc上方，这是为什么？

何：它在我作品中是胜利和自由的象征。

陈：在表演过程中，你在想什么？摸索到击打对象的存在并用力击打，是你唯一的念头吗？在击打的时候，你感受到了什么？

何：我当时就想着什么时候才能击倒它，唯一的念头就是击倒它。而当我在击打猪时引起的晃动，让我有一种它也在向我攻击的感觉。

陈：之前听你说打算用处理过后的猪骨头进行后续创作，那你是把它看成这次作品的一部分，还是一个全新的作品？有没有具体的构想？

何：不是一个新作品，它是这次作品的一部分，只是在现场没法展示而已，所以我需要后期处理。也没有太多预设的构想，可能会在后续展示的过程中呈现。

陈：作品题为"这是一场审判"，难免会让人思考：这是对谁的审判？是对什么行为的审判？经过45分钟的表演，你是否得到了自己的答案？是什么？

何："他者"，这是对他者的一场审判。可以认为是对残暴者的一场审判，但最终还要看观众如何去解读这个作品。如果问我倒下代表了什么，那只是说明那时已达到我身体的极限了。

陈：关于作品的最终呈现，你满意吗？在录像中看到自己表演的全过程，有没有给你什么新的感受或灵感？

何：满意，因为我放开去做了。这次行为表演为我以后的现场表演积累了经验，非常感谢有这样的机会。

策展助理：陈彦伶

助理有感

人的好奇心是一样好东西。

之前为了完成胡斌老师的课堂作业，我们小组选择了中国近现代行为艺术作为背景来研究。当时查看到《食婴》《复活节快乐》等作品的时候，来自它们的视觉冲击和不适感过于强烈，使我莽撞地在心中对行为艺术产生了一个不好的印象。在课堂上，胡斌老师在听完我们小组的报告后，其中一句评价是：不要轻率地去评价，要去追溯作品背后的原因，要学会去研究为什么他们要这么做。

不知道为什么，我对这句话印象特别深刻，开始对行为艺术特别留意。TTc 移动剧场项目还在筹划时，胡震老师让策展助理去了解参与艺术家的创作设想，然后自由选择想要跟进的艺术家，我毫不犹豫地选择了何利校，因为他的设想太吸引我了。

文/ 陈彦伶

观看录像后观众与陈彦伶的讨论

观众： 我觉得这不是艺术，我不认为这是艺术。这是在发泄吗？打这个需要钱吗？

陈： 不同人肯定会有自己不同的解读。那在你看来，你观看之后有什么感受？

观众： 我觉得，如果挂个假人挺好的，我可能也想上去打一下。但挂着一头生猪，我觉得多数人会觉得恶心，接受不了。我也觉得有点恶心，不明白他在做什么，为什么要打这头猪呢？你来给我讲解一下。

陈： 我觉得当代艺术有个很重要的点就是它可以拥有极端的不同的评价。作品的关键不在于让多少人来认同、来赞美，而在于利用观众的好奇引起观众的思考。譬如说你现在就想知道为什么他要打这头猪。

我在看这个作品的时候会想他为什么要选择这些材料，为什么要用击打这种方式，为什么要蒙着头来进行表演，等等。

观众： 我觉得他不应该选择猪，严格来说这也是动物，这样就是一种施暴行为，不符合道德。难道你不觉得吗？

陈： 其实在艺术家眼里，这个装置好比一个刑场，他选择这头猪，一个意义就是动物本身，另一个就是在有的人眼里，猪是一种没有灵性的生物。那是不是说在这个作品里，这头猪实际上就是"不洁"这个意义的物化呢？而对它进行击打，是不是象征着一种惩罚？

艺术家蒙着头部，意味着在这场审判里，谁是施暴者，谁又是被惩罚者，是无法分辨的。那这场审判里的关系是人与物还是物与物？还是映射人与人？抑或根本就是对自身的审判？

观众： 噢……你这么说倒也不是没有道理，还是大家的思维不一样啊。

……

行为表演开始前的现场布置

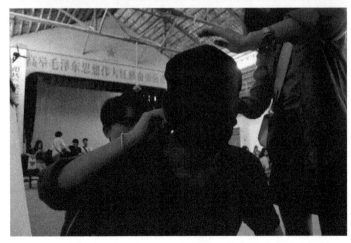

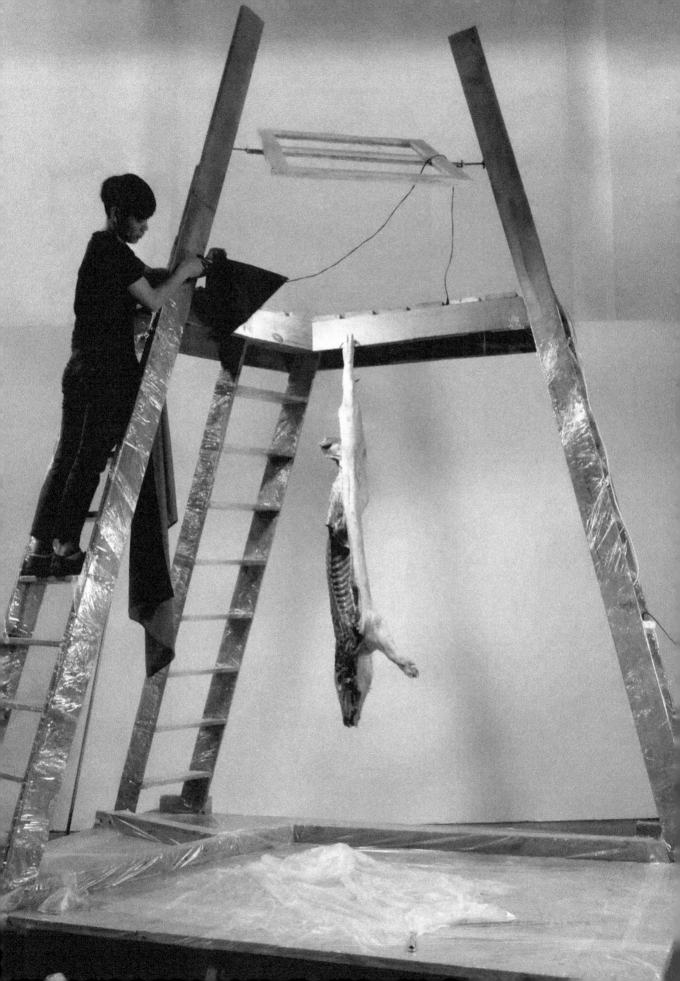

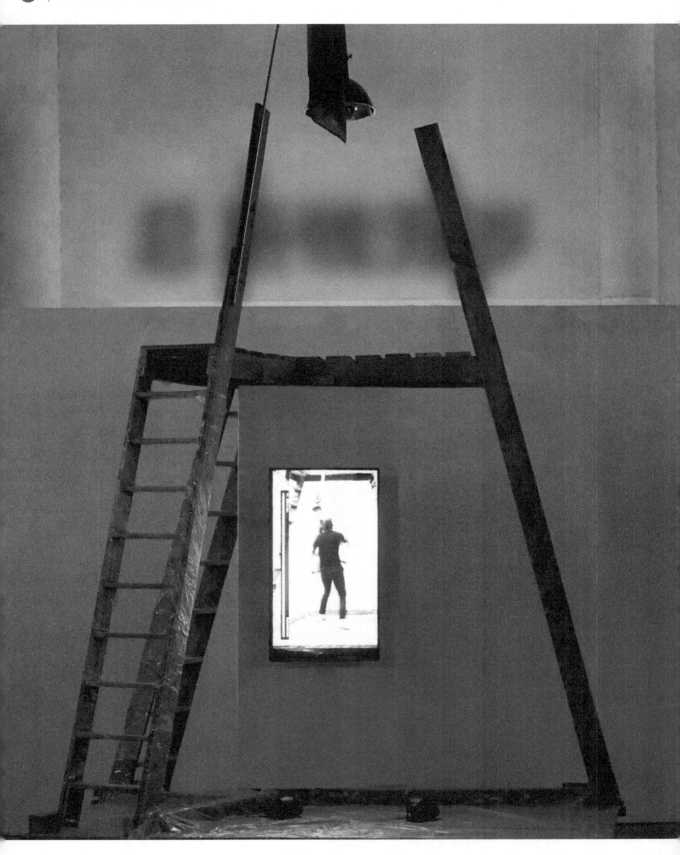

移动剧场：十六个介入者的十一次艺术加载

GOLDEN AGE
ACCOMPLISH THE UNFINISHED PYRAMIDS
黄金时代
——完成未完成的金字塔

郑琦 ZHENG QI

版面设计/郑琦

开幕 Opening: 2016/11/12 15:00
展期 Duration: 2016/11/12-11/16
展厅 Venue: 小洲人民礼堂 Xiaozhou People's Assembly Hall
地点 Location: 广州市海珠区拱北大街20号 No.20 Gongbei Avenue, Xiaozhou Village, Haizhu District, Guangzhou
No. 20 Gongbei Avenue People's Assembly Hall

展览介绍
GOLDEN AGE: ACCOMPLISH THE UNFINISHED PYRAMIDS
移动剧场TTc@郑琦：黄金时代——完成未完成的金字塔

"無"

 我觉得许多东西都可以互换，像宇宙能量，只有无就是无，没有其他的了。它本质为无，而正是如此才是它。而作为人——一种向往自由的存在，在追寻的过程中往往无可获得，在停顿的无处即是回到目的之地，而所谓的时间用以衡量这匆匆一隅对人来说是如此难以发觉，停住流水之力似乎非常人之事务。
 松果体的觉醒或许可以带你遨游太空，又穿梭时空，但如果能去到宇宙的根源，无须再度询问终极之谜，获得安宁才是目的。

<div align="right">——郑琦</div>

金字塔材料

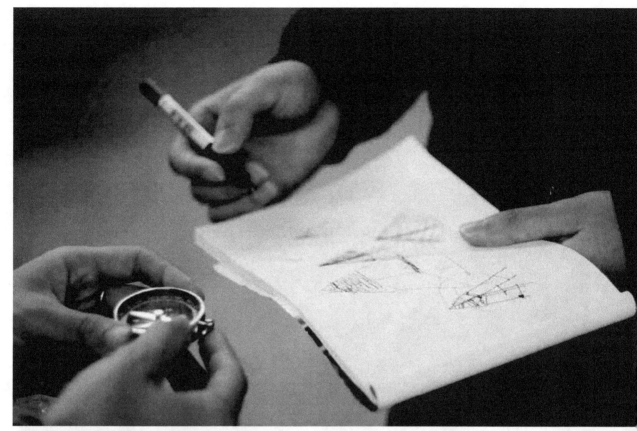

金字塔创作讨论与手稿绘制过程

 我们的参展方案几经修改，从秘密基地到任意门和沟渠，最终在布展前一天，我们把主题定在了金字塔上。
 事实上，不少科学研究证明，金字塔的特殊形状对于各种各样的能量来说都是一个强大的接收器。这些能量通过顶端传递到金字塔的内部，从而使金字塔内部变成一个相对更大的能量场。
 而"感受能量"则是郑琦这部作品的核心。TTc 本身的形状就像是一个未完成的"金字塔"，而郑琦的作品就是要将它完成，她顺着 TTc 的骨架补全了这个金字塔，并在金字塔的顶端用银线悬挂一个松果。松果这个意象取自人脑里的松果体，它又被称为人类的"第三只眼睛"。在展览中，观众将被邀请进入这个金字塔，他们可以站在 TTc 上观看这个金字塔的内部。若有足够敏锐的观感，说不定还能感受到宇宙能量的波动呢！

布展过程

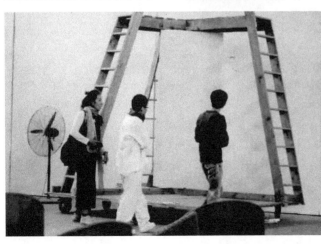
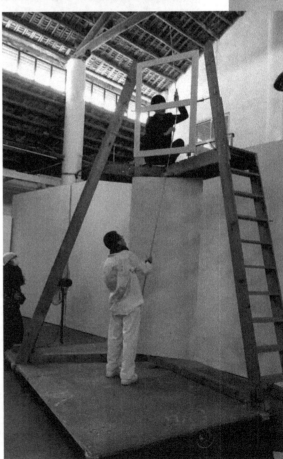

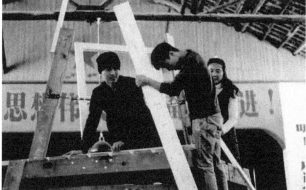
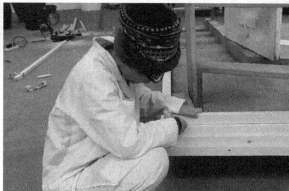

助理有感

■ 文/李学而

"无"这个标题我犹豫了很久，毕竟郑琦身上"有"太多太多的特别之处。

她是那样的率性而为，她曾经在一天内换了3次微信名和头像；她一天可以发接近30条朋友圈；她会热情地邀请我，让我带着我养的小鹦鹉去参加开幕仪式；她总是喜欢用一种在别人眼里是"乱搞"的方式来把自己心中的想法一点一点呈现出来；一旦她的脑海里出现了新的"闪电"，她就会认为原来的方案已经"过时"了，然后我们就又开始从一个完全不同的角度，再去认真地考虑一个新的呈现方式；哪怕只是做一张海报，郑琦也会每隔两天就与我分享她的新素材。毫无疑问，郑琦是活跃的，她总是保持着敏感的触觉，打开怀抱，从不抗拒新的艺术点子像喷发的火山一样在她的脑海里一个个炸出来。

也因为这样，我本以为我们最后的作品一定是个充满形式感且"好看好玩"的作品，完全没料到画风一转就变了——郑琦仅仅是把 TTc 的木架向上延伸，并加上了灯光和松果。我很好奇这个变化发生的原因，而郑琦给我的答案是"需要严肃和缄默的时刻来临了"，这个回答让人觉得没有任何实质上的意义并且充满了敷衍的意味，可我仔细想了想，又觉得这大概真的就是她的想法，可能没头没尾，但就是一种实实在在的感觉。

现在看来，"完成未完成的金字塔"，这本身就是一件"无为"的事，郑琦做的事情仅仅是顺应 TTc 本身，将这个能量场完成罢了，她的目的并不在于被观众欣赏而只是在于能量场的"完成"，简单得就像是一个电工接上了一个没接好的开关并把它打开。它的目的是如此地纯粹，它的结构也因此透出一股原始的味道，可它就是那样充满力量，将疏朗的线条伸展开，用最直接的方式邀请你加入这个被宇宙能量充满的空间。这让我想起道家对"无"和"有"的论述——两者都是相对的状态，世界上没有任何一个地方存在绝对的"无"，任何地方都存在着物质和能量，所以说"无即是有"。这就像这个金字塔，它看起来空空如也，可是却又连接着宇宙的巨大能量。

因此，这部作品不需要更多的形式或装饰，哪怕是对观众的简单的解释，都显得多余了。

郑琦眼里的"无"是一种更加安宁的状态，这也是她给自己的空间取名"无居"的原因吧。在布展的前一天，我有幸见到了无居的庐山真面目，它藏在一个普通的住宅区，是一个充满设计感的小型空间，里面散落着各种有趣的小物件。我印象极为深刻的是一个非洲拇指琴和一个解构主义的神奇魔方，还有许多特别的小石头，酷到爆。

我们在无居把金字塔的方案确定了下来。在这里必须提一下郑琦的妈妈。郑琦的妈妈和

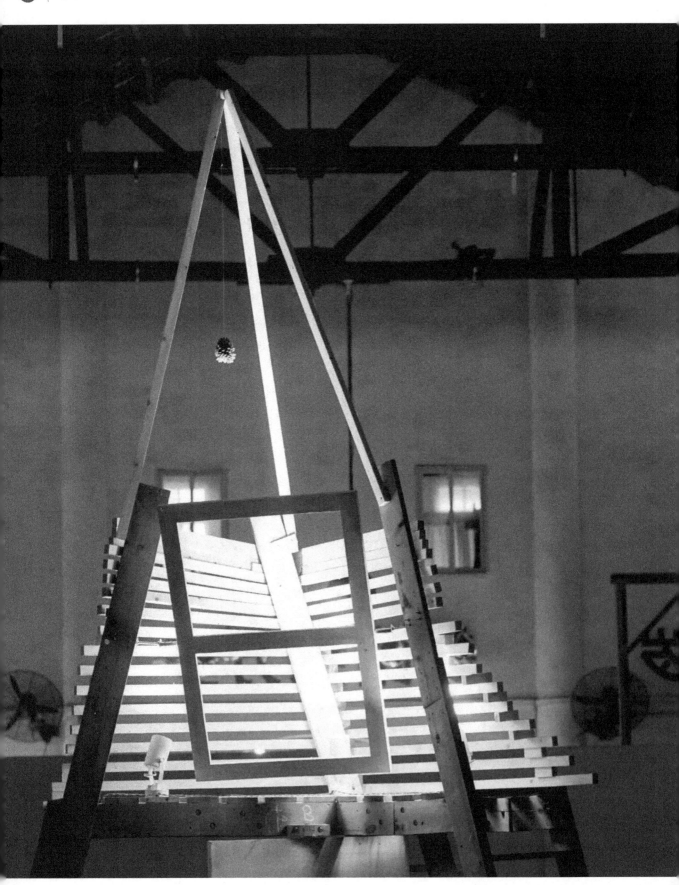

她的关系相当有趣,她们两个似乎完全不愿听取对方的意见,郑琦的妈妈觉得郑琦在"瞎搞",而郑琦则觉得妈妈"不懂艺术"。可是在某些时候,郑琦和妈妈又表现出了绝对的默契,一反人们对艺术家孑然一身、孤独叛逆的刻板印象。

这部作品其实不仅仅只是对 TTc 的改造,在完成作品主体之后,郑琦意识到小洲礼堂和《金字塔》这部作品的气氛是割裂的。因此,我们又赶去批发市场买了气球,连夜加班加点,加上第二天早上策展助理们的帮忙,终于在开幕前完成了"未完成的金字塔"。

在展览的这段时间内,我也在小洲礼堂收到了观众一些很有意思的回馈,大部分观众(尤其是中年观众)在进入礼堂的第一反应是被礼堂的红色标语所吸引,他们煞费苦心地去猜度被遮挡着的原文,并对我们的"遮盖"表示抗议。也有几位观众来问"你们不是一个艺术展吗""作品在哪里呀"这些问题,都是想要寻找他们心中的"艺术品"而忽略了伫立在礼堂内的巨大装置。

我认为这是件挺可惜的事情,可是这就是自然,这就是"无"。这部作品就像是在 TTc 上长出的一棵树,它吸收了宇宙的能量而充满灵性,自然肆意地生长着,在合适的时间顺应因缘出生直至死亡。

想来还真是件浪漫至极的事情呢。

视频展里的小观众

郑琦在与安吉莉卡·曼兹交流

移动剧场：十六个介入者的十一次艺术加载

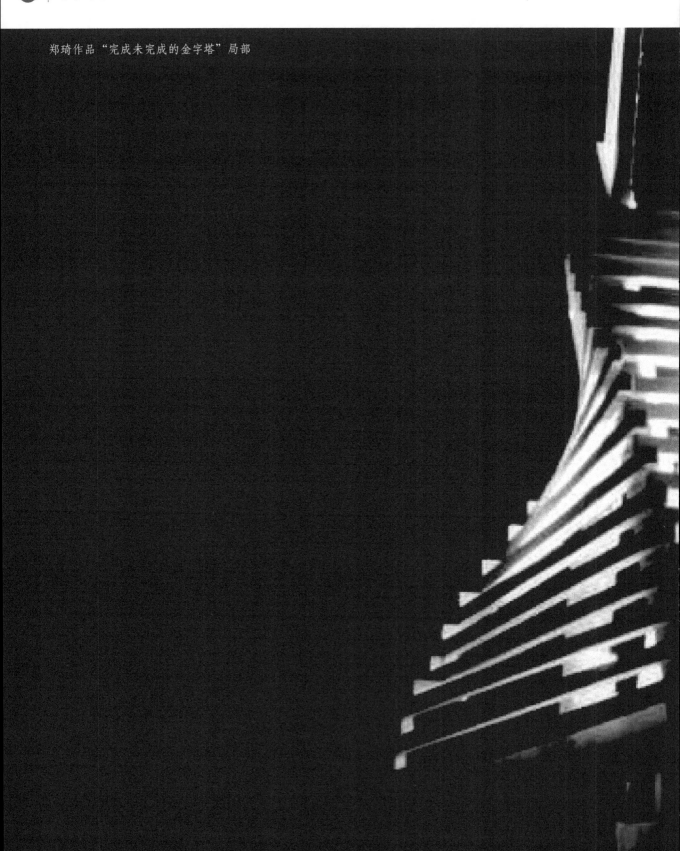

郑琦作品"完成未完成的金字塔"局部

移动剧场 TTc 43

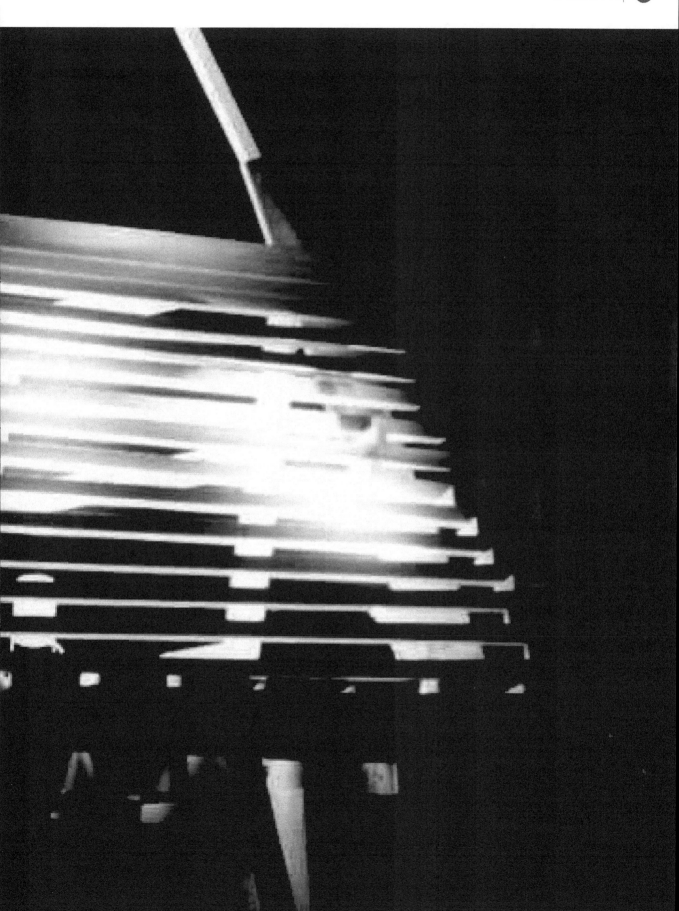

移动剧场：十六个介入者的十一次艺术加载

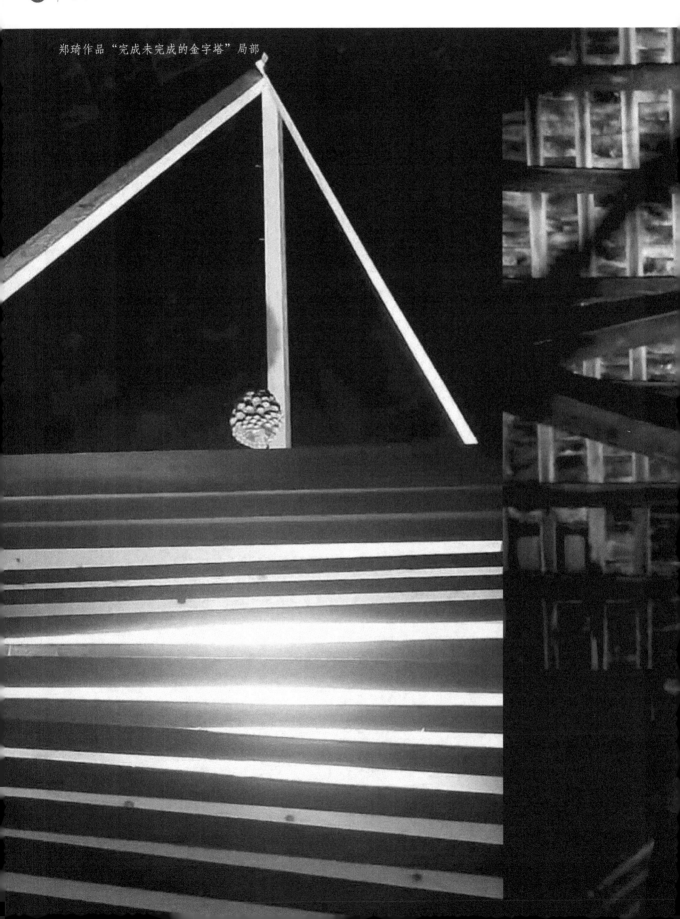

郑琦作品"完成未完成的金字塔"局部

移动剧场 TTc | 45

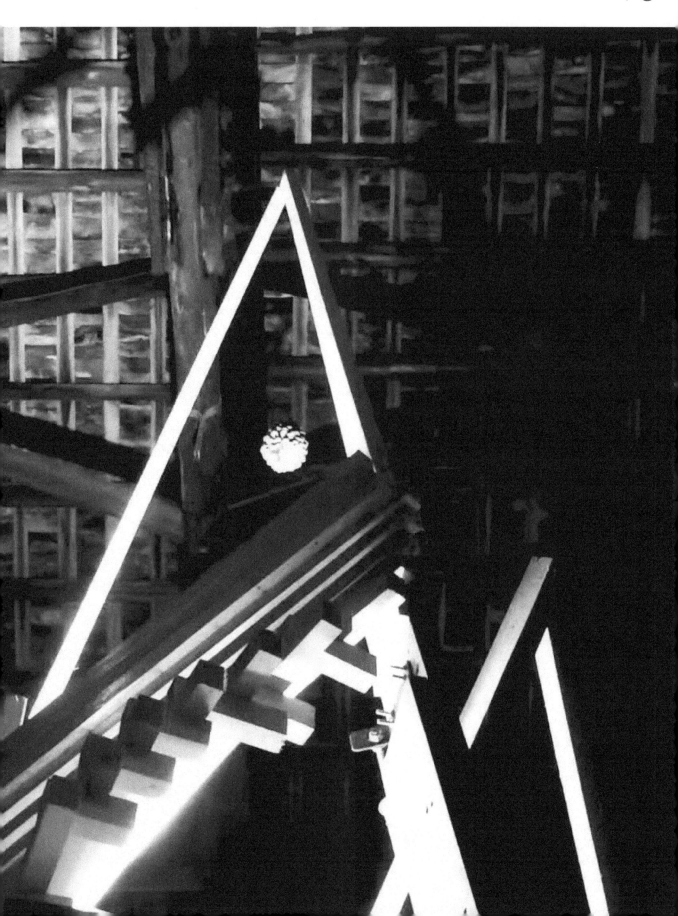

郑琦的"無居"空间

李学而（以下简称"李"）：为什么要在金字塔的顶端悬挂松果？

郑琦（以下简称"郑"）：松果体和眼睛的关系，里面还散发着白色的光芒。

李："眼睛"是我们的方案唯一没有改变过的元素，这个元素在你心中有什么独特的含义？

郑：松果体的觉醒。

李：对于作品所要使用的材料，你有什么考虑？

郑：非导体材料，没有一丝一毫金属元素。（注：因为金字塔的形状会对周围能量场的电子分布造成一定影响，使用金属材料会破坏金字塔自然形成的能量场。）

李：是什么原因促使你用气球遮挡礼堂里面的标语？

郑：无政府。

李：一开始我们想的几个方案都更加地"随心所遇"，而"金字塔"则是一个更加严肃和缄默的作品，是什么原因让你的想法产生了变化？

郑：需要严肃和缄默的时刻来临了。

李：在没有任何解释的情况下，观众可能并不能理解金字塔和松果背后的含义，你认为我们是否需要在展厅里面做一些基本的介绍？你又是怎么看待观众和艺术作品之间的关系的？

郑：不需要。如果观众能"看到"非正式的邀请，那么"打开的结界——将可赋予自己"。这是一个关于宇宙无作者的感悟，没有中心和起点，金字塔在那里，却不一定和更多人发生连接，连接的到底是什么，打开的结界或许被经过，除非被赋予了自己，由自己赋予自己，而我所做的只是打开和关闭。宇宙将震撼化作清淡，在一种可有可无的周而复始之中将本质冲刷出来。如果幸运的话，考古的动作似乎是从一个点挖掘出全貌。而我们来自遥远的地方。

李：如果观众不能"看到"呢？给观众"看"的提示也不需要吗？

郑：如果观众不能"看到"，那就顺其自然。

李：你似乎对宇宙能量、原始文明、宗教预言甚至道家的一些观点十分感兴趣，在你的艺术创作中，它们对你产生了什么样的影响？

郑：无为。

李：可以具体说说吗？

郑：宇宙能量的存在关系到我们的日常及我们存在的本质，原始文明离存在的本质又更近一步，宗教预言更像一个存在却无声而逐渐不被聆听的警报，道家似乎先知先觉地告诉人们该怎么走。我在创作中一次次地领悟这些精神、本质与扭曲的发展现实之间的碰撞，慢慢回归自然与原始文明无间距的交流。原始文明和宇宙能量并非遥远和无法触及，相反犹如自然。关于宗教预言，我想只能像道家一样去生活，从而感受安宁。

感受到了金字塔的宏大以及遥远的古巴比伦文化，唤起了遥远的想象，甚至希腊文明，城邦，尼罗河，数学，几何，宇宙的门。向宇宙打开了一扇天窗？洪荒之力最后就凝聚在那个小松果上吗？倘若掉落，可会敲开冰河世纪的寒冰？

"无居"空间装置

郑琦是个"异类"。小到微信头像昨日"FILL"、今天"无居"、明日"D"地频繁切换；大到与母亲搬离小洲，在帽峰山上建造"废墟"美术馆，一边鼓捣着画布上的"坏画"，一边纠缠于空间与艺术关系的探求。郑琦的日常仿佛成了一种超自然的"异象"。而正是这种潜意识中的超理性领悟，使郑琦在面对TTc架构的诱惑时，最终选择了"完成未完成的金字塔"方案。在一个充满毛时代特征的空间里，郑琦用极具未来感的银色氢气球，遮蔽了——确切地说——模糊了特定历史时期留下的语言符号的能指和所指。在此，郑琦搭建的并非一般意义上的"金字塔"，而是一个连通历史与未来的精神空间，一个让时空弯曲的引力场。

郑琦的搭档杨跃文说："和郑琦的每次合作都是一次独一无二的体验，空间和艺术的纠缠一直是我们研究的方向。"

杨跃文还说：TTc的原始框架像是德国艺术家留下的一个"摄像头"，一个事件激发器，通过一系列的艺术加载，以此来测试和观察一群人的状态及个体差异，再回归其自身。是游戏还是陷阱，TTc参与者或许都有自己个体的认知和理解。有些事情和行为就像空气般不显，如劳作般日常繁复，可恰好有时间在，感官不断累积，慢慢地变成了一种能量，隐匿在一呼一吸之中。

郑琦在Fill Stidio的户外装置作品

郑琦在Fill Stidio的户外装置作品

杨义飞：加固 REINFORCEMENT

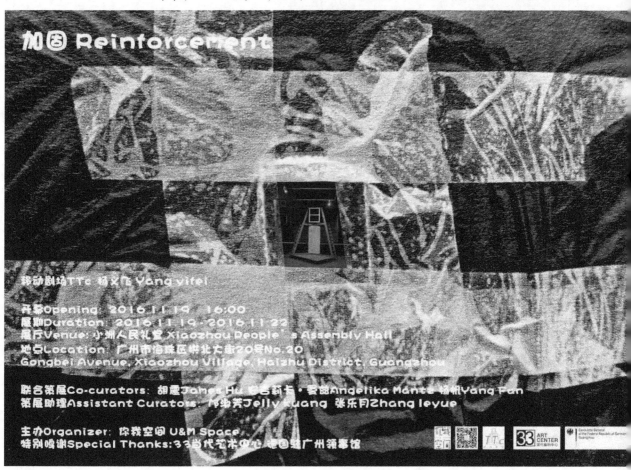

版面设计/ 杨义飞

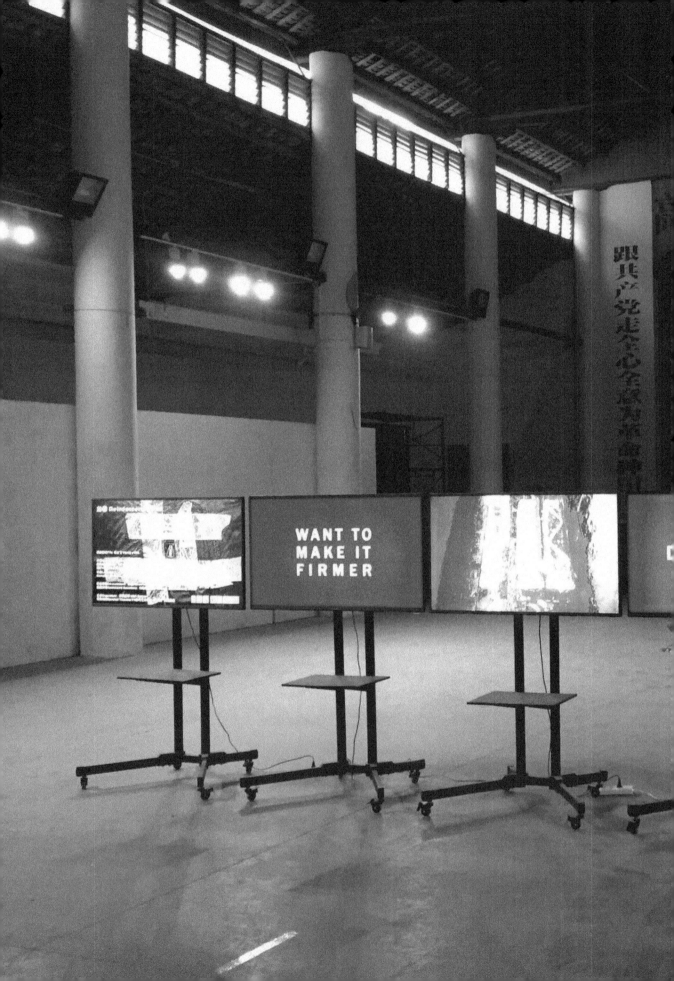

加固 (reinforcement) 现场 2016

加固 REINFORCEMENT

文/ 策展助理　张乐月、邝淑芳

这个时代的艺术面临着诸多问题：参与和退出的并存模式；亲近和疏远及其相关性；瓦解和重构；不可控的信息洪流和控制与组织的并存；可译与不可译及其中的妥协；包容和排斥及其关联；艺术中心的退化和世界环境实践的矛盾性；人类生活方式和所面临的多重混乱历史；先进科技与古代传统的联系；有形的和无形的遗产以及它们与当代生活的关联；作为艺术家的专一性和艺术实践的多元性。

这套19、20世纪留下来的艺术系统体制正处于转型期，展览的理想状态本身已变成一种虚构。希望这不只是一次艺术展览。艺术的最佳作用不是提供答案，而是提出问题和可能性。相较于通常展览的"艺术家"，这次更接近于"参与者"。本次参与的艺术家强调"艺术是调研的一种形式，与社会关联密切"，他们希望通过展览与大众沟通，构建新的关系。

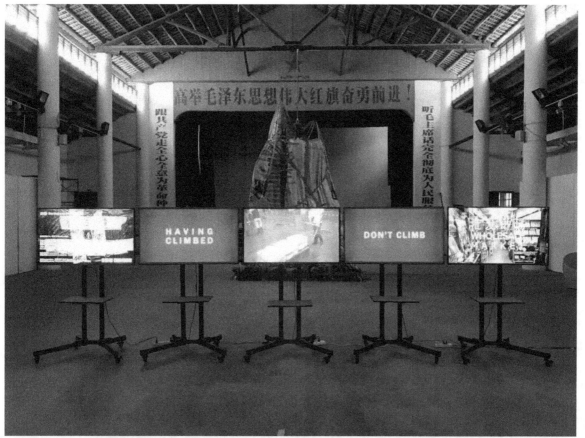

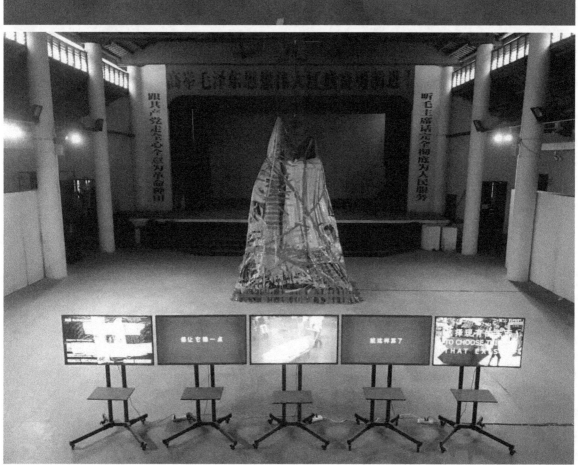

移动剧场：十六个介入者的十一次艺术加载

胶带类型学(tape typology)丝网版画(serigraphs)2014

移动剧场：十六个介入者的十一次艺术加载

移动剧场 TTc

关于作品：艺术家访谈

Y：YANG YIFEI = 杨义飞
A：ASSISTANTS = 张乐月　邝淑芳

A：当您刚接到 TTc 这个项目的时候，有何想法？见到这个装置的第一感受是什么？

Y：当时我有想过几个不同的方案，但最后提交给你我空间的是一个比较直接的方案。当我第一次去看现场的时候，发现 TTc 是可以攀爬上去的，但是它不稳，所以我就说"想让它稳一点"。因为我刚好是从最难爬的那条楼梯开始爬的，如果换作别的地方，或许就不一定有这么直接、明确的体验。

A：为什么一开始想用黄胶带这种临时性材料去加固它？

Y：因为这是别人的一部作品，所以需要用临时性材料来免除对原作品的伤害。我之前也有一点用临时性材料做作品的经验，或许也来自我的态度，希望能够通过对周边世界的观察跟研究，导出一个东西，而不是仅凭我个人的主观臆断。所以其实影响我们判断的东西有很多就来自看似平凡的日常生活。

A：您之前说过"去呈现一个现有的东西，而不是创造一个新的东西"，这种工作方法或者说是创作思路，是怎么产生然后又成为您的固定模式的呢？

Y：这其实是不"固定"的，所以要"加固"。刚才也说到创作需要与观察日常生活有关，因为我觉得这个世界的东西已经足够多了，杜尚实际上也没有创造新东西，他只不过是给旧的东西一个新的注脚，或者说新的观察点，所以这样的方式又产生了一个新的系统。我的观点也一样，我们要做的不一定是增加一些好看无用的东西，而是需要将合适的东西放在合适的地方，或者说在熟悉中寻找陌生感然后履新，使大众产生不同的理解与思考。这也可能来自做设计的思路，我不希望留太多余地给大众，而是自己把其他的可能性去掉。

A：所以为了这次的作品，我们之前去批发市场做了考察。您之前的作品也有很多是跟批发市场有关的，您为什么会找这样的一个切入点？

Y：其实只是这些考察刚好涉及批发市场。广州整个商业的业态就是一个贸易市

场,从古到今都是,比如"十三行"。现在中国很多城市和农村都面临着"空心化"的问题,也就是原住民迁走,原房屋出租,"老城"或"老村"变成了外来人口的暂居地,所以也造成了城市肌理复杂混乱的一个困局。中国用 30 年走完西方国家花了一两百年的现代化建设过程,动作太快自然会堆积很多问题。所以我们现在只是切入其中一个小点,这不光是艺术在关注的问题,更关乎城市规划所涉及的活化与更新的大格局。

A:做调研的角度有很多,而我们这次结合项目从一个"加固"的角度来做,就像我们在一德路上看到了各种各样的手推车、自行车、脚踏车,以及用黄胶带、牛皮筋等不同工具的加固方法。我们最初的展览方案就是让观众用黄胶带去加固 TTc,但我们在考察过后最终决定的方案是把 TTc 包裹起来。这种想法的转变是如何产生的?

Y:在讲述"加固"的时候,里面其实还涉及"改造"的意思。这是为了让移动运输的工具可以产生更大效能而做的加固改造,这种改造是我所关注的,来自大众智慧。它们虽然形态各异,材料五花八门,但解决了基础功能。我们发现它们其实非常好看,甚至比某些产品设计得好。我们的方案也是这样,在过程中是会不断自然生长出不同变化的,遇到了新的问题,我们就希望通过这种改变来让问题得以解决。

A:最后在展览现场所呈现的就是一个被包裹的 TTc 和五台电视,一切看起来都非常简单粗暴,您想传达给观众的是什么?

Y:其实展览现场传达的就是一个思考过程。我们对城市里废弃的广告等这些消费社会剩余的垃圾进行再利用。其实所面对的问题很直接,本来我们希望大众爬上去,觉得哪里不稳就进行加固,但实际上在这个过程中可能会遇到一些问题,这会让我们变得很被动。所以我们后来的决定就是不爬了,因为其实稳或不稳或许都没那么重要——我们就说"不稳,别爬了,就这样算了"。

HAVING CLIMBED	NOT FIRM
爬了	不稳
NOT FIRM	DON'T CLIMB
不稳	别爬了
WANT TO MAKE IT FIRMER	JUST FORGET IT
想让它稳一点	就这样算了

助理有感

加 固

文/ 张乐月、邝淑芳

"爬过，不稳，所以我想加固它。"最初看到艺术家杨义飞的方案——让观众攀爬，用黄胶带加固时，"简单粗暴"四个字便直击脑海。对于艺术家杨义飞来说，这或许延续了他之前一些作品的创作思路，汲取大众智慧，利用最广泛应用的临时材料来进行艺术创作。

广州繁多的批发市场应该是"加固"这一现象出现最多的地方。带着问题，我们跟艺术家一起进行了在一德路的调研。改装过的手推车、脚踏车、自行车，以及黄胶带、绿胶带、牛皮筋，或呈井字粘贴，或直接缠绕，或毫无章法地粗暴包裹……这些源于日常生活、为解决基础功能而做的改造在艺术家眼里却透露着别样的精致。"大众智慧"也成为艺术家作品中的一种呈现。

正如我们所看到的，展览现场的作品并非最初的方案，而是用废旧的广告布及多种颜色的胶带将 TTc 包裹了起来。无疑，实地考察影响了艺术家的方案，小洲礼堂的大空间、高层高及具有时代特色的标语都成为影响艺术家最后方案的因素。在艺术家看来，作品只有进入展场，与空间建立关系后才能够成立。

被包裹及缠绕的 TTc，使用了来自日常生活的材料，采用了来自大众智慧的包裹方式，呈现出了一件关于现实生活的"投影"。五个视频作为作品的一部分，是关于作品的解读与延伸，以图像和声音的形式，具有强迫性地引导着观众。此外，并置的电视像是一面墙，将展场分割成两个部分，同时带来了空间上的视觉变化。

作品的偶然性是很有意思的。"那些用过的广告布在布展时我才第一次打开，才知道上面印的是什么。"未经选择的废弃材料留下了使用的痕迹，出现了更加复杂的信息，这一切为作品与社会建立了更直接的联系。

从一德路到小洲礼堂，从临时材料到现成品，从"加固"的最初设想到"包裹"的最终呈现，从围绕 TTc 本身到与整个空间发生关联……艺术家试图打破对事物的既定认知，从事物自身属性中寻找更多偶然性，从而引发新的思考。

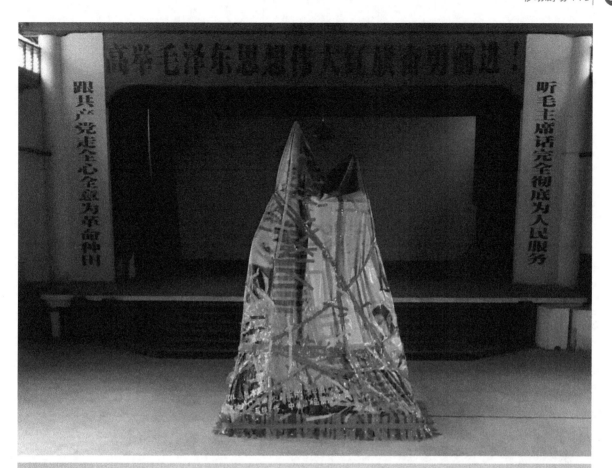

The Enigma of Isidore Ducasse, 1920
Man Ray (1890 — 1976)

作品评论

（以下文字整理自开幕式现场的研讨会录音）
文字整理：张乐月、邝淑芳

一个观众进入展场的时候，并不是漫无目的地去观赏，而是按照艺术家设置的路线来走，我觉得在某种程度上，这已经呈现出了艺术家的控制欲或者这样的一种性格特点。

艺术家通过这样一种装置的概念，将里面所提到的社会问题，特别是近30年来中国社会的变迁、以及在变迁当中所出现的各种问题，一个一个地逐步带入讨论。我看到你们谈话视频当中的关键词也是这样一步步出来的，所以从这个意义上来说，这似乎比之前的方案更好。

我认为这个作品更有意思的是带来了一种反思：当下一些社会介入或是行为项目都有一种倾向性——艺术的东西好像慢慢不见了，也就是艺术家最擅长的对视觉的理解以及创造越来越少，而变得更倾向于运用社会学、人类学等其他跨界学科的方法。这样做出来的作品，如果单纯把它放在那些专业领域来说是没法比的，而艺术家的优势就在于把这些专业和自己的视觉优势结合在一起。回到《加固》这部作品，虽然它的材料很艳俗，但形式感很强，给人以强烈的视觉冲击，包括前面电视的布置、中间的TTc装置和后面礼堂舞台这种历史背景的烘托，都让我体会到了艺术家在视觉上的用心，而不是单纯地去探讨社会问题。还有，这个装置里面的灯有一种童话故事的感觉，这种感觉既是真实的，同时又是虚假的，尤其当你进入到里面把这个童话故事展开的时候，内里的东西就又可以全部呈现出来，所以我觉得从这个意义上来说，这部作品很有意思也很完整。

——胡震（你我空间联合总监）

我很喜欢"加固"这个概念，喜欢这种想让一个事物变得更好（更稳固）的想法。在我看来，这部作品最终的呈现其实并不是真正地让它变得更加稳固，但它却让TTc在变好。我之前看过一个欧洲艺术家的作品，他同样用胶带去加固一个椅子，椅子虽然变得稳固了，但因为担心安全问题，没有人会真正地坐在上面，这种"加固"使椅子处于一种很不确定的状态。

当我看到杨义飞的作品的时候，我觉得非常有意思，从作品中我明白他的动机是要解决TTc不稳这个问题，但我又意识到，新装置的颜色和声音都非常具有吸引力。这部作品背部开了一个口，可以让人们进到里面去，由于TTc被包裹着，人在里面是感觉不到危险的。而在布展之前TTc还保持原貌的时候，我观察过来到这里的所有人包括小孩，他们在看到TTc移动时是害怕的，因此没有人靠近或者攀爬。但是现在，人们由于好奇心进到里面去，新的危险就出现了。有时候你在做一样东西，可能做到最后你会发现，它和之前想象的完全不一样了。外表看似风平浪静，但其实里面危机四伏。

——[德]安吉莉卡·曼兹（TTc联合策展人、TTc制造者）

没有方向,央美双年展跟上双都给我这个感受,大家都在等明年的卡塞尔,看看能否找到方向

现在的low风,某种程度上跟上届卡塞尔大力推广"贫穷艺术"有关

 有这样的影响。但我觉得还是博伊斯沃霍尔这样的天才对艺术本质的追问,其意义在今天越来越显现出了

当然有,但我认为最主要的还是"贫穷艺术""关系美学""后网络"这些思潮的影响,毕竟时代不一样了

 对。是这样

移动剧场：十六个介入者的十一次艺术加载

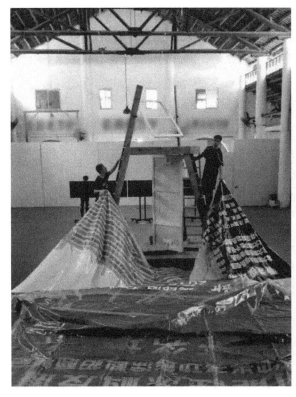
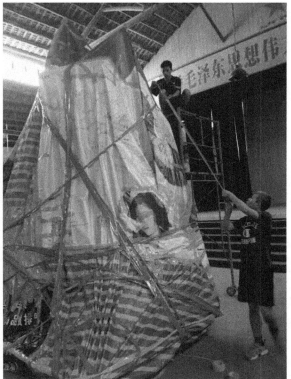

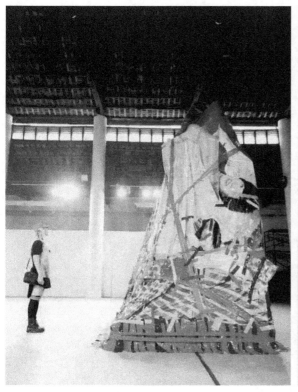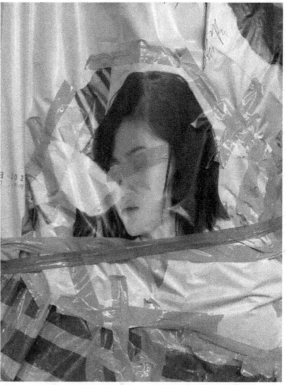

我只是用问题去覆盖了问题

文/ 杨义飞

汪民安曾在《论家用电器——冰箱》一文中写到，"食物被广泛地杂交。正是多样化食物的出现，一个地域所持有的食物习惯被打破。食物地域和时间的独特性都消失了，制作食物的独特方式也消失了。人们从一个地方到另一个地方旅行，会发现食物的地域性在减低，一种风格化的食物也越来越罕见。相反，食物的制作越来越标准化了，人们在不同地方的餐厅吃到的食物大同小异"。或许，这就是现代性。这让我想起了导演雅克·塔蒂（Jacques Tati）在他1967年的电影《游戏时间》（Playtime）中给出的预言：主人公迷失在同质化的世界中。在这个沃尔特·本雅明（Walter Benjamin）所描绘的"机械复制时代"，技术和观念的复制性特征愈发明显。居伊·德波（Guy Debord）所定义的"景观社会"陌生化图像、装置、影像或许已经无法给观者带来新鲜感。

关于我的作品的最终呈现，我只是做出了对"空间"问题的一个回应。很遗憾，我没有答案，我只是用问题去覆盖了问题。

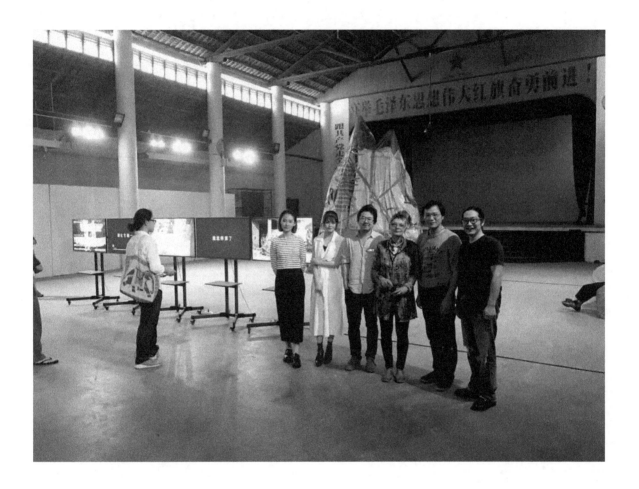

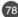**移动剧场：**十六个介入者的十一次艺术加载

移动剧场： 十六个介入者的十一次艺术加载

三个三分之一天
Three One Third of A Day

沈丕基 Shen Piji

开幕 Opening: 2016.11.24 15:00
展期 Duration: 2016.11.24 — 26
展厅 Venue: 小洲人民礼堂
Xiaozhou People's Assembly Hall
地点 Location: 广州市海珠区拱北大街23号
No. 23 Gongbei Avenue, Xiaozhou Village, Haizhu District, Guangzhou

版面设计／沈丕基

移动剧场TTc

10月份的某一天

你我空间发来邀请……

是否参加
　　关于 TTc 的创作

展览地址在广州小洲礼堂

时间未定……

移动剧场 TTc | 83

据说有不少艺术家参与...
关于一个木质架子
加载
TTc

行为艺术现场
新的可能性？
感兴趣？

实习学生助理自由选择艺术家

关于广州小洲礼堂
有意思...
有空去看看场地"广州现场" 一个接地气的地方
其实是个很熟悉的地方
拍集体照集体海报
蛮喜欢这个地方
实习学生助理

安排时间……

讨论方案……

我提出
想表达一个关于真实性生活与艺术再现的问题

也就是真实与虚拟之间的作品转换问题

（这段时间我一直在弹奏古琴曲《庄周梦蝶》，由于音乐的抽象性，关于"我梦蝶还是蝶梦我"，一直也在思考、在演奏中体会庄子的处境与精神，是无奈还是纠结于现实的一些感受。同时也在思考是否一个关于行为艺术的表演与非表演性的问题，我想通过此事的展览，现场在体验中寻找这种感受）

我想，是否用真实身体与影像之间来区别？

对于一位做行为的艺术家来说，并且是策划了一些国际行为艺术节的人来说，我很清楚行为艺术的方式

声音、影像、文字的加入，只会削弱现场行为的表达，但我现在考虑的不是这个问题

我考虑的应该是生活行为与艺术行为之间的问题

胡震建议：我不在现场，展览是利用网络直播到现场

这个主意不错啊，
但我的第一反应还是先考虑技术问题

但技术问题要去现场看看，我于是联系了助理莫绮婷，她正好在现场，我们用直播软件以及微信视频试了一下，方案不通，因为小洲礼堂乃至整个小洲村的网络很慢，直播的可能性不大，而且只有三天时间，所以我决定取消这个方案

于是……

我重新思考了我最近最想表达什么事情，其实还是**一个梦境的故事**
所以，我不管三七二十一先选择了材料：**床单与蚊帐**

具体方案……

我在淘宝上直接下单购买了

床单与蚊帐

派送地址填写了广州小洲礼堂，时间预算到展览时间前一天，我想我会提前过去。接下来才是我构思怎么做展览，我的所有个展其实都有我的方式与习惯，我大概想一下材料，许多都是现场即兴创作出来的，所以，你们空间问过我两次方案实施，我的回答都是"大概"，甚至是"不透露"。对于我这么一个包工头、设计师出身，又是长期做即兴音乐与行为艺术的人来说，最害怕的就是设计，预设太多往往是一种人为的约束，这也是我一直在考虑的表演性的问题，我更希望是一种自然发生

见面，我抽了时间去和**胡震与杨帆**还有学生助理们见了面，我们喝完酒聊方案，他俩也认可我这种自由发生的方式……不谋而合的感觉

另外，我更愿意给这次的助理莫绮婷多一点空间，让她有参与创作的感觉，特别是在前言与一些文字处理上，我第一次去讨论时就说，希望她才是展览的主角，或者是一种策展人的身份，希望她能提供一些我想不到的东西出来，果然，我们收获匪浅，她的很多建议大都出乎我的意料，比如带有诗意的前言、海报的色调，以及后来各种记录与文字的整理，等等很高兴我们这次能合作，胡震还建议她们到我工作室来看看，增进一些了解，她们几位同学过来深圳的时候，正好我有一场比较重要的演出：波兰"砍"音乐节第十年的现场演出。2016年11月11日在深圳，三位同学先到梧桐山，当晚又赶到了现场观看我的演出

我的展览时间确定在11月24—26日

海报我也提前设计了（自从弹古琴以后，好久没有做平面"设计"，有时候在时间充裕的时候都会邀请好朋友设计，大家都好玩，每次时间比较紧的时候，只好自己动手，但自己做得其实都不是很满意）

我觉得我的艺术创作方式都已经用尽，我真不知道每次展览会出什么效果

TTc，对我来说就像音乐中的一个鼓架子，一段大家都一样的节奏，大家去谱写一些旋律……

但是，我玩朋克那会儿即2000年之后就已经没有在广州演出过与做作品了……

移动剧场：十六个介入者的十一次艺术加载

11月22日

微信链接，莫绮婷写的文字
（部分截图）

　　此时，我的白色床单与被子还有枕头，已经到达小洲礼堂，还有蚊帐。

　　比我预计的时间提前了一天，我收到了电话，快递员问我在哪里。还好，礼堂里有个咖啡厅每天在经营，还有卖一些旅游产品，他们帮我代领并保管了，感谢！

11月23日

　　我早上11点到达小洲村，当天中午我住到了世外米都客栈，客栈里有我一位琴友刘九生的琴房，九生这几天不在，他把琴房的钥匙留给了我（我这几年有个习惯，就是每到一个地方都会找找弹琴的朋友，以琴会友，切磋切磋，九生虽然不在，但他介绍了一位弹琴的朋友过来弹了几首曲子，我也弹了，还有一位喝茶做茶的老乡沈致中也过来一起喝喝茶）

琴房里有几张古琴与琴桌……

　　此时，我还没有具体的展览实施方案……

　　我这个福建佬，到哪里落脚都是先喝茶，其他的事情再说……

　　助理莫绮婷、赖周易约我在礼堂见了面，小莫请我吃旁边一家小面馆的炒面（后来几天我几乎都在那边叫炒面，因为附近就这家方便快捷的工作餐了，这家面馆晚上搞烧烤，烟雾弥漫在小洲礼堂外面的广场上）
　　我把我大概的想法告诉了他们

我想听第一次弹琴的人弹琴给我听

　　我的方案是来之前大概想了一下
　　也就是预告上的行为：《人人都可弹一曲》（名字也很随意，跟人人都是艺术家没关系也有关系）
　　三天时间：2016.11.24—11.26，每天10：00—18：00
　　邀请观众弹琴，我只作为听众，我不弹（我感觉我这个玩了十年摇滚、弹了十年古琴的人已经没救了，我第一次触摸古琴的冲动与初衷已经不知道是什么了，所以我特别想看看第一次触摸古琴的人是什么感觉，我需要知道他们的记录）

古琴有"十不弹"之说

　　天气不好不弹、环境不好不弹、事冗不弹、尘市不弹、丧事不弹、乐事不弹、喝酒不弹、不焚香沐浴不弹、衣冠不整不弹、不遇知音不弹
　　之前，我在2015年只做了一件行为作品《对蛙弹琴》，我都在家中对一种学名叫"弹琴蛙"的青蛙弹了一年，几乎没有出过门，我拜蛙为师，发现它们与琴声的自然互动以及自由呼吸的节拍

　　而，2016年，我几乎是在创意市集、地铁以及在各种亲身体验"十不弹"的感受中……

11月23日
我的艺术与生活到底有多少直接关系？

关于古琴元素的转化与创作，我这几年做得太多了，我一直想放下这个元素……

可是， 我这几年来每天练琴有时十几个小时以上，我这脑子里还真没有什么别的可想啊。好吧，继续搞看看有没有什么新的可能性

展览是三天时间，每天8个小时，那么一天24小时，一个8小时就是三分之一天，一共是三个三分之一天

我算数的方法有时候很笨，所以展览就用这个名字吧

下午3点，我们开始布置……
我要把TTc布置成一张床

莫绮婷拿来了打印的海报，明天会打印一张表格，登记观众与互动者的一些信息

小洲礼堂里面有不少标语，我想我的作品能否和这些分开，其实怎么弄都分不开，因为都在一个大空间里面，我考虑了一下，现场把TTc移动到了入场的右边，后面用带轮子的可移动的展板隔断一部分

你我空间提供了投影机、音响设备、若干地拖电插板

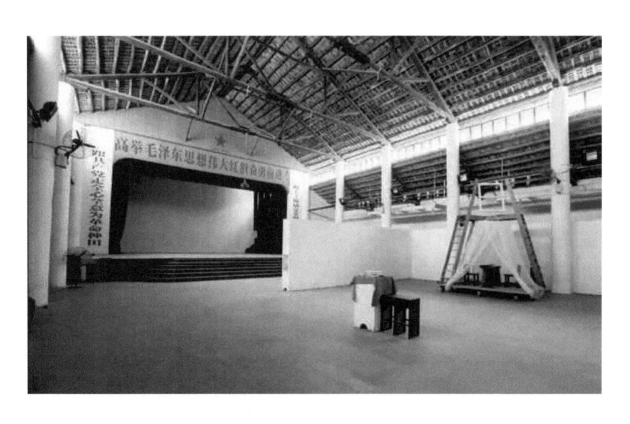

11 月 24 日

我考虑是否三天都在这里睡觉

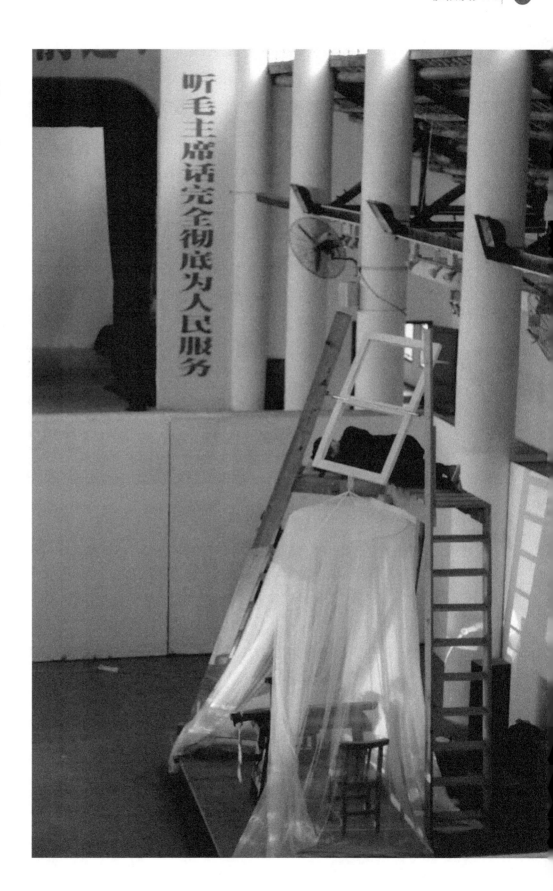

11月23日
偶发事件

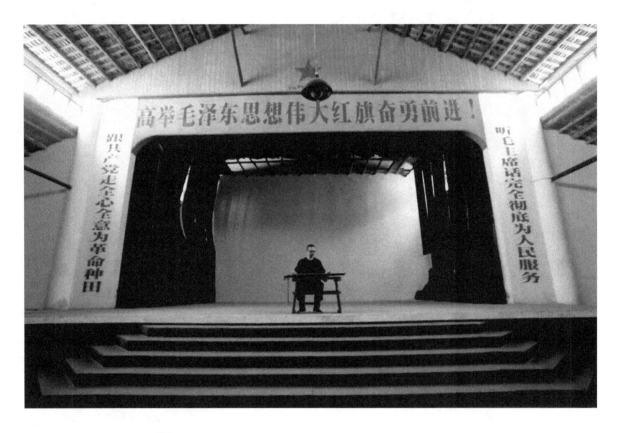

 我自己先过一下瘾……

 我想我明天开始三天都不要弹琴，所以我自己把从九生那里借的古琴与琴桌搬上了这个大舞台，这个舞台太有吸引力了，我情不自禁地弹了两首小曲子，爽了……

 （不知道这个舞台上出现过多少"节目"，我也没太在意去了解小洲礼堂的来历）

 当天，我把琴桌摆好，蚊帐的尺寸没想到那么适合大架子的尺寸，我买的时候也是大概目测的，本来要铺成一张床，结果他们告知小洲礼堂有管理，晚上不能在这里过夜……
所以我床单也用不上了

不过，

 第二天中午我也都在这里休息了一下，我原本每天 8 个小时在 TTc 上的计划也改变了，我也坚持不了，身体告诉我，有点累，不像我在 2009 年个展时的状态了，当时每天 8 个小时把自己当展品展示了一个月……

11月24日

偶发事件

早上 10 点，我和助理莫绮婷提前到了

我刚刚打开相机与投影机，想对一下焦距，此时，奇迹出现了……

四位操着广州番禺口音的本地大妈进来了，她们也架起了机器，三脚架、相机。镜头对准的方向却不是我。三位大妈爬上了大舞台，有一位在操控着她们的相机

我一看，我用最快的速度把我的相机位调整到了该大场面上，把我的装置与大舞台一并收入镜头……

我自己慢慢走上 TTc，安静地坐着听她们在嬉笑，我看不到她们具体在干什么，后来看了我的相机记录才发现她们是在摆"文革"时期的POSS，然后自动拍摄，其中一位大妈按下快门后，火速连奔带爬地也上去合影，来来回回好多次地"表演"着

此时，我这边也有人过来了，原来一直有一些观光的民众、学生陆续进来参观，利用这个场景拍照，莫绮婷也开始帮我和他们解释如何参与我的互动……

我发现，他们对大妈的行为更加感兴趣，我这边他们只是看了一眼，就跑大妈那边去了……

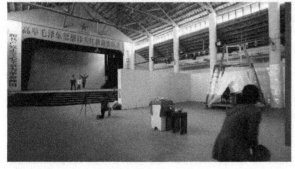

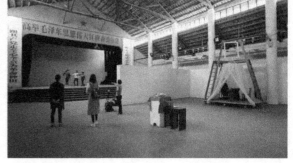

影像截图

11月24日
偶发事件

　　我一直对这次的偶发事件比较重视，我发现我自己设想的三天听琴，虽然也得到了我自己想要的效果，但是，大妈的拍摄行为也无意中进入我的整个事件之中，形成了后来整个三天作品的三个部分，我自己的三天行为延展成只是中间部分，这是此次最大的收获

　　大妈们结束了大概半个小时的拍摄之后才发现我的存在，她们也好奇地望了望我们，想知道这边到底在干什么，我也是通过记录的影像才看到她们的行为……

这是一个互动的开始，也是一个 **前奏**

我不知道会发生什么

我一直很安静地坐着……

一直到她们走了之后……

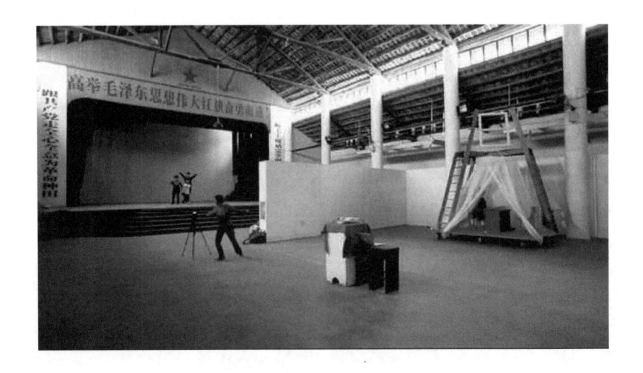

11月24日

这天，外面下着小雨，温度也突然降了一些，时间也不是周末，所以进来看展览的人并不多

我这边也开始有人上来弹琴了

第一位进我蚊帐的人，他开始并不知道我的存在，我躲到了蚊帐背面的木板后面

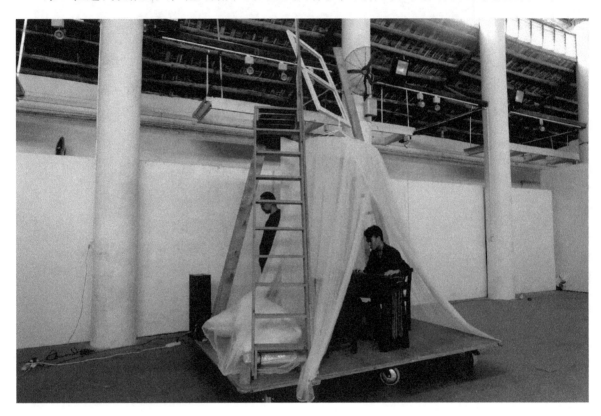

后来， 我爬上了 TTc 的梯子，我发现他连琴都不知道怎么摆放，只是反向地在拨弄着，但我很满足，我认真地听着，换着各种角度听，他好像也不在意我的存在

他弹了很久，

从他的记录中我们才知道他学过吉他，喜欢乐器

我被他的琴声感动着

我还发现蚊帐上面的圆圈是声音最集中与最好的地方……

11月24日

中午
我在 TTc 上睡着了……

助理也在记录一些影像
迷迷糊糊地听到好像有人过来咨询我们是怎么一回事……
下午，又来了不少人，其中有人问助理我为什么不弹，能不能弹一曲给他们听
莫绮婷告诉了他们，我主要想听他们弹
来了一群年轻学生，只有两位大胆的女生上来了

当天有一位会弹琴的朋友上来弹了两曲，我记得好像是《流水》
原来小洲村会弹琴的人也不少

他一上来就弹个不停，弹完就走了，好像没写点什么留下来
我一直坐在上面听着，回忆起当初刚学琴的时候也弹过这首曲子，现在早就忘得一干二净了
这首曲子很多人都会弹，是俞伯牙作的曲，还有一首《高山》也是
我比较喜欢他在孤岛上创作的《水仙操》，可我的任务还是把毛敏仲的所有曲子弹完再说……

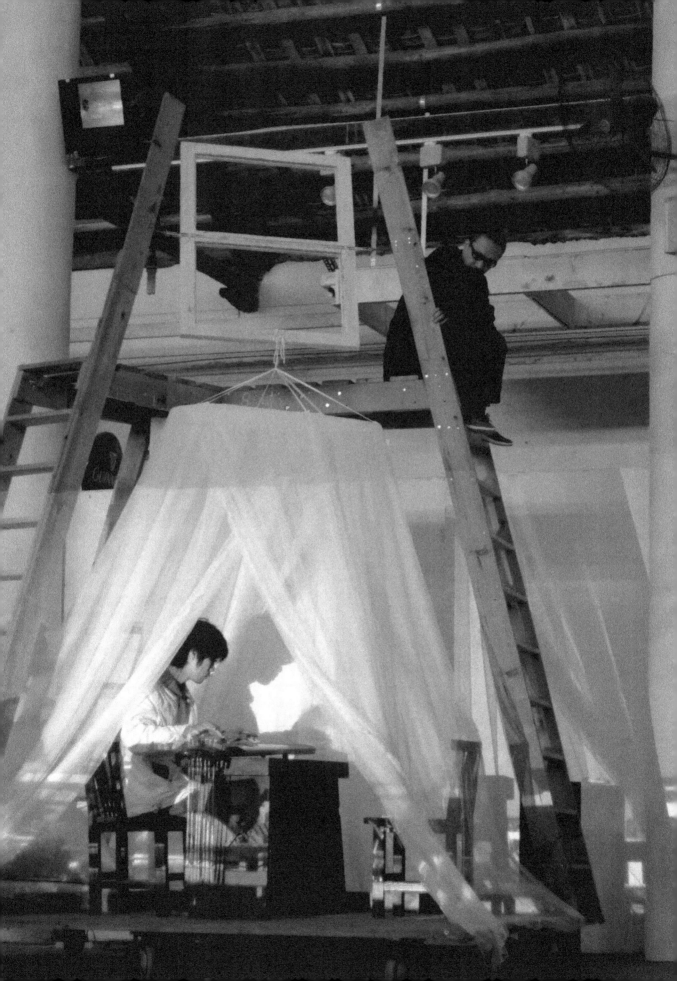

11月25日

经过了一晚，第二天……

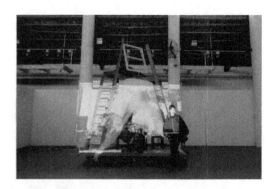
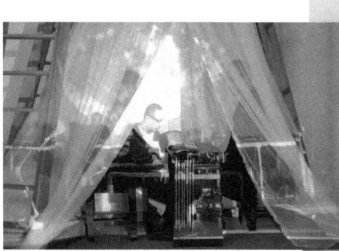
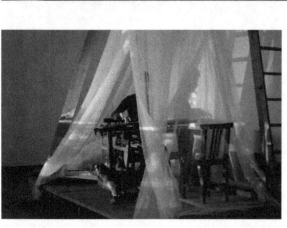
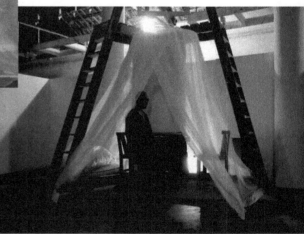

移动剧场 TTc

11月26日

第三天，我把一些投影又投在了TTc上与旁边的墙上……

陆陆续续又有一些人过来互动

我听到了不少有意思的声音。他们在拨弄古琴的同时，我也在各个角度调整位置听……

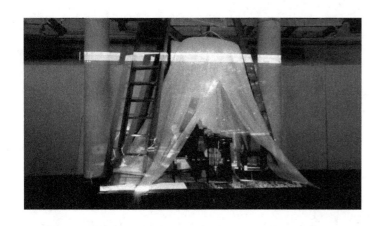

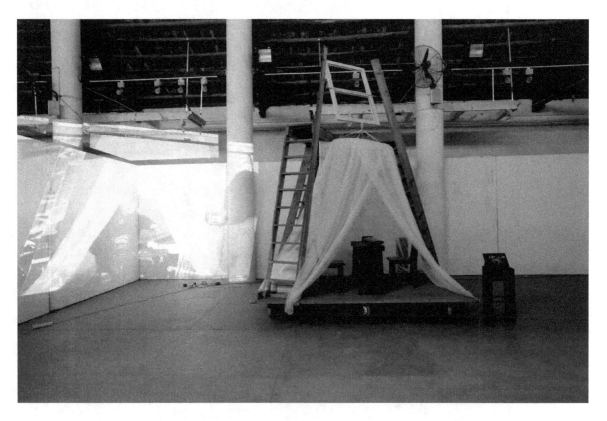

/ 助理有话/

文/ 莫绮婷

沈丕基是个有趣的人。我们曾在电话里玩过 28 个快问快答，其中有两个问题让我印象深刻：

我："如果你不做艺术家你会做什么？"
沈："我本来就没做艺术家啊。"
我："你经常提到'庄周梦蝶'这个典故，在生活中是怎样联想的？"
沈："比如遛狗。总感觉是狗在遛我，而不是我在遛狗……"

一个有着平面设计师、空间设计师、音乐家、艺术家等多重标签的人，居然不承认自己是个搞艺术的，这让人费解。但是接触过后便知道，不是身份的多重性导致他拒绝单一说明，而是在他眼里，艺术与生活的关系正如"庄周梦蝶"中现实生活与梦境的关系一般，虚实难定，相互交融。

他在生活，也即艺术；他在艺术，那也正是他的生活。说他是艺术家，倒不如说他是"生活艺术家"或是"艺术生活家"。而这样的艺术态度使他的作品具有生活性和偶发性，他极少去预设作品形式，"即兴"成了他艺术创作和音乐表演的关键词。"想好了的东西就不好玩了。"他对艺术有着一种难得的赤子之心，而每一个实验性的尝试都带有成熟的反思。

但有时候我并不认同他。我会觉得生活和艺术有着明确的界限，"即兴"也意味着未知和难以保证，我甚至觉得过度混淆艺术与生活是一个艺术家迷茫而矛盾的状态，而这样的艺术态度，显然赌注有点大。而这，沈丕基应邀参与 TTc 移动剧场的项目，也是带着这样一个即兴的玩心去做的。3 个 8 小时，行为艺术与装置结合，装置又与影像共生，现场的他，把 TTc 装置挂上半透明帘子，帘子内置有古琴和对坐的两把椅子，他坐在一端或是爬上装置，等待观众来把玩古琴。听琴者看似无心，却有意，感受初触琴者拨琴的性情，或寻找知音，互弹互听，在影像、声音和琴声中互动探索。

他把弹琴当作生活，听琴似是随意。那是否能将生活当作行为？这是一个令人兴奋的未知数。

继续期待《三个三分之一天》带给我们的惊喜。

参与者部分留言

对心而弹，无为而行，随心随性随缘。——秦子沁（茶舍主）

第一次接触古琴，虽说不太能体会曲中的感情，但仔细品读仍能读出浓厚的中国味。但在节奏上仍有点与心中所想不一致。在框架上，有种不对称的美感，总体喜爱帘子的搭配方式。——梁尉晋（学生）

鸾舞镜悲鸣死。——秦子荃（设计师）

对艺术感兴趣的理工生。——庆鹏展（研究生）

人无远近，含笑不忘初念。——杨洋（编辑）

悠远，宁静，深邃。——秦子嫊

多谢！很有意思，尤其是沈丕基在现场。——郑琦（无业）

Interesting concept, I did enjoy playing an instrument for the first time.—— Peter Koioppic (Photographer)

弹古琴很有意境，艺术家很安静，感觉很奇妙。——曾丽娟（学生）

宁静致远。——学生
宁静。——区（学生）
喜欢中国传统文化。——林加德
入门了！——赖周易（学生）
想找出 1234567。——陈彦伶（学生）

古琴音色醇厚，光影营造的感觉如梦似幻。放弃对演奏效果的执着，沉浸其中，有如穿越之旅，放松而美好！——李芳（自由职业者）
对古琴兴趣浓厚，因此也学古琴，但有时感觉古琴不是很好。——刘音花（学生）
觉得充满一种优雅古韵。——马紫红（销售）

现场研讨会

沈丕基尝试着邀请观众去弹古琴，同时他又自由地爬上TTc装置梯子去睡觉，把下面的空间留给观众，让他们随意去发挥，制造声音……我觉得这太棒了，就像一幅会动起来的图片。
——[德] 安吉莉卡·曼兹

这个是化被动为主动，从一个礼堂内的被动空间跳到外面的主动介入，让这两种东西发生关系，这是巧妙的。这是沈丕基对生活的一种敏感，其对生活的态度也就看出来了。
——你我空间联合总监 杨帆

不管是冷清也好，热闹也好，这提出了一个问题："当代艺术到底是什么？"当它在曲高和寡、自嗨的时候，艺术它到底是什么？像我们主动以艺术的方式介入类似广场舞这种普通的百姓生活的时候，是为了在一定程度上获得他们的理解或是不被他们理解只为获得一种热闹的时候，当代艺术又是什么？
——你我空间联合总监 胡震

看到古琴和当你触摸这个琴弦的时候是不一样的。当我摸到琴弦的一刻，它好像唤起了我内心深处很多很安静的东西。我刚才看到你们的投影，那个广场舞的背景，前面是你在弹琴，这大概就是你所追求的那种怎样在一个喧哗的地方保持自己内心很安静的东西。但是呢，又不仅仅是这个。
——叶羽（心理医生）

广场舞的场地上弥漫着烧烤的白烟，这很不健康。但她们觉得锻炼身体不是本质，群体活动才是她们的心理需要。
——萧瑱（琴友）

古意新声，雅俗共赏，和古琴的初夜也是初遇，你只能小面积地触摸它，感受它的身体、性情和思想，可能一拍两散，可能一别两欢，也可能生死相许。
——沈鱼（诗人）

11月26日

当晚6点，三个八小时结束了
我的视线转移到了小洲礼堂的广场上，通过几天的观察，我发现每天晚上8点有一群广场大妈在跳广场舞

三天没弹琴的我，手痒了起来……

（弹琴的人都知道，三天不练琴是很容易忘记一些旋律的，也就是断片，就像练武的人一样，拳不离手）
我决定把琴桌搬去广场弹弹，于是……

之后，莫绮婷又写了一篇后续的文章《西关小姐去哪了？係邊度？》

2017年4月1号，我又单独把这一段视频剪辑了出来，命名为："**找姥姥**"
发表在名叫"内耳"的一个自媒体上……

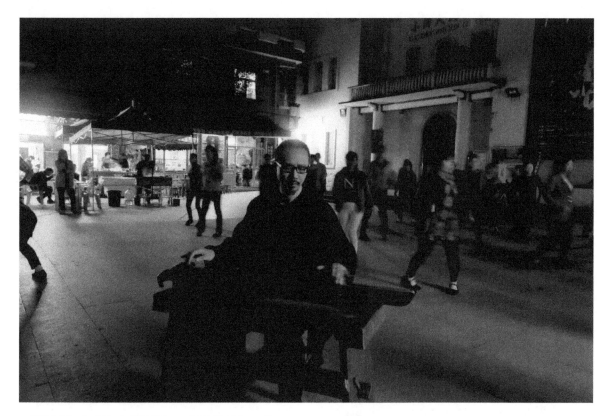

"西关小姐去哪了？係邊度？" 　　文/ 莫绮婷

　　11月25日晚上8时，小洲村礼堂前的音乐照旧响起，大妈们整齐划一地跳起了广场舞。而广场旁边，烧烤摊位的白烟不停窜出，朦胧地映衬着中国妇女的欢快身影。

　　艺术家沈丕基从礼堂安静地拿出琴桌和木椅，在她们队伍的前方摆下。他卸下背上的古琴，放在琴桌上开始忘我地弹奏起来。跳舞的大妈们一开始好奇，有的停下来指指点点，有的不顾一切地继续跳舞，而有的，看到前方架起了相机，以为要拍小电影，跳得更加起劲。周围的村民开始围观，小孩子兴奋地跑动尖叫，大妈们归队在艺术家身后继续舞蹈，旁边的城管开始大吼……而沈丕基，在夜色中的小洲礼堂前，不慌不忙地弹完了一首古雅的《渔歌》。

　　"How nice! It could make history!"在场的德国艺术家安吉莉卡兴奋地说道。

　　沈丕基本是应邀参与 TTc 移动剧场的艺术项目，连续三天每天8个小时在小洲礼堂里面做一个名为《三个三分之一天》的行为作品。开幕后当晚，他看到小洲礼堂前的广场舞，便觉有意思，加上当天发生了一件有趣的偶发事件：他正坐在 TTc 装置上闭目等待前来把玩古琴的观众，而一群中国大妈兴奋地冲进了礼堂，她们跟我们一样架起了专业的相机，但直接无视了艺术家的存在，冲到了礼堂充满时代感的舞台上激情地摆起了各种姿势。这个矛盾而有趣的场景，给艺术家产生了主动和她们互动的想法。

　　沈丕基在礼堂的 TTc 装置上搭起了半透明的白蚊帐。蚊帐内，置有一张琴桌与一张安装

着丝弦的名贵古琴，两旁有木椅，沈丕基坐在一端或爬上梯子，游走在装置上，等待观众随意拨弄古琴，聆听初音。观众在随意演奏时，艺术家的影像投影在帘子上，观众便暴露在虚幻光影的聚焦之中，伴着声音装置发出的特定声音，"弹"着他们不熟悉的古琴。

这个24小时的行为包括外延的广场舞演奏行为充满了矛盾性。从空间来说，在充满红色大字标语的、年代感十足的礼堂中做行为作品，这无可避免地是一个矛盾的举动。蚊帐内的空间是私密的，礼堂是个半公共的空间，而广场却是一个全公共的场域。从窥探的私密空间到公共场所的暴露，从被动到主动被看见的空间转移，它把内外空间联系起来去探讨艺术家和普通群众的关系：一个是象征大众的广场舞，一个是代表高雅艺术的古琴演奏，两者在矛盾之中融合。此时此刻的画面中，两个群体都是行为作品的主角。背景是不自知的大妈，她们整齐划一的步伐和震耳欲聋的广场舞曲淹没了前方慢慢而弹的琴声，但是群众却不断地围观。这样的冲突就像是机械复制的工业文明时代下，趋相似性群体和独立个体之间的对比；又像是先锋艺术在努力亲近普通大众的过程与态度的呈现；更像是小众艺术融入平民生活中的一种窘态……

当然，这也像在场的德国艺术家安吉莉卡说的那样，这是一种 intervenir（干涉）。

在中国，"侵入式"的行为艺术还处在一个较为年轻的阶段。而沈丕基这样的一种介入，从邀请观众走进空间到主动出来介入群众，从静态的礼堂背景到动态的中国式广场舞，这是一种相互渗透的实验。群众理解或不理解这是另外一回事，重要的是，在这样一种侵入与反侵入中，她们真真正正地参与到当代艺术中来。

更关键的一点是，这个创作并没有太多的预设，它具有很强的偶发性和即兴性。正如你我空间联合总监杨帆说的："这很沈丕基式。""即兴"一直是沈丕基很多现场艺术创作的关键词，而即兴的价值在于，艺术家说是一种技术习惯，结果如何，变化莫测。在声音实验上，沈丕基玩摇滚、玩朋克，到如今弹传统古琴与声音艺术实践，甚至在绘画与一些固定的新媒体视觉艺术上，都有一定的实验性。也许是年轻时候的朋克精神影响的即兴态度，不愿跟着主流走，但这种理由我们看到的是简单且表面的，很少有人会去关心艺术家内心的变化。

这种形式到底是一种单纯的艺术风格体现还是内心复杂的最初情感之爆发？

沈丕基说："20年前没有广场舞，虽然我当时在玩朋克，但我注意到了老广州的杨氏太极拳，如果广场舞大妈都喜欢上古琴了，慢慢地大家就会喜欢太极拳，古人的生活方式很安静，不扰民，很美！"

"我感觉到老广州文明在慢慢消失，这次比起我20年前来广州时又不见了许多东西，其实很多城市也都有这个问题，大量的移民改变着老城市的文化，这是农村包围城市后的结果吧？"

20年前，沈丕基参加的深圳"向日葵"地下乐队，在当时广州的不插电酒吧、壹玖玖吧、万国溜冰场等地频繁演出过。在这几天的行为创作中，他脑海里一直浮现的是当年的画面，他表示收获很大，不论是从自己的古琴演奏上，还是以后在声音艺术与行为的实验上，都

有一些新的思考方向。同时,他也反思着一个问题:对于先锋艺术家来说,也许这只是个过程吧!

朋克与古琴对他来说是带有实验性的,有机会就应该去尝试,互动的矛盾性也许能产生另一种真实的美。

沈丕基开玩笑地问:"西关小姐去哪了?係邊度?"

移动剧场：十六个介入者的十一次艺术加载

因父之名
IN THE NAME OF FATHER

杨 帆
YANG FAN

版面设计／杨帆

死亡一题在今天的中国，不再是不可谈论的。我们从畏惧自然、妄想驾驭自然到尊重自然，从畏惧死亡的生命探索到直面死亡而更深层地解构生命，渴望刻画出生命的真实模样。借助科技，在潜意识的驱使下，我们用各种媒介对生命进行记录——图片、影像、声音，呈现每个独一无二的个体生命。

杨帆同时拥有两个身份，在回忆里，他是父亲的儿子，在创作中，他是一个旁观者。繁盛瑰丽亦有沉寂，死亡是每个生命都无法逃脱的命题。杨帆通过图像记录，呈现了一个生命历程，把死亡赤裸裸地置于观者面前。而生命与生命总是紧密相连、环环相扣，死亡也有着双重身份，它是一个休止符，也是一个连接符。死亡若使生命成虚诞，而影像之虚无，实然生命之绮，观者通过杨帆建造的纪念碑，可触碰生命的本真。

在切合的空间语境和时间里，杨帆用艺术的处理手法对真实的事件进行解构重建，对如何在作品创作和作品内涵上实现，或者寻找到艺术与现实事件之间的平衡，进行了探索。这也是当代艺术和大众关系中一个重要的探讨。

陈彦伶（策展助理）

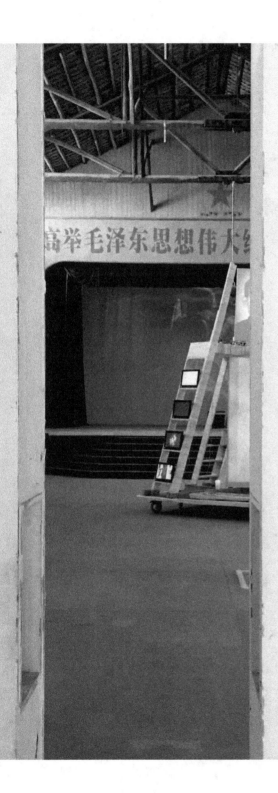
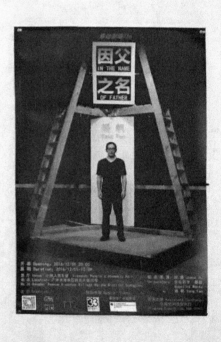

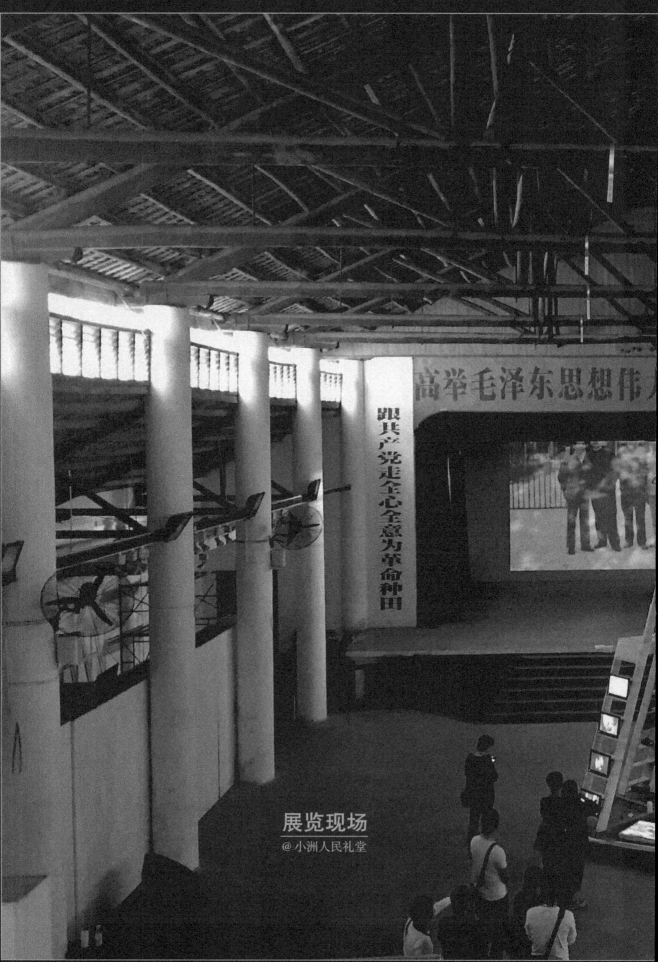

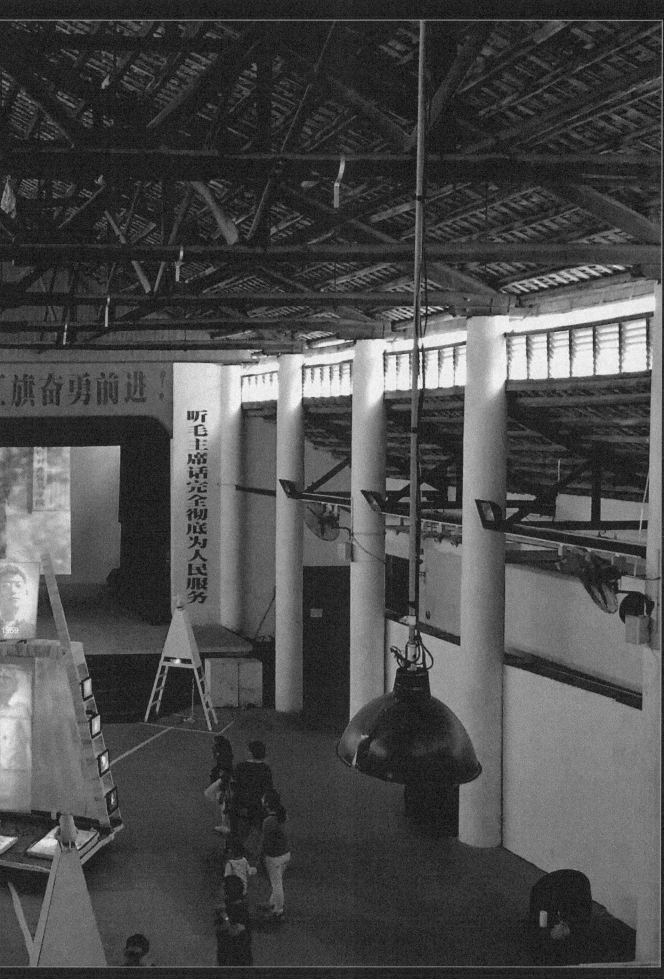

生　为　虚　诞　　　　　　　　　　　　　　　　　　　　　　　　　　　　　　固　知　一　死

父亲，你好！

　　12月1日就到你两周年的祭日了，接着12月9日是你的生日，在这一死一生之间只相隔9天，你最终没能跨过73岁这个坎，这大概就是老天的安排。

　　在这九天里，我会在小洲人民礼堂做一个展览来祭奠你。展出的东西都是你过世前几年我为你拍的视频和照片，还有一些你从小到大的照片。我把这些影像和我自己的行为、声音剪辑成15屏影像，然后把它们安装到一个叫"TTc"的构架上播放，它看上去就像一座用影像搭建的"纪念碑"。我想这是我在这9天里祭奠你的最好方式。

　　你大概不会料到我会用影像的方式来纪念你。在你生命的最后几年，在你的身体日渐萎缩、精神日渐颓唐的时候，我开始画你，开始用相机来记录你。我目睹了帕金森病是如何一天一天把你的肉体和精神击垮，如何一点一点剥去你的体面和尊严，最终把你还原为一个赤条条的人，一个赤条条来、赤条条去的人。那些用手机捕捉的影像成为你生命的最后见证，再也无法重新来过。

　　在你走后的这两年，我逐渐放弃了绘画，我越来越觉得画画已不足以表达你带给我的冲击。当我对着你的照片天天纠缠于油画的技术与风格时，我发现我已渐渐偏离了原本要表达的东西。重拾那些旧日的影像碎片时，它们一次又一次唤起我当年的记忆，愈发显现出它们真实而动人的力量。放下绘画，放下我以前追求的那个"艺术"，对我来说，它更像是一种解脱，它使我更接近了我真正想要的东西。

　　或许有人会说：一个做儿子的竟然把他老子生病过世的视频、照片拿出来示众，简直是大不孝！他不是在哗众取宠，就是在借机炒作，要不就是被艺术搞疯了……对此，我无言以对，同时也无可奈何。

　　但我想你是理解我的，你一直都是支持我的。你是经历过生死的人，应该不会再在意这些了吧？你在走之前常用《兰亭集序》里的一句话感叹人生："固知一死，生为虚诞。" 如果生老病死就是人生的真相，那么面对生命的虚无和荒诞，还有什么是不能放下的呢？即便不能放下，到最后死亡也会让你不得不放下。孔子说："不知生，焉知死。"但我想说："不知死，焉知生。"既然我们都终将死亡，那么正视死亡，我们才有可能正视生的虚诞。

　　父亲，在你的祭日到生日的这9天里，我将以你的名义通过这座"影像纪念碑"在小洲礼堂来祭奠你，以影像的虚幻来对抗生命的虚诞。我想这就是我——你的儿子对你——我的父亲，也是对一个逝者、一个曾经活在这个世界上的生命的最高敬意。

　　愿你的在天之灵安息！

杨 帆
2016/11/21 广州·小洲村

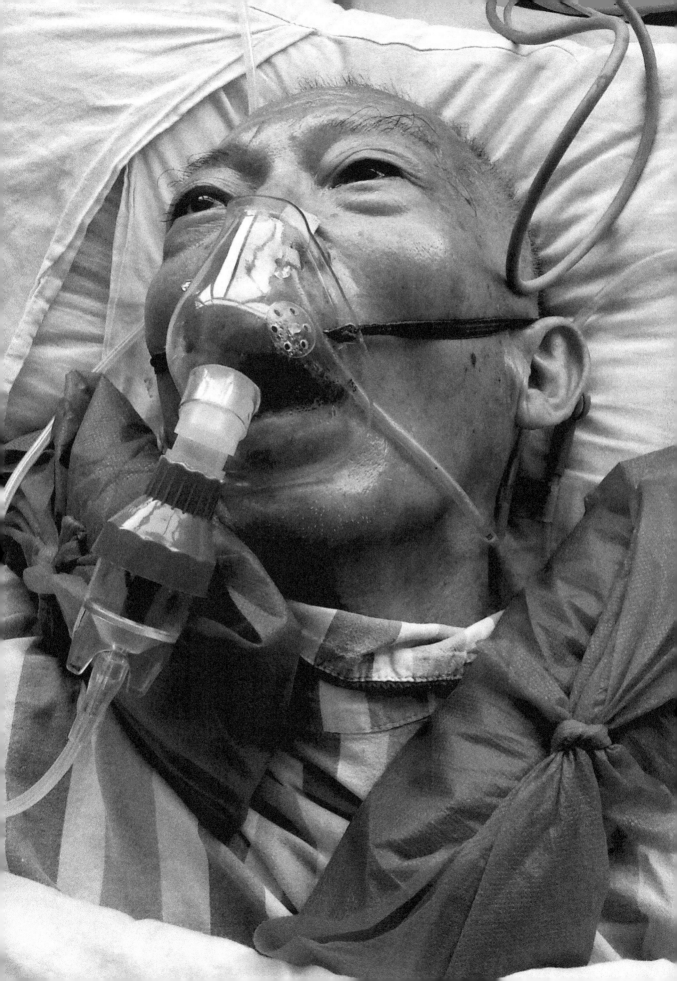

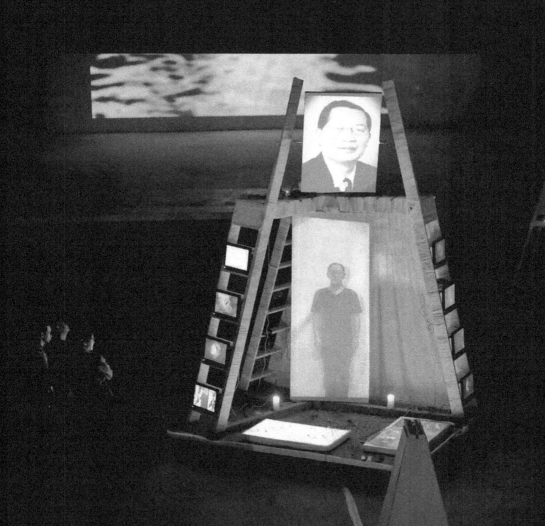

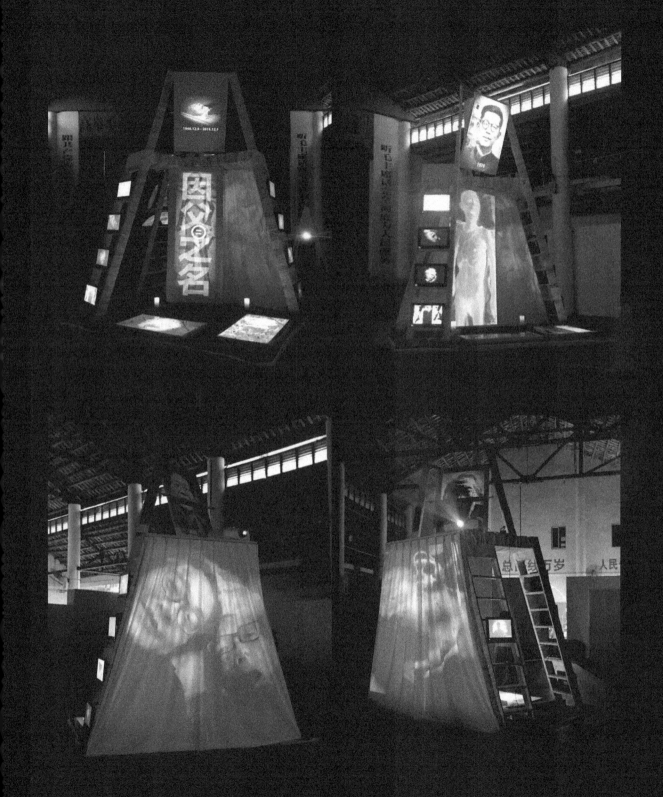

移动剧场：十六个介入者的十一次艺术加载

作品构成
15 屏影像装置

1953

1
1. 旋转窗/3′08″
2. 旋转门/6′02″
3. 左楼梯①/1′26″
4. 左楼梯②/2′17″
5. 左楼梯③/1′40″
6. 左楼梯④/1′47″
7. 右楼梯①/1′02″
8. 右楼梯②/1′20″
9. 右楼梯③/4′13″
10. 右楼梯④/1′09″
11. 底台①/1′29″
12. 底台②/2′21″
13. 大舞台/12′47″
14. 背帘幕/3′08″
15. 后楼梯/9′59″

3

4

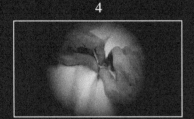
5

6

2

7

8

9

10

11

12

移动剧场 TTc | 117

13

15

媒介·材料
投影机/4 台
19 寸电视机/9 台,48 寸电视机/2 台
窗帘幕布(260 cm × 290 cm)/1 块
蜡烛(7.5 cm × 15 cm)/5 个
白色和黄色菊花/13 枝
纱布绷带/52 卷

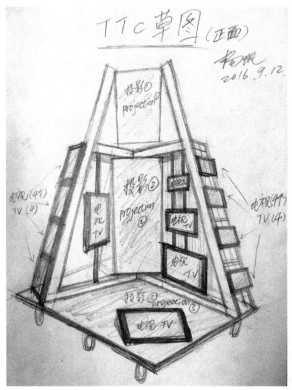
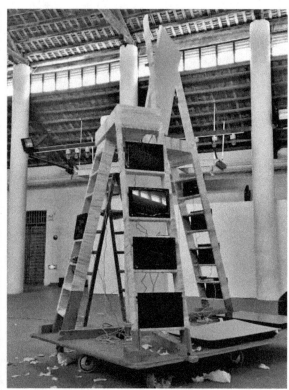

TTc 设计草图和装置现场

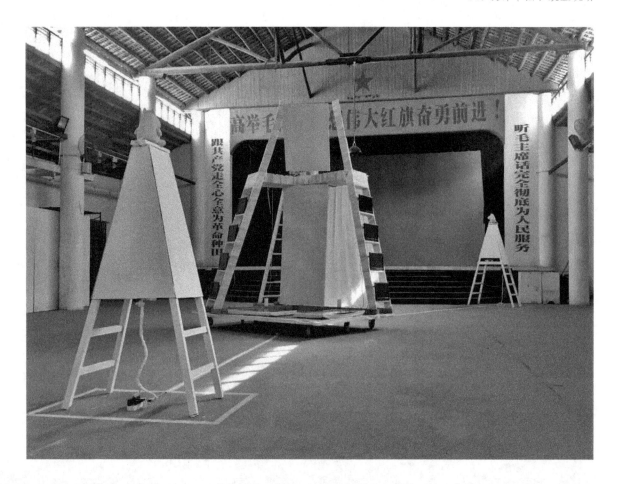

杨帆访谈：以影像的虚无对抗生命的虚诞

采访人：陈彦伶　赖周易　李思韵　李学而　陈磊
时　间：2016/12/22
地　点：广州·小洲人民礼堂

对话 单频录像 9'59" 截图

纪念碑之建造

陈彦伶：你在做这些影像记录时，是为了做一部作品而来拍的吗？

杨帆：这些都是我两三年前拍的影像，当时我在画画。我是2013年的时候开始把观察表达的焦点集中在我父亲身上，开始画他，这样就要去拍照收集资料，当时倒没有想到直接用视频去做作品，只是当时看到老爸那个状态，他会下意识地把手机拿出来拍。特别是在他去世前的两个月，我开始更多地用时间这个媒介，用视频来记录他，可能我觉得那个时候……他的时间不多了。

陈彦伶：你是看到TTc这个装置，才有做这个作品的想法的吗？

杨帆：之前就有。我老爸去世前后，我刚好跟胡震在策划做"小洲动态影像计划"，开始有更多时间关注到影像。在看了很多影像作品之后，回头再看当时拍的东西，我觉得可以用它来做作品。我就去收集我父亲早年的图片，把我所有拍的影像全部整理归类，准备去做一个父亲的展览，它是综合的，包括绘画、影像和文献等。做TTc是一个偶然的情况，包括这个展览时间也是很偶然的，就是有一种偶然命定的东西让我借TTc来完成这样一件事情，像是老天的一种安排。

赖周易：但我看你片子里面的很多画面，感觉你已经规划好的样子，我看到其中的一幕是你拍了病房外面的一个时间牌，上面的时间感觉很巧。当时你在拍那个画面时有什么想法？

杨帆：我在他临终前拍了大量的照片，已经有意识地用影像的方式去做一些记录。当时我在画画，会有这种意识去记录生活，就像用手机记日记一样。

李思韵：你在做作品之前有没有参考过一些与生死相关的展览或文献？或者有没有其他的东西给你灵感？

杨帆：有。"因父之名"其实是基督教的一个说法。我以前画油画，接触到大量西方艺术，西方艺术对死亡这个命题描绘很多，比如耶稣受难，它里面有很多面对死亡、受难、伤害的内容，这些对我的影响很大。像卡拉瓦乔有幅画，描绘耶稣身上被开了一个刀口，有个门徒把指头探进去。我在看我父亲时有时就像看一幅受难图，特别是看到他最后躺在那里死亡的身体，我也有意识地把它记录下来，这可能跟我受到的西方艺术中的悲剧精神的影响有关。

影像方面也受到一些艺术家作品的影响，例如比尔·维奥拉，他有很多作品涉及生死的议题。比如在他的母亲临终的时候，他的儿子出生了，他就做了一个三屏录像把出生和死亡的影像并置在一起。还有中国的宋冬也做过"父亲"这个题材，比如"抚摸"，他自己平常跟他的父亲有隔膜，没有触摸过他的父亲，他就拍了一个影像的手去摸他的父亲，同时他也做了不少有关他母亲、父亲的作品，这些对我也产生了影响。

回到我这边，我跟我父亲也有很多回忆，但是对我刺激最深的还是他最后由于生病带来的一个落差，就是从比较好的状态，突然一下转到患病，然后到死亡，这个对我的刺激是最大的，所以我的焦点放在这个位置。这个位置可能中国艺术家表现得比较少，像罗中立的《父亲》，很多人也做过这种题材，但是直接做死亡的，特别是自己父亲的死亡的，可能比较少……感觉有点像"弑父"，如弗洛伊德有个"弑父情结"，他说到儿子总是想某一天把他的父亲杀掉，然后自己成为父亲。我不知道我潜意识里面有没有这种东西……我以前也很叛逆，总是跟我爸拧着干，他要我这样我偏不这样，我就跟他反着来。这个一谈就谈远了。

作品释读

李学而：你的作品中有很多小的影像跟一些比较大的或者是不同形状的各种各样的影像的安排。对此你是怎么考虑的？

杨　帆：因为 TTc 提供了一个很特殊的结构，它里面有窗、有门、有楼梯，提供了一个有象征意义的空间。对我来说，窗是很重要的，它在最上面，像个"生命之窗"，它的尺寸也刚好是一个肖像框的尺寸。中间的旋转门从寓意上讲可以是个"地狱之门"，是一种联系阴间和阳间不断轮回的东西。楼梯给人一种攀爬、上升，一种人生攀爬的意象。事实上，每一件影像怎么跟 TTc 本身的结构很好地对应起来，我花了很多时间去考虑。因为影像该怎么剪，单幅的展现跟放在这个结构上展现是完全不一样的。观众看到的不是一部作品而是一个整体，你必须把这些影像糅合、嵌入到这个结构里面才能成立。

单纯从 TTc 上看，门是最重要的。刚开始的时候我只是想在门上面呈现我老爸的遗像，没有想把我的行为跟它联系起来。后来我对门这个旋转的意念越来越清晰，使我产生怎样让它动起来，跟 TTc 本身发生一种更密切的联系的想法。而门这个旋转的意象，那种进出好像是我跟父亲的又一层对话。在编辑视频的过程中，我又把自己处理成了三个影子：一个是清晰的我，一个实像；另一个是轮廓的我；还有一个非常模糊的我，一个我的虚像。我看我自己就是这三层影子，真的我进去变成了虚的我，虚的我又变成实的我，我在这种清晰和模糊、真实和虚幻的交错中跟我父亲死亡的一次对话，借助门的来回旋转来表达这样一种生死观，一种轮回，不停地轮回。后来我又加进了《金刚经》里的一段话："一切有为法，如梦幻泡影，如露亦如电，应作如是观。"这段话是从佛学视角对世界的一个看法，就是一切都是一种幻像和泡影。

两边楼梯上的那些很小的视频是表现他当时一种很艰难的状态，放在一级级的台阶上去制造一种阶梯状的、艰难受难的感觉。当然，里面也穿插了一些抚慰性的东西，不仅仅是受难，还有亲人的抚慰。抚慰的地方我把色调处理成一种橘色，一种很暖的像烛光的颜色，一道暖光，就是还是关怀，一种来自亲人的或者说是人性的，对苦难的抚慰。

TTc 背面还有一个单独的小视频，是我和父亲的一个对话。这是在差不多接近我的展期的时候做的，我觉得我需要跟父亲有一个交代，告诉他我为什么要做这个展览，为什么要用这种形式去纪念他。就是做得越来越真了，艺术本来应该是虚的，但最后，所有这一切让我不得不把它做实，就把虚的做成了实的，实的做成了虚的。一个艺术展本来应该是虚的，我把它做成了一个真的祭奠，但你说我是在真的祭奠吧，我又是在搞虚的，在搞艺术。

李思韵：我觉得你的表达方式都是比较具象和古典的，用比较直接的表达方式来阐释死亡这个主题，你是否尝试在作品中添加一些抽象的元素？

杨　帆：有，里面几个主要的意象是水、树和火。比如舞台大屏幕上是用水把父亲整个生平的图像串联起来，而不是干巴巴的只是一张张的图片。TTc 底台上面的视频，我把火和他的遗像重叠在一起。有水和火两个对立的元素。还有飞掠的树影，都是我在火车、汽车上拍的小视频。特别有一段

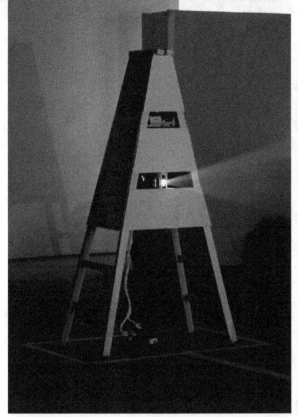

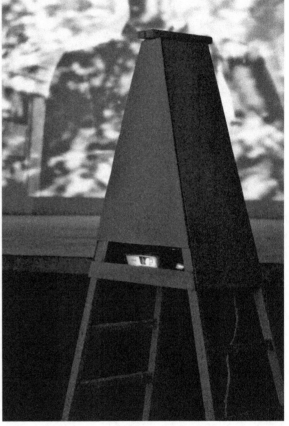

TTc 包裹细节和投影装置

是我送老爸的灵柩去殡仪馆火化的路上拍的。其实这也是一种从具象到抽象的过程，从有形具体的身体变成抽象的烟雾的过程。那段视频在 TTc 底台上反复地播放。

李学而：为什么会想到用自然元素作为抽象的表达方式？

杨 帆：自然元素其实就在生命的过程里面，比如烧纸钱时的那个火光。他走了之后，我们到他的墓前去烧纸，把纸往火里面扔，这其实就是中国人对这些自然元素和生命的关系的一种自然的体现。水也是，水是我拍的小洲村的水，你看见那种水的流逝，自然会想到"逝者如斯夫"，跟生命、时间关联起来。还有我用得比较多的一个手法就是重叠，把几层影像叠加到一起，把不同时间的画面并置重合在一起，也是在做一种时间的表达。

赖周易：我还注意到你大屏幕上的片子，到最后几段你把它处理成黑色，你这样处理是认为那段时间是……

杨 帆：是比较灰暗的时候。我父亲于 2001 年退休，然后查出得了帕金森病，那是他生命的一个转折点，从那个时候开始我把他的影像处理成了黑白色，之前的照片都是正常的。

移动剧场：十六个介入者的十一次艺术加载

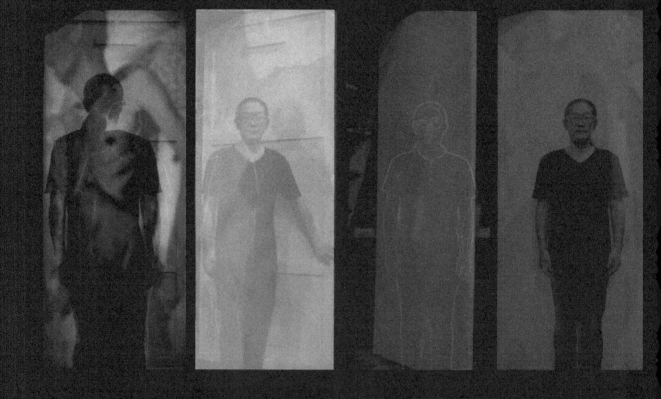

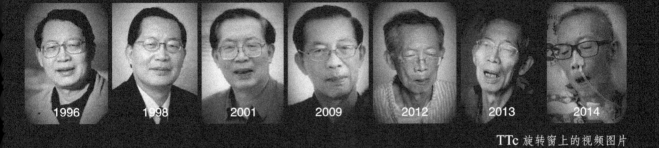

TTc 旋转窗上的视频图片

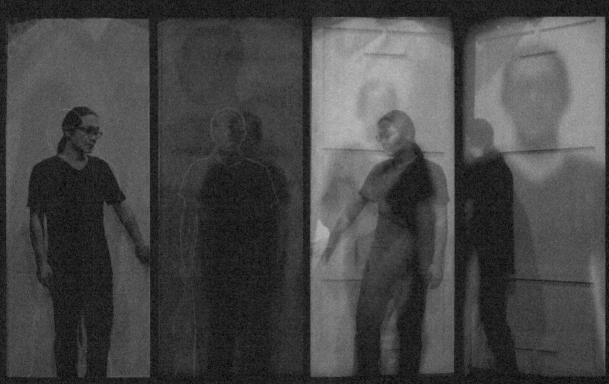

TTc 旋转门上的视频截图

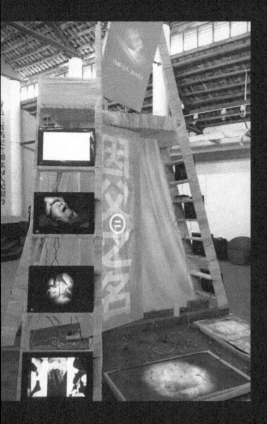

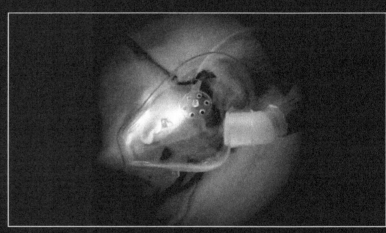

— TTc 装置及楼梯上的视频截图 —

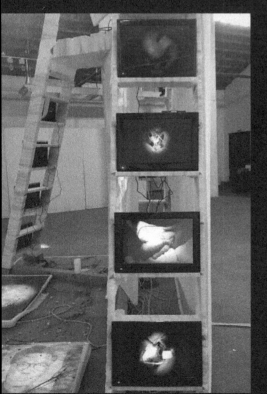
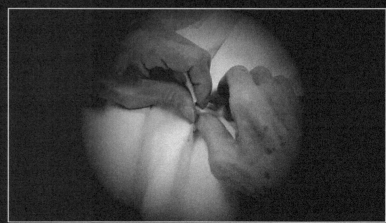

李思韵：声音这个元素在你的作品中有没有一些特殊的意义？或者它居于一个什么样的地位？

杨　帆：大部分都是默片，把所有声音都去掉了，除了那个"咔嚓""咔嚓"的幻灯机的声音。从作品的纯粹性上讲，可能不要任何声音更好，只是用一种机械的、冷漠的、毫无情绪的、毫无指向的一种"咔嚓""咔嚓"的机械化的声音，可能更能把作品的情感表达出来。TTc 上面那个窗框上的影像也没有弄太多技巧，完全是用幻灯片这种老旧的方式一张一张地去推，让人生的轨迹通过这种"咔嚓"声一张一张地呈现出来。

面对质疑

陈彦伶：看你的作品会觉得如果是作为纪念父亲缅怀亲情，这是一部很好的作品，但是如果站在当代艺术这个角度看，因为你的这部作品私人感情十分充沛，它的主题也就好像定在一个框里，然后可能观众对你这部作品的反馈空间就会有点少，可能性会更少。你有考量过这个吗？

杨　帆：有，如果说不是这个日子，不是在 12 月 1 日到 9 日我父亲的祭日到他生日之间去做展览的话，就没有了我所谓纪念父亲这个话题，我处理的方法就不一样了，感觉也会不一样。这也是我的一种尝试，把现实生活中一个真正的纪念跟一个艺术展结合起来，看看它会是一个什么样子。我就做一件实实在在的事情，它真的就是在这个时间里发生的一个真实的事，我真的是在祭祀，它能不能成为艺术？我觉得可以借此来探讨一下这个问题，就是艺术和一个现实事件之间的平衡或者关系做得怎么样？或者是它的可能性在哪里？我也觉得这是一件蛮危险的事，很可能让人觉得你很煽情，用艺术去祭父，很容易让人怀疑你的艺术是不是搞失败了，变成了一个祭祀。其实在做作品的时候，我对自己的要求是一定要"冷"，就是一个冷的观看。我更多的是从一个外人的角度，作为一个第三者在冷观事件，我老爸并不仅仅是我的老爸，他就是一个人，就是一个生命，一个过去了的生命，而我刚好有缘见证了他死亡的过程，然后我就有机会去展现一个个体的生命存在。我尽量克制在一种正常的平等交流的层面上，但实际上，影像本身可能会传达出这样的一种情绪。

礼堂大舞台上的视频截图

视频中的图片

赖周易：而且你是把之前跟后来的影像一对比，就会更突显出那种情绪。

杨　帆：因为我拍他的时候，他刺激到我了。我为什么要拍他？因为这些东西把我给刺激到了，我也被震撼到了，所以我就自然地把这种刺激到我的东西传达出来了。

陈彦伶：人在重病的时候是不能够照顾自己的，很多时候擦澡、换药都要亲人帮忙……可能亲人会觉得，人都要走了就留给他最后一丝尊严，所以在给病人换衣服的时候，会反对在病床里面直接把病人的衣服掀开。我看到你会直接去把你父亲的裸像给记录下来，你是为了真实记录，还是有一些什么含义吗？

杨　帆：有观众也这样说，说他们那边死了人是不会再拍照的。

陈彦伶：所以那个是已经没有呼吸以后，你再去拍的？

杨　帆：对，是遗像，门上面的影像全部是他的遗体像，是我在他走后给他换衣服的时候拍的。可能这只有搞艺术的人才会去做，因为它会涉及一些伦理的问题，就是你说的这种病人的伦理问题——像这种拍摄是不是经过他本人的同意？还有你这样做家人会不会反感？

陈　磊：还有我们现有的道德……

杨　帆：可能我这边会特别一点。我自己是搞艺术的，我老爸以前也学过画，他在广州美院附中学习过。他愿意脱光给我做模特，他知道画人体很正常，他有这种意识。这一点是蛮难得的，一般老人可能不大愿意，但是我老爸他可以，他不会觉得这个是问题。他确实是支持我的，我在祭父文稿里面也特别讲了一下。

赖周易：你会在意观众怎么看吗？

杨　帆：观众可能会这样想或那样想，但我觉得没关系，只要我和我老爸之间有那种默契就 OK 了。这也是我的一种测试，就是你们都不愿意做的事情我来做一下，你们都回避的我就把它做出来给你们看。就像鲁迅说的，把美好的东西撕开来给你看。把这种不好的东西，你回避、你逃避、你不愿意面对的东西，我偏偏就拿出来给你看，让你知道生活、人生、真相就是这个样子，而你能不能面对？其实我就是在做这件事情。

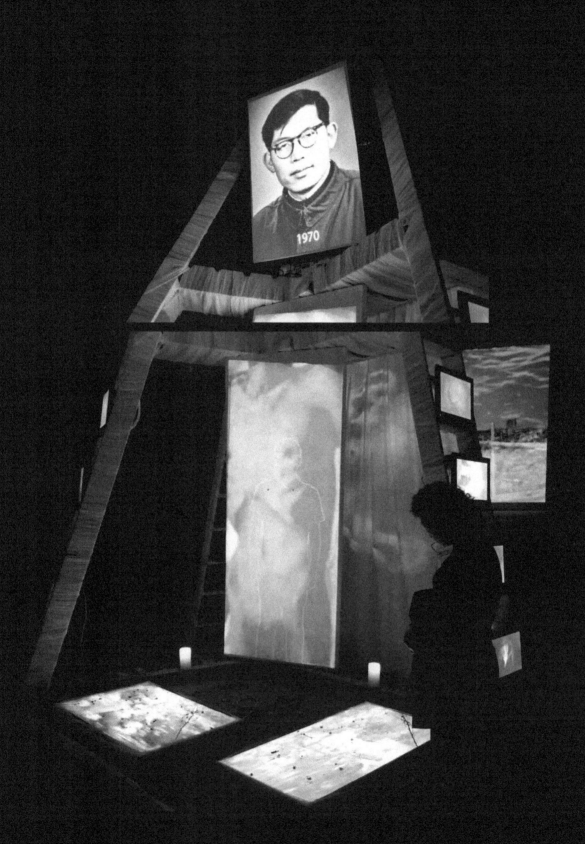

父亲的遗物 / 相片

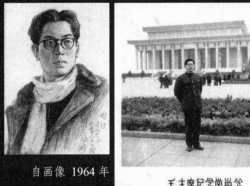

自画像 1964 年

毛主席纪念堂留念 1979

学习笔记 1970 年

少年队、共青团颁发的证书
1951 — 1973 年

作品与空间

赖周易：礼堂的大舞台跟你的作品配合起来会不会让观众产生一种跑偏了的感觉？

杨　帆：我听到一个你们采访的女孩说，她进来礼堂看见"毛泽东思想"的标语，就想这个是不是跟毛泽东，跟党有关的呢？很多观众有这种感觉。确实，礼堂提供了这个语境，这个语境也是我要的。因为我老爸是 1940 年出生的，礼堂是 1959 年建成的，那时我老爸正在广州读书，1959 年正是"大饥荒"那个时候，我老爸就是在那时身体吃不消被迫退学的。他的人生轨迹差不多跟中国的发展脉络是同步的，他一直跟党走，他是党员，非常崇拜毛泽东，是"毛粉"，除了我奶奶，他一生最崇拜的就是毛泽东。如果说这个作品在探讨一个生死问题，那么它又和中国的历史有联系。它是一个在中国语境下成长起来的一个生死的问题，它是属于中国的，属于他那一代人的生死问题。我老爸就是听毛主席的话成长起来的，这是他们那一代人唯一的选择，他不可能不听毛主席的话。所以，这个生死的问题放在这里跟这个背景有关。换了一个纯净的空间，一个美术馆的白盒子空间，意义是不一样的。礼堂就是一个特定场域、特定空间的展览，它给你的作品一种语境，这种语境正是我老爸生活的背景，是毛泽东思想对他一辈子的影响。

礼堂确实是个比较难处理的地方，处理不好就会被它"吃"掉，等于你没有用好这个空间。你还不如去一个美术馆、一个画廊、一个干净的空间去做展览。我们这个项目也是一个"在地创作"，你如何面对和处理这个空间，怎么有效地利用它很重要。作品跟空间的关联，这个语境如果能够处理好，作品就会生发得更好。而不是只针对 TTc 来做 TTc，因为它毕竟在这个空间里面，必然跟它发生关系，如果回避它，忽略了这个语境，其实是一个失败。就看你如何处理它，利用它的哪一部分来帮助你的作品说话。

陈　磊：怎么界定作品是成功地介入到了这个语境？因为有人可能看不出它们是有关系的。

杨　帆：这个让我来说不一定有说服力。很多人进来会把它跟毛泽东思想结合起来，这

个其实是我想要的。你们采访了很多人,这些人会问:这个人是不是村长啊?是不是烈士啊?是不是革命先辈啊?很多人进来他可能还没看你的作品,就马上想到你的作品跟这个礼堂有关系,他会往那个方面想,以为是个村长,否则他怎么会在礼堂呢?他必须是个官员。还有人问:他的政绩是什么啊?是个重要人物吗?这其实很有意思,它证明了礼堂赋予了作品这样一个语境,你讨论它的时候会跟礼堂的历史、跟毛泽东思想、跟那个年代结合起来。我想如果有人有那种历史意识的话,他会往那方面去想,但如果你不那么想也没关系,你看作品本身也可以,这两者我觉得都可以。至于说我的传达是不是到位,那我确实无法保证一个作品能够让每个人怎么想。也有观众进来说:无感,我就进来休息一下。这也很正常,你确实无法控制每个人的态度。但我觉得艺术家做一个呈现,特别是在礼堂这个公共空间做作品,你必须考虑到交流的可能性。对我来讲,我还是尽了最大的努力去达到一种沟通,我还是希望作品能够让更多的人驻足,停留下来去看。我不想一部作品放在这里,观众好像熟视无睹,看一眼就走或根本就不看,那将是我的一种失败。只要你看了,你愿意去关注了,我觉得基本就满意的。至于你心里怎么想,那是次要的。关键是这个作品能够吸引你过来,让你停下来看。

在做作品时我也考虑了很多,包括那个度怎样把握,相片为什么要模糊化处理,以及我为什么要做那么多件影像,就是想要有足够的内容和分量让人来看,而不是太空,没有什么可看的。这是我考虑的在礼堂这个开放的空间里如何让作品生效的问题,就是说,还是要达到我的目的。

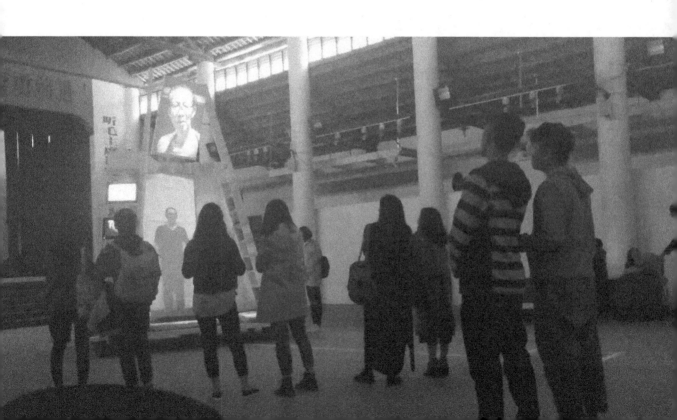

观众点评

我觉得能珍藏这么多照片很不容易,因为我们一般都不留照片,当年有照片也都删掉了。像我们那里的人是接受不了这种的,死人一般是不会再照相的。

那里有一个"毛泽东思想",然后你就会给它定性说:哦!这个是不是跟党有关的呢?给你有一种刻板的印象,然后就会把这些思想跟它联系在一起。

刘亚杰:他用一幅幅、一帧帧的画来展现一个人的一生,当然是带着时代的色彩,包含着一个人的历史在里头,有历史意义吧。生老病死,它肯定是人正常的一种轨迹,但生老病死是怎样的生老病死法?我觉得它不纯粹是一种简单的人的生老病死,人、动物都有一个生老病死的过程。这个艺术家是中国人嘛,一看就知道。他把中国的一些历史比较隐晦地嵌入在里头,特别是在一些比较特殊的年份他所展现出来的那些影像……

杨帆母亲:这样搞,我觉得比烧个香、烧个纸好,那样搞心里不舒服,这样看就感觉舒服些,看到了一生……看到从前的那些事情,感觉他这一生还是不错的。

我觉得礼堂以前可能是个很庄严的地方,但是其实我们的社会是需要一点包容的,包括我们的一些建筑也是体现这个的一种载体。礼堂应该不会只像以前那样子,只能用来开大会,用它来做艺术展,包括甚至这样的,可能比较特别的艺术展,我觉得也是可以接受的。

我一眼看过来就是记录一个人一生的历程,感觉有点感触吧。因为自己毕竟还年轻,但是看到这些一个人的生活写照以后,就感觉时间的流逝很快,其实很多时间就是一眨眼就过去了。

我觉得还是挺特别的,至少说他跟他父亲之间的这种阴阳之间的联系,可能他们还真能联系得上,可能外人不一定能感受得到。我觉得这就是生老病死的人生,你看他从小的时候开始,年轻时比较活泼、可爱呀,然后一直到青壮年的时候,英俊、潇洒呀,然后我看到他去过很多国家,都是比较精彩的,然后一直到老了,在医院里面躺着,这就是人生啦!不管你这一辈子有多么精彩,所有的东西都是生不带来、死不带去。

杨帆叔叔:至少从我哥他个人来说,他的资料从他少年时代到中年到老年到生病有一套完整的记录。它从精神方面对人还是有启示的,从佛学上讲,就是生不带来死不带走,对人,对那个名利场都是有启发的。

浪子:之前,我在他画室里看了一些他架上的油画,画得好。但后来他想做一个综合的东西。当时起"因父之名"这个名字的时候,我说就因应父亲的名义来做一个东西,搞成架上的、影像的和文献的部分,就是各条线吧。我们聊这件事情聊了蛮多的。这个展览其实他只是呈现了其中的一部分,他影像的部分,也花了不少时间。我觉得他用这种方式更有震撼力和现场感。

助理感言

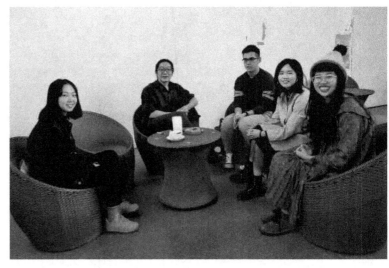

左起：李思韵 杨帆 赖周易 陈彦伶 李学而

李思韵：

一百年前的人们或许料想着一百年后的今天，延续生命将成为一种选择。但如今我们依旧无法与时间抗衡来阻挡身体走向衰老，依旧只能以繁复多样的方式来探索生命的深度，拓展生命的长度似乎依然是永恒的谜题。

我们每个人都终有一死，死亡是绕不过的话题。现实生活中，当一个熟悉的身形最终化为虚无，我们借着仪式来帮助灵魂安息，同时用想象带着跟对方共有的记忆一起生活下去。

现代科技虽无法延续生命，但可以作为视觉记忆的载体，记录生命燃烧的明亮形状和最终消亡殆尽的过程。杨帆以自己生命最初的身份记录了父亲生命的终章，两年之后，用艺术的表达为父亲建造了一座"影像纪念碑"。在小洲这个与父亲一代人的生活语境相契合的地方，对父亲的无数记忆将会被瞬间的感觉牵引而出。这种感觉对观者而言是共通的，在这个环绕型的观展过程中，观者也将由视觉、听觉与嗅觉带动着，渐渐探寻到自己心中对死亡的独特记忆和感悟。

借由虚无的死亡，我们或许能一窥生命真实而瑰丽的模样。

赖周易：

杨帆将逝去父亲的遗体裸像模糊处理后向公众进行展示，这在符合主题"生死为虚诞"的同时也挑战着禁忌。活人的裸像能被当作艺术作品公开展示，逝者的裸像为何就不能呢？在我看来，其实无论是逝者还是活人，他们在作品中都只是充当着一种装载情感的容器，而敢于打破所谓的禁忌去表达情感，大概才是艺术真正该做的事情吧。

陈 磊：

在展览过程中，我有幸现场采访到很多观众。他们之中或有人认为这样直接呈现亲人病痛的影像是不妥的，甚至说是不孝的；或有人认为生老病死本就平常；或有人认为这样的影像纪念碑就是真真切切的一次纪念仪式。无论怎么样，不可否认的是，每个人都会或多或少感受并进入到小洲礼堂与"因父之名"营造的语境感。没有距离，没有准入限制，只取决于你站在哪个角度去感受这种连接。

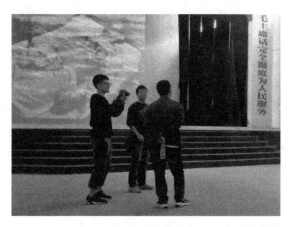

陈磊（左一）在采访观众

李学而：

记得在展览开幕当天，TTc 的制作人安吉莉卡在现场和我们聊了起来，说她在中国待了许多年，在和中国人的接触中，她发现"死亡"是一个大家都不愿意多去讨论的话题。因而"时间和死亡"也是杨帆这部作品最触动我的地方。

杨帆用白色绷带"包扎"了整个 TTc——不可忽视的"伤痛"，虚化的影像中，父亲因病痛而瘦骨嶙峋，难以辨认。在死亡面前，人是无力的，就连尊严，在一丝不挂的病躯上，也没有办法留住。旋转窗上的照片带着一个个数字符号——年代，重复地在机械的咔嚓声中转换，这是现场唯一的声音。年份中流逝的无限生命，也不过咔嚓几声，手中攥着的年月，随着人的消逝，似乎也只能遗失殆尽。旋转门上影像中的杨帆从门前走到门后，从门后走到门前，和父亲的影像重叠交错，父子之间的生命联系和命运交织，不可逃脱，亦无法割舍。

片子里的大部分内容并不"舒服"，这些有瑕疵的影像也像是生了病，摇晃着闪烁着叙述着画面中老人的痛苦，仿佛是一场艰苦的修行……刚开始进入这个作品的氛围时，可能会认为艺术家用这样的镜头去记录一个被病痛折磨的父亲的样子未免太过残忍，可是直面生死这难道不也是一种对艺术家自身的考验吗？

陈彦伶：

最近家里有新的生命加入，一个生命的最初形状，在真正触碰到的时候，我是震撼的。那一刹那我再次想起了已逝的奶奶。同样是重病去世，她最后疼痛无力的模样，刻在我的脑海里太深了。每次谈及我的奶奶，我是悲伤的。面对眼前一个生命的伊始，想起《因父之名》，奶奶的模样好像也丰满了起来，她卧倒病床的样子让我恐惧而心痛，而随后浮现的她的笑颜依然是我觉得在这世界上最熟悉、最温暖的慰藉。

躯体于生命，属实属虚？记录于生命，又属实属虚？这些问题都不重要了。

李学而和杨帆在布展

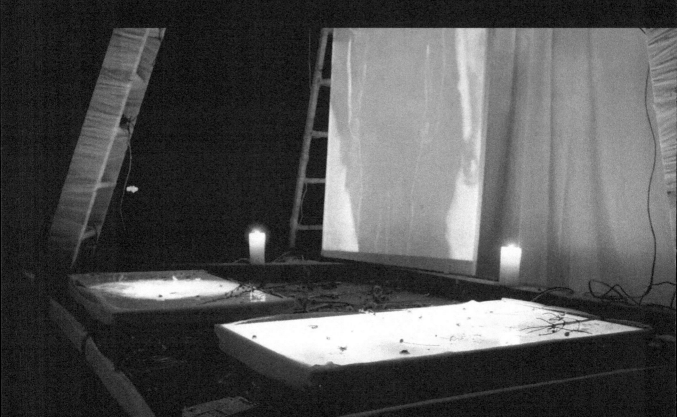

移动剧场：十六个介入者的十一次艺术加载

郑龙一海　　"e‐频道"
Dragon Zheng "CHANNEL-e"

版面设计＼郑龙一海

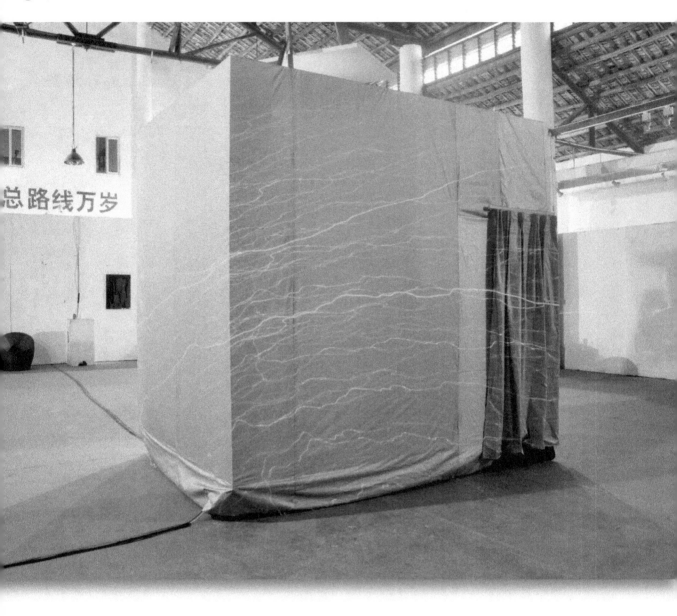

我们应该再次审视我们关于技术的起源
与现代世界的过于简单化的因果关系论述。
——让·鲍德里亚

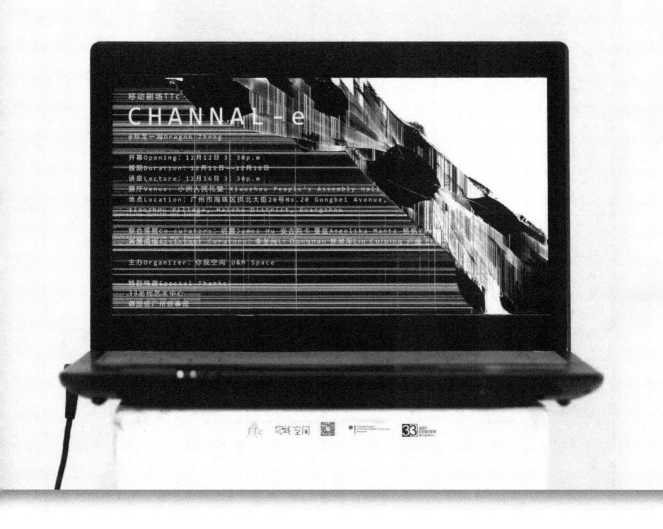

项目简介：

在"移动剧场中"，艺术家郑龙一海的项目"CHANNEL-e"将TTc作为载体，改造成为一个封闭的视频监控室，以多媒体沉浸式的视觉呈现方式，转化成为链接虚拟网络与现实空间的"通道"。

此项目关键词为网络隐私、网络言论与网络暴力。在这个封闭的有限空间，通过实时监控、后网络摄影图像的多屏投影、多面镜效应等方式，延伸出另一个有别于日常的虚拟通道，讨论并且回应了美国互联网学者雪莉·特克提出的"网络的虚拟实景可以进行自我塑造与自我创造"。本展览映射互联网与人密不可分且极度复杂的关系，希冀由此引出的相关议题引发大众对网络空间的思考与讨论。在不久的将来，我们需要面对的不再是传统意义的国家政府统治，而是科技所带来的新型"网络统治"。

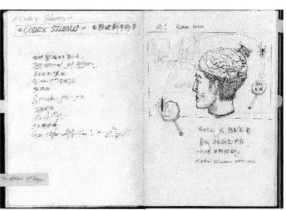
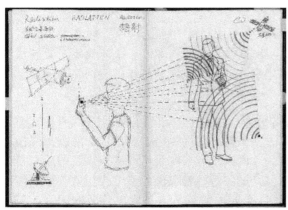

上：项目手稿 2016　　下 4 个：项目前期研究手稿 2014 — 2015

移动剧场 TTc

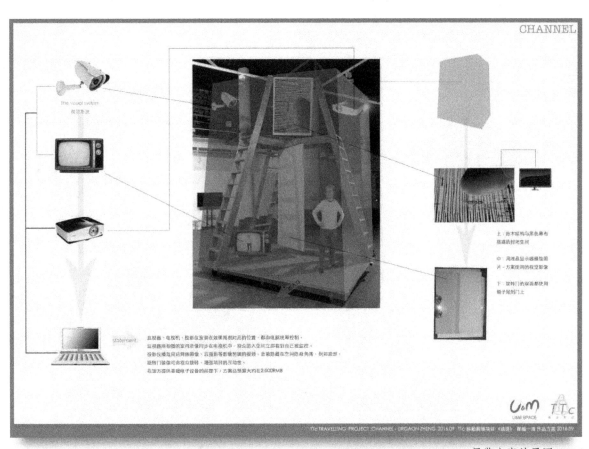

展览方案效果图 2016

移动剧场： 十六个介入者的十一次艺术加载

CHANNEL-e 实时监控影像装置 400 cm×300 cm×220 cm 2017
你我空间移动剧场展览现场图片　图片由艺术家提供

移动剧场：十六个介入者的十一次艺术加载

移动剧场 TTC 郑龙一海 项目 CHANNEL-e 展览海报

隐秘的渗透　文/ 李冬闹

2016 年 12 月 16 日下午 3 点，艺术家郑龙一海的 TTc："CHANNEL-e"个人项目展览闭幕，一个封闭的监控空间正迅速地被"分解"，最后回到了 TTc 原始的状态，像是进入了待机模式，等待着另一个频道的切换。

CHANNEL-e 是郑龙仍在长期进行的项目中的一个部分，从作品的最初方案到展览现场的布置，他并未做出过多的改变。他将 TTc 改造成一个监控室，室内四面八方都有显示器，滚动播放他的摄影作品，桌子上的显示器是四个监控录像，可以看到室内的自己、小洲礼堂以及礼堂外的情景。我想起看到被监控时自己的第一反应——新鲜感：原来这就是摄像头下自己的模样。值得一提的是，桌子上有各种生活用品：喝过的矿泉水及咖啡，笔和纸，还有打火机，堆积的烟头。他想要营造生活化的氛围，就连电线也随意地缠绕摆放，一切都显得杂乱无章，一切都暴露在当下，这是艺术家本人对展示现成品这个媒介的一次恰到好处的巧妙运用。

而这样直白的展现方式其实隐含了郑龙对互联网时代的解读，网络隐私、网络言论与网络暴力等成为他展览的关键词。而在错综复杂的网络信息面前，庞大的数据扑面而来，或许会让人一时难以去深刻地理解他的意图，但是他其实非常的纯粹，只是作为一个问题的发现者，带着质疑与警觉的态度去讨论问题。

在周五的讲座上，他也表示了 TTc 空间对于他作品的一定限制，他的理想状态是有更大的空间和通道来装上铁丝网和镜子，让观众进入这个既封闭又无限延伸的空间。他用铁丝网隐喻互联网，指涉网络监控下的囚牢。但他也表示自己想要拥抱科技。同时，讲座上也有另外的声音："在大多数情况下，很多人都是批判网络、批判科技，在我看来，为什么不可以去驾驭技术？驾驭新的未来？"一位现场观众提出了她的"野心"，我想这种艺术家自身的矛盾以及对未来的未知领域的探索，正是作品呈现的玄妙之处吧。

监控室内最大的两个显示屏播放的是破碎的手机、电脑屏幕的影像，这种后网络摄影的展现方式让本就不真实的图像再蒙上一层虚幻的薄纱。人类的指尖、即将破碎的屏幕和屏幕内的数据形成一种微妙的联系，又或是一种动态趋势，和科技的较量一触即发。而小屏幕的摆放也颇有"心机"，一个隐藏在白色挡板后面的显示屏播放着文件夹名为"波多野结里"的图片，满足了人们"明目张胆"的窥探欲望。

在郑龙的一组摄影作品中，他在一些老照片上也蒙上了数据和屏幕，让我有在过去、当下与未来时空中交错的想象，如同《银河护卫队》里面主角身边的复古磁带，播放着20世纪的流行歌曲，以及游戏《辐射4》里的古典电台音乐，在极具未来及科幻的想象世界中留有复古的温情。

最后，请允许我脑洞一刻，既然我们的所有数据都可以被保存，那么我们会像《超体》的主角那样，说出"I am everywhere."么？我们正在被数据信息隐秘地渗透，它们的频率吱吱作响，每时每刻、无处不在地肆意狂欢。正如艺术家所言："最后，我们都会成为信息流里面的一粒粒微尘。"

李冬闹

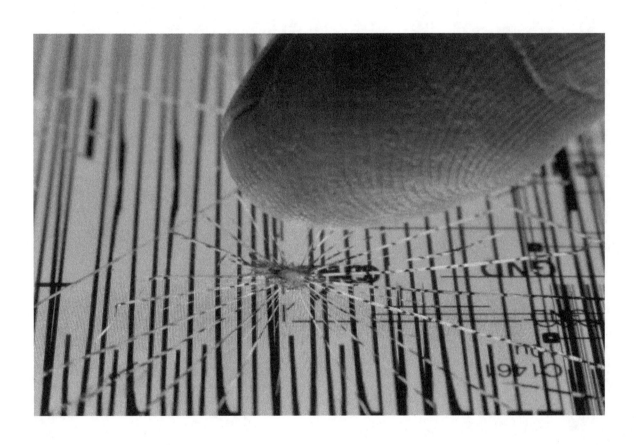

CHANNEL-e #-4975、CHANNEL-e #-4977 数码摄影　可变尺寸　2015

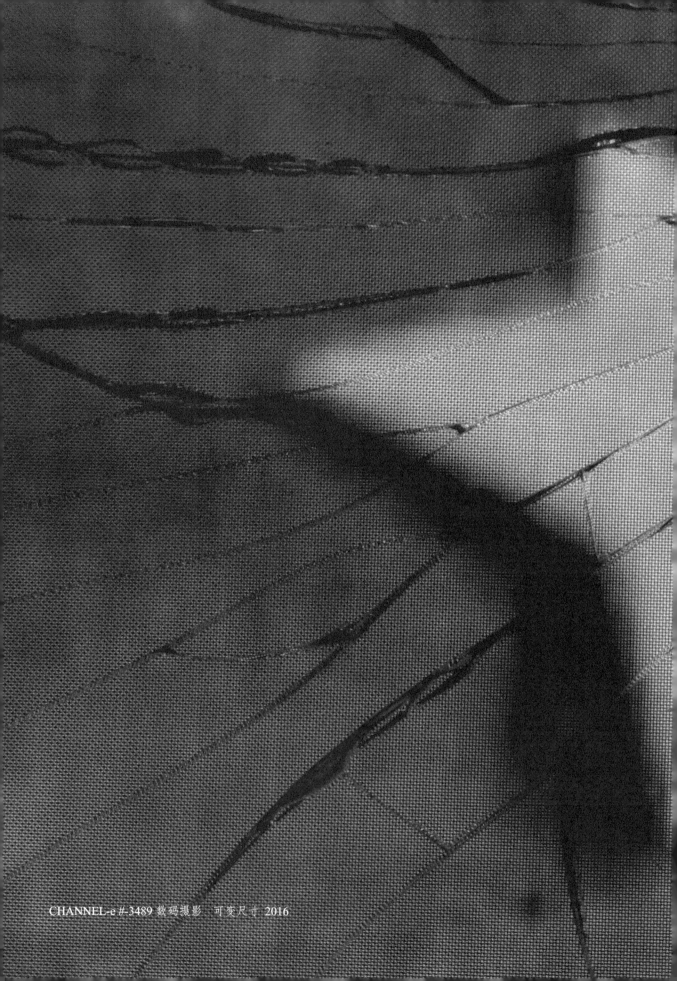
CHANNEL-e #-3489 数码摄影 可变尺寸 2016

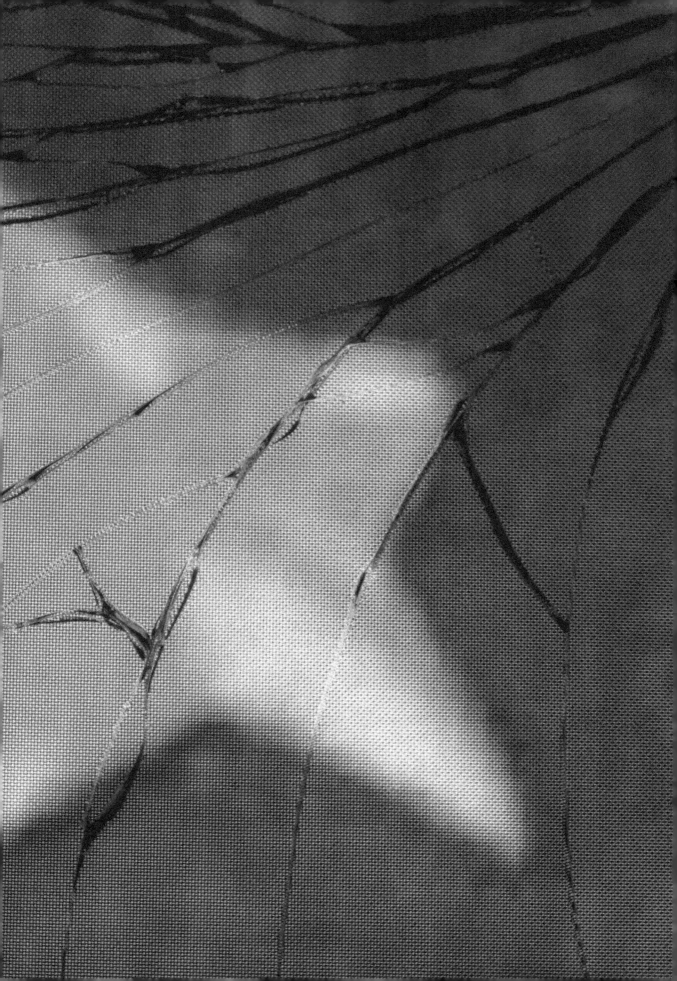

CHANNEL-e #-5756、CHANNEL-e #-5238 数码摄影　可变尺寸　2016

艺术家郑龙一海的"CHANNEL-e"系列的作品，乍看影像可能会让人联想到故障艺术（Glich Art）的审美和趣味，但在对加速失控的数字年代重新提出思考时，该艺术家跳脱复古，开发出了一个翻新过的"通道"。通过再拍摄屏幕上的画面，郑龙一海尝试用另一只眼睛——电子眼来观看主体，产生出的"二手图像"，除了点出观看与被看之间的模糊性，也进一步带出对再造的想象：二手图像仍然能再度被观看，从而产生二手、三手乃至无止境的再造图像。这是在机械复制时代乃至数字时代问世的最初就被反复讨论的问题，也和其他众多科技与人性间的矛盾一样揭露出根本的通病：大众作为使用者懵懂地在里面丧失性格，以及作为现阶段的控制者，在未来将要面临人工智能奇点来临等难题。

节选自《机器觉醒的黎明："电子眼"中的二手图像景观》
原文刊登与《IDEAT理想家》杂志 2017 年 2 月刊

CHANNEL-e #3567 數碼攝影 可變尺寸 2016

TTc Project 艺术家访谈

（L = 李冬闹，Z = 郑龙一海）

L：你此次在 TTc 的展览和之前在其他地方的展览和展季上的作品除了延展性还有什么方面不同么？

Z：TTc 展出的"CHANNEL-e"是个人项目，而连州和集美·阿尔勒是群展。"CHANNEL-e"是一个仍在进行中的项目，其内容含量在"发育期"，对比刚在集美·阿尔勒开幕的"被介入的物件"单元的展示，这次会有新的内容，而且还会有讲座、海报展这些交流单元的支撑。阶段性总结对项目的发展是有必要的，我也非常期待观众对此的反应。

L：我看到连州国际摄影展览里面的马丽娜·加多内的作品《远程控制》，感觉它与你的主题和形式有些相似，还有集美·阿尔勒展季的罗婧的《目》装置。你的作品是不是会偏向这种形式？

Z：对后网络议题的研究不仅是艺术范畴，人类学、社会学、科学技术伦理学也在讨论此议题。马丽娜·加多内的作品《远程控制》我看过，其拍摄的是电视演播室非工作时间的空间状态，偏向纪实摄影，而且画面有些唯美主义的特质。罗婧的《目》我也知道，其更注重"人为地制造一个'小孔成像'的幻觉"，偏向摄影本体语言的探索，以及"如何观看有关真实与虚拟的错觉"。对于我这个还在"发育期"的项目而言，除了对虚拟网络、网络暴力等的关注以外，还有诸多不可预测性，例如目前我在调研互联网诞生之前的"前网络"历史。所以，你这个问题稍微有点武断，但我也很高兴你提出这么细致的问题。

CHANNEL-e #6571 数码摄影 可变尺寸 2016

L：艺术家莫瑞吉奥·卡特兰于 20 世纪 90 年代中期收集动物标本，你是否受到他的启发？

Z：不断挑衅艺术圈的莫瑞吉奥·卡特兰是我非常欣赏的一位艺术家，他就是一个"狡猾的骗子"。他曾在 2012 年的古根海姆回顾展后宣布自己退出艺术圈，但今年的阿尔勒国际摄影节他还是有参加。你说的是他的"动物的标本骨骼"，倒不至于影响到我，但他的艺术气质我是非常喜欢的。使用动植物标本这种手法的艺术家很多，例如达明安·赫斯特等。任何艺术创作的媒介都像写文章的词与句子，制造一种前所未有的视觉经验几乎是不可能的，关键看创作者如何组织语言在当下新文化语境中产生强烈的脉冲以及化学效应。在多元的社会文化潮流下，其实我们都是东西方文化的混血儿。

L：可以具体解释一下 Meme 的意思么？

Z：生命体的复制密码是基因（gene），而文化传播的密码则是觅母"Meme"，觅母作为模仿文化传播的单位（此概念由理查德·道金斯于 1976 年出版的《自私的基因》一书中提出）。人类的文化之所以会在人类意识中复制、辐射、演变都因为其中这称之为"Meme"的文化基因具有的作用力。就好像你说的"谁创作受谁的影响"，其实就是文化 Meme 像生物基因一样的效应。人类混血儿在我们看来会比较帅（漂亮），而艺术创作则关键看如何转译和突变。

L：我觉得你的作品有一种复古的感觉，而后网络是一个比较当下和未来的主题，它与过去和历史有什么联系？

Z：我们不必陷入"复古"与"当下"、东方与西方这种二元对立的思维模式中，我们现在看到的一切图案，通过 Meme 原理都可以追溯到其原型。历史是我感兴趣的学科。由于技术变革，当下是中国历史进程中变化最为急速的阶段，这导致我们的文化严重断层。你能感受到我作品中的"复古与未来感"，这让我非常高兴，我的创作正是在尝试弥补这一鸿沟。

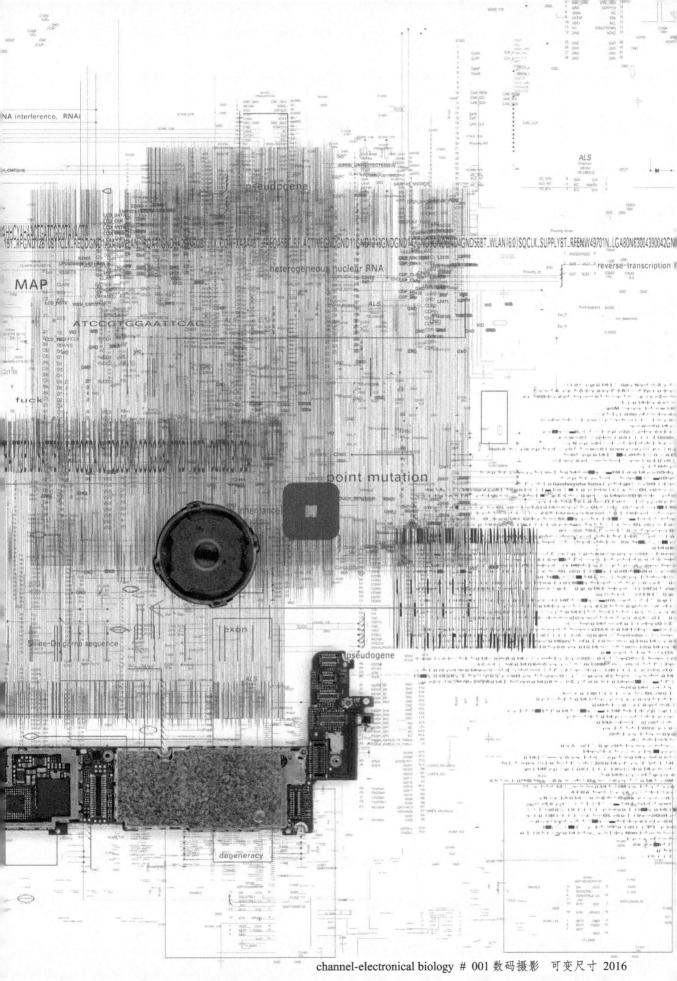

channel-electronical biology # 001 数码摄影　可变尺寸　2016

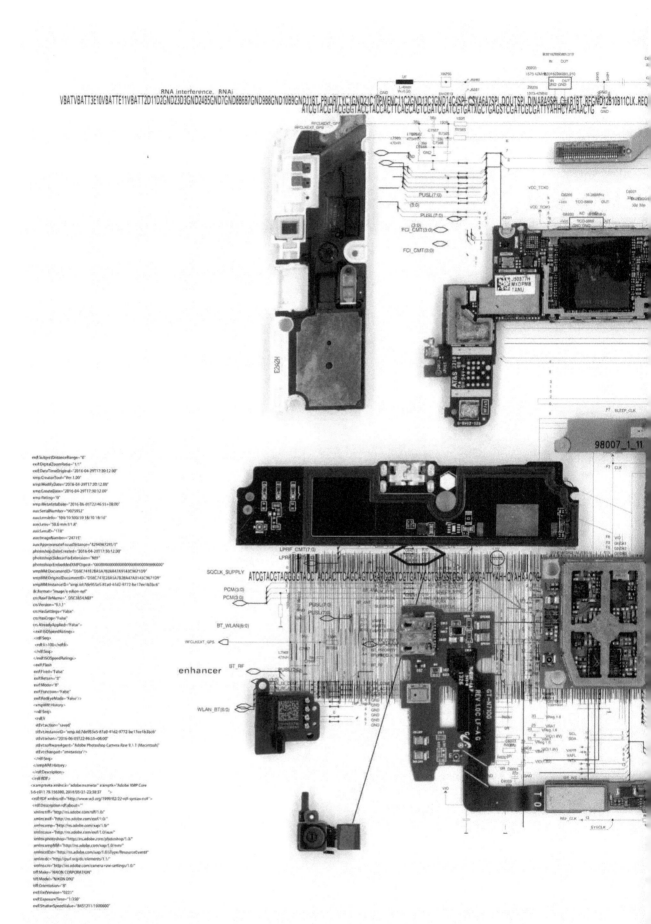

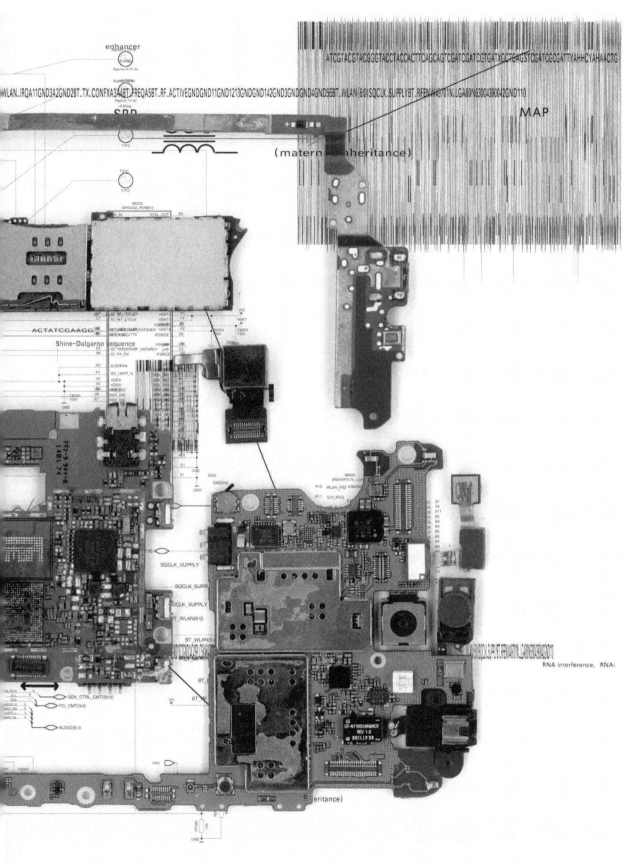

channel-electronical biology # 005 数码摄影 可变尺寸 2016

INVISIBLE HAND
Dragon Zheng

TTc 讲座主题 Lecture：无形之手 Invisible Hand
——关于"局域网络"The Privacy of Area Network
时间：2016.12.16 15：00 — 17：00
主持人 Host：李冬闹 Dongnao Li
主讲人 Speaker：郑龙一海 Dragon Zheng
策展人对谈：胡震 James Hu　安吉莉卡·曼兹 Angelika Mantz　杨帆 Yang Fan
项目展期 "CHANNEL-e" Project Duration：2016.12.12 — 16
展厅 Venue：小洲人民礼堂 Xiaozhou People's Assembly Hall
地点 Location：广州市海珠区拱北大街 20 号 No. 20 Gongbei Avenue, Xiaozhou Village, Haizhu District, Guangzhou

联合策展 Co-curators：胡震 James Hu　安吉莉卡·曼兹 Angelika Mantz　杨帆 Yang Fan
策展助理 Assistant Curator(s)：林翠萍 Cuiping Lin　李冬闹 Dongnao Li　卢逸飞 Yifei Lu
主办 Organizer：你我空间 U&M Space
特别鸣谢 Special Thanks：

策展人／胡震

策展人评论 文／胡震

我觉得讲座思路非常清晰，它要讨论的问题和针对的现象很有意思。郑龙谈及了监控、言论自由方面以及与数据隐私有关的话题，并且关注着后网络时代。问题在于，有因特网之后，它带给当下人的是什么。因为它和没有因特网时候的生活、还没意识到因特网的生活以及我们都已经很清楚因特网能够带来什么的时候，形成一种阶段性的延续，"后"和"前""正在"之间需要区分开来。

正因为我们所有人都生活在后网络时代，它的信息本该是清晰明了的，但更多人在一个没有知觉的状况之下被监控、被限制言论自由或者被别人盗取个人数据，郑龙用他的作品表达出这一点来，这恰恰是郑龙这个展览精彩的地方。

依我看，在表达处于后网络时代被无形监控的时候，是否能用一个有形的监控室来表达"无形之手"这个概念，即不用包裹的方式，把 TTc 打开，表面上它可能是一个娱乐场所，是一个特定的场地，你可以用一些方式让不同的人进去里面拍照，而同时，他们又面对着不同范围的监控摄像头，被记录下来，就形成了监控与被监控的关系。

"CHANNEL-e"以视觉来表现网络的暴力和令人恐惧的一面，具有很大的冲击力，能够引发我们思考：往往不是昭然天下的东西，而是隐秘的、不轻易被看到的东西给我们带来了不一样的感受，而那种感受很有魅力，吸引你不断地探求和深入。

TTc 就是这么一个过程，是艺术家不断地跟观者交流的一个过程。艺术家通过交流使他的作品更丰满，这一点恰恰就是 TTc 最有魅力的地方——所有东西都是在路上，都是在过程当中，也正是这个过程，让我们看到了艺术家对当代艺术的关注，对个人艺术谱系的梳理。如何把一个和你没有关联的东西纳入你自己的谱系和语言里面，有很大的挑战性。

项目照片墙 Photo Wall of the Project

关于艺术家的更多资讯 More Information about Artists

移动剧场：十六个介入者的十一次艺术加载

3234小组——再来一次

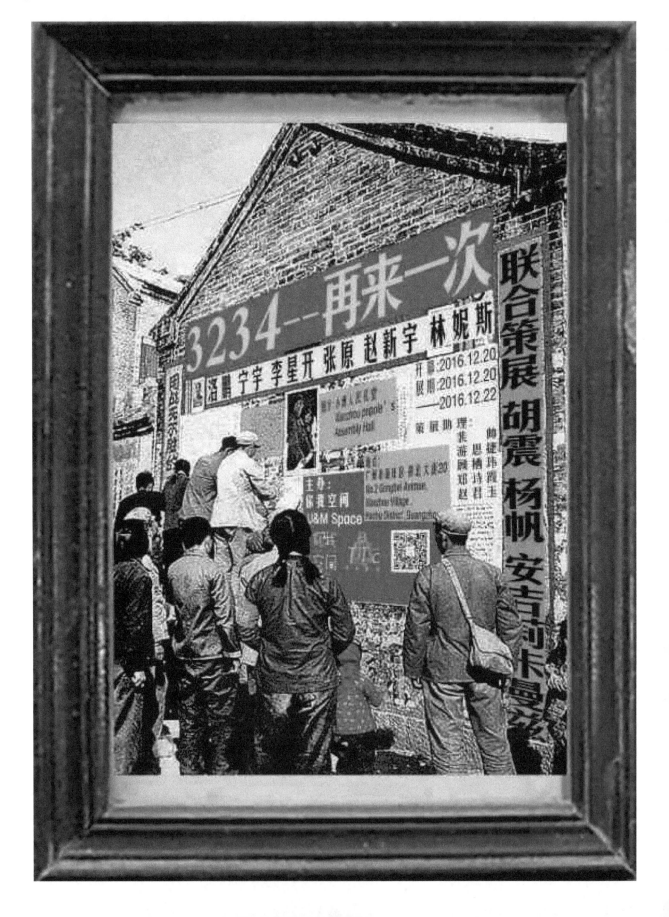

移动剧场 TTc

3234小组

洛　鹏

Luo Peng

宁宇

Ning Yu

李星开

Li Xingkai

张　原

Zhang Yuan

赵新宇

Zhao Xinyu

林妮斯

Lin Nisi

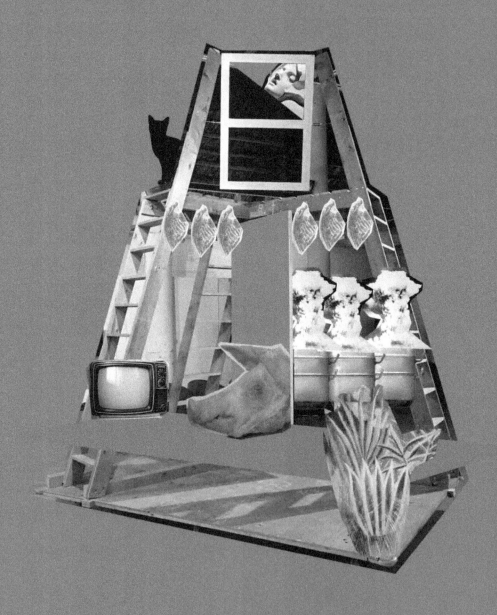

主题阐述

主题围绕礼堂以及 TTc 作品各自的身份属性展开，用实验戏剧的形式，通过舞台把每位参与者的个人意象与对社会的隐喻融合在一起。在这相对静止的结构中，借助场域的表达去思考"变化"自身，因为"外部"与"边界"是力与力相互作用的地方，所以在"边界"争夺的博弈中便存在着种种可能。我们想尽可能多地在这舞台上拾到这些未知的种种。而对于观众们来说，此次主题所呈现的脚本内容，在面对不同的人的时候，也将产生不同角度的解读空间。

本剧场以一个精致的、充满仪式感的场景做开端，以分解半只猪仔为主要线索，用铁钩把分切好的猪肉排列悬挂在剧场木结构上，最后将其布满。其将经历从精致的场景变为污浊景象的过程。在这个过程中，艺术家们通过物体与物体之间的象征和隐喻，以及行为表演将编制的剧情贯穿其中。本方案着力营造一种充满仪式感与怪诞景象并存的氛围：分解猪肉是为了制造"肉林"的景象；老旧电视只有雪花画面和电流声音；镜子的反光照亮礼堂的某处，同时也把礼堂的景象收入到镜像里；把分解下来的肉放入锅里蒸煮，蒸汽向上升起烘托站在高处的白衣少女；少女怀里的黑猫在肉味弥漫的空间里躁动。整个过程将有条不紊地进行，其看似毫无逻辑的行为，在对照一些细微的意象之后都将得以解读，且在方案推进的过程中，礼堂会随着气味的扩散，也被纳入作品的场域里，变成作品的一部分。

3234 小组对移动剧场的初始印象

刚认识你的时候，我们都彼此陌生，随着交往的继续，我发现我迷恋上了你。我相信会有我们的未来，会有很多"小孩"。

—— 洛鹏

此次的行为剧场对于我来说更像是一个未知的边界，我想在这个未知的边界里寻找更多关于我自己的个人线索。

—— 宁宇

这次的行为剧场就像我们饿了要吃饭，渴了要喝水，困了但不一定要睡觉。

—— 李星开

你就像每天下午 4 点 50 分的阳光。

—— 张原

本次项目给我的印象是小洲礼堂一个有趣的延伸。

—— 赵新宇

既然 TTc 是作为一个开放媒介，那应该让接下来的作品去说话。

—— 林妮斯

关键词与推导

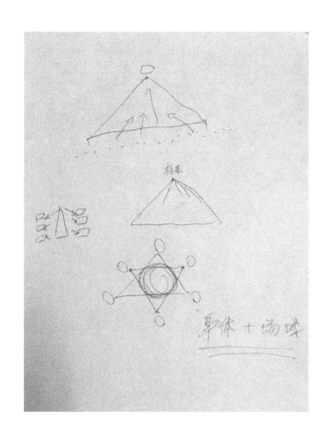

此次行为剧场，3234 小组着眼于小洲礼堂的空间，在其所具备的历史功能与符号的特点上，以身体为媒介，以场域为载体，通过 3234 小组各个艺术家自己的方法论，试图对 TTc 做一场现象学还原的实验。

3234 小组在项目前期理念的搭建上显示了两种认识的框架模式，一是自下而上的意识统一；二是以个人为基点统合而成的意识结构。但不管哪一种，都始终围绕着对现象学还原的再现。

前期的理念梳理，在众多关键词与线索里，抽丝剥茧

移动剧场：十六个介入者的十一次艺术加载

3234小组第一次会议

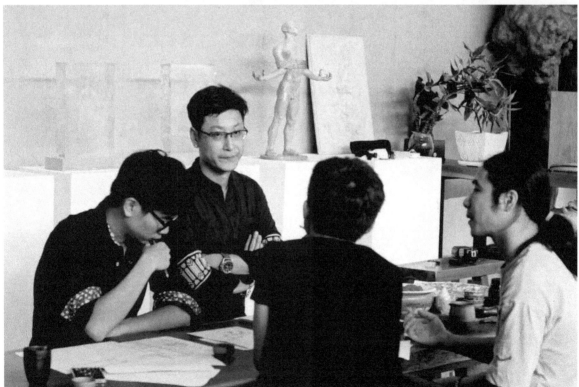

移动剧场 TTc

3234 小组第二次会议

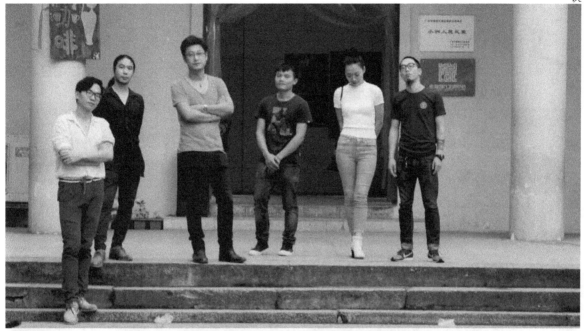

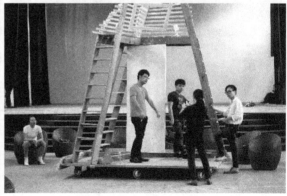

小洲礼堂是一个极具时代特色的建筑空间。通过对比可以看出，它属于某个特定历史时期的产物，并且承载着集群的属性。在现象学还原的线索下，3234 小组以"非理性""集体意识""狂热"等关键词，因地制宜地对预设的命题得出不一样的见解。

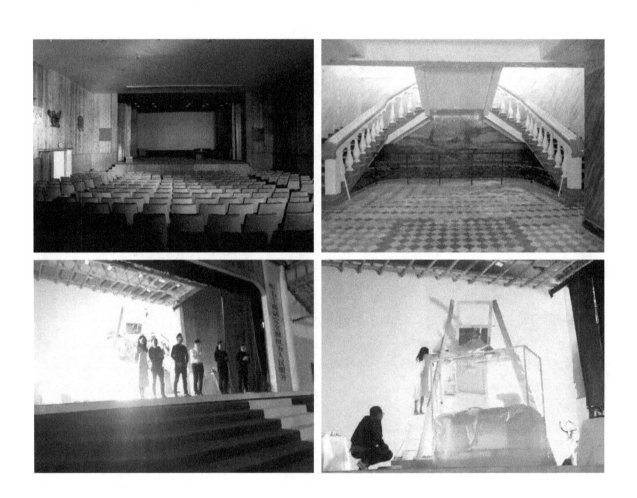

图上为挪威属苏联拥有地 Pyramiden
图下为 TTc 项目 3234 行为
Pyramiden 照片皆由 Dmitrij Lermolaiev 拍摄

高举毛泽东思想伟大红旗奋勇前进！

跟共产党走全心全意为革命种田

听毛主席话完全彻底为人民服务

移动剧场：十六个介入者的十一次艺术加载

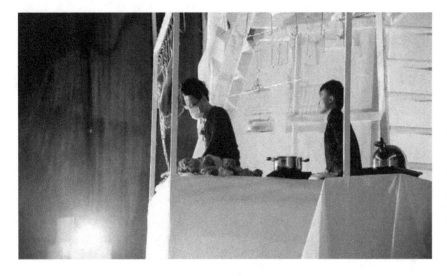

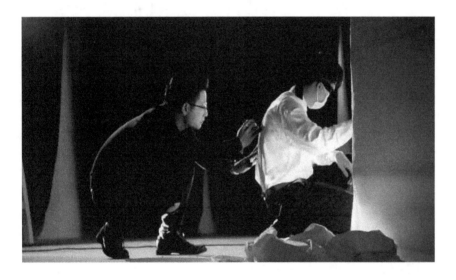
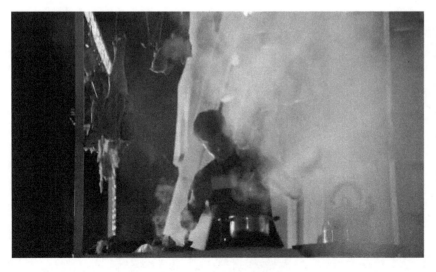

移动剧场 TTc | 177

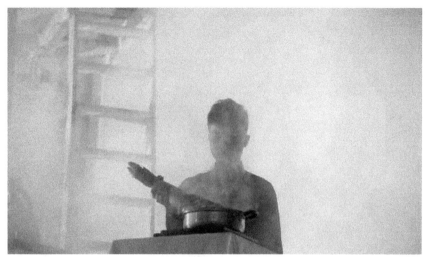

3 4
小组行为过程

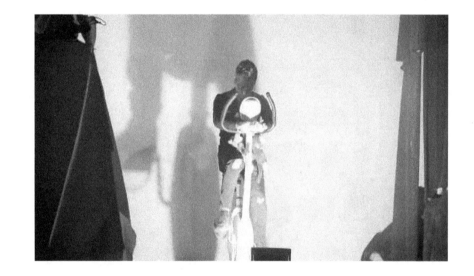

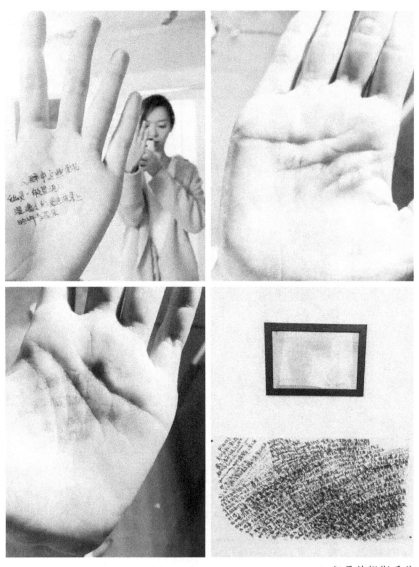

组员林妮斯手稿

组员林妮斯行为片段

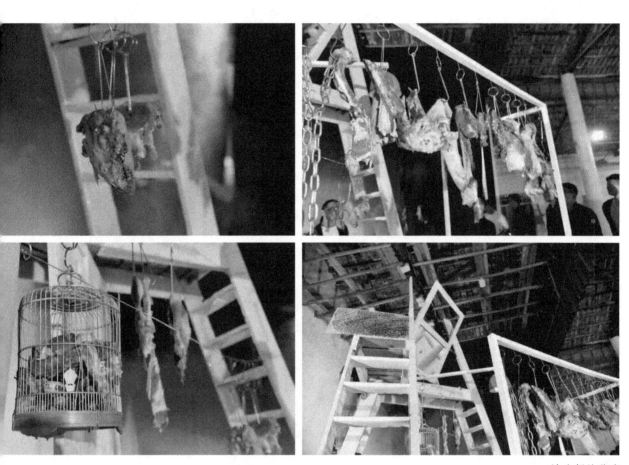

被分解的猪肉

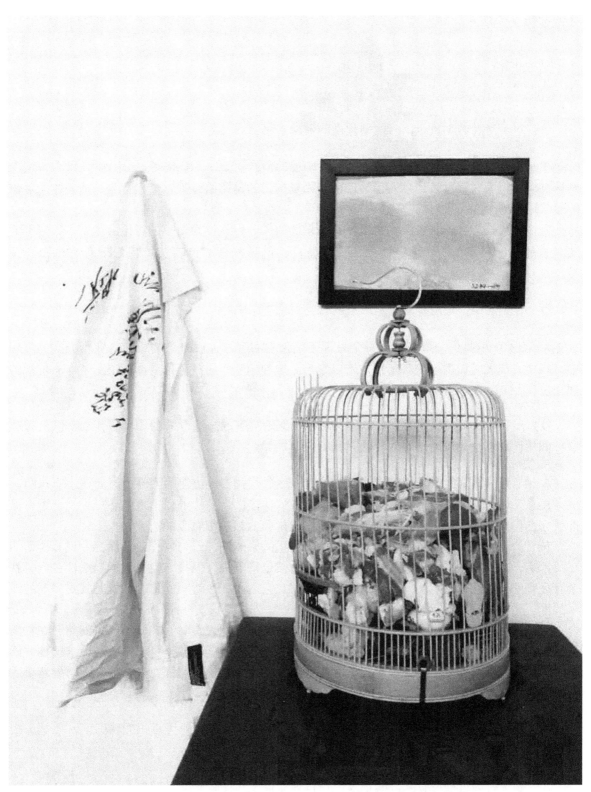

行为剧场诞生的产物,衍生出其他的作品

3234 小组：

洛鹏访谈

Q — Questioner
A — Answerer

Q：对于当晚的表演您认为达到预期的效果了吗？

A：其实并没有预期这一种说法，行为剧场的预设在于一半是剧场，另一半是行为，是以剧场性质的行为过程过渡到个人行为层面。剧场的目的是还原经验，个人行为是从集体无意识的经验还原到个人无意识的"先验"层面。

所以这场行为并不是表演，也就没有预设的效果。但从行为结束的讨论会来看，大家都能从各自的角度和不同的切入点做出不同的解读，倒是符合了我们当初对 TTc 创作的概念预设。

Q：在表演中，有没有其他艺术家的行为对您有影响？

A：3234 小组是一个整体，每个人都不是独立的个体去做自己的行为。在行为实施过程中，每个人都无时无刻不在对其他人施以影响。这种相互作用在某种层面上决定了作品呈现的面貌。

Q：对于表演中的偶然性，比如您在宁宇衣服上写字的想法形成的原因是什么？以及您对这种偶然性对整个演出的影响的看法是什么？

A：当时我看到他似乎在模仿妮斯的笔迹，然后我就去模仿他的笔迹，妮斯在还原我们，他在还原妮斯，我在还原他，是这么一个顺序。这样多次还原，最后呈现的不见得是清晰可见抑或完全再现的面貌，但是在行为与行为之间的指向上却是相对应的。

从行为创作的特质来说，偶然性是行为作品里的必然性。行为创作的偶然性并没有所谓的正负影响，因为它只要出现就构成作品的一部分被定格下来，但很难说行为的偶然性在当时就会有完整的逻辑，以及对问题就能马上切中要害。它需要一个时间的跨度来检验其对问题的深入程度。

在这次创作过程中，我的偶然性在某种程度和我的无意识是对等的，因为"偶然"在它发生的那一刻是完全尊重身体的本能，或者说是尊重意识的本能，甚至可以说我在追求这种"偶然"。但我无法根据自己给过程中的所有事情下一个定论，成员们都在各自的必然与偶然里进行创作，最后才会呈现这样一个面貌。

Q：对于表演结束的时机，您是怎么选择的呢？在没有彩排、无意识的状态下，您是怎么决定结束表演的？

A：整个行为过程没有太多的预设，在行为需要做到什么程度、做多长时间方面也都没有固定，只是商量好一个结束的方式：那就是当有人不想继续做下去时，走下舞台就可以了。

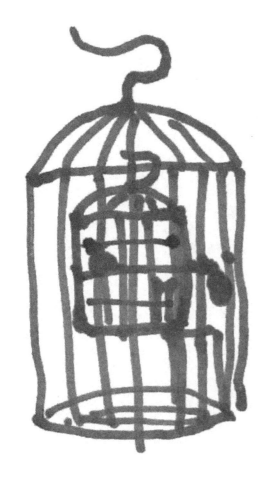

Q：最后在装有猪肉的鸟笼中浇灌水泥这个想法是怎样形成的呢？

A：行为剧场里涉及的元素很多，我觉得行为作品之后只留下一个影像，并不能很好地展现我们的思路。所以，我希望像海绵一样能在作品里面拧出一些什么东西。一个行为剧场的结果，有影像、平面作品、雕塑来呈现的话，会让作品显得比较饱满，同时也能展现更多的读取维度。这些留下的线索，就像是时间的残渣一般，在未来我们会对这些碎片进行不断挖掘。从一个作品的层次上以及其时间跨度里不断地捡拾残渣来进行创作和推演，是希望能从一个问题出发，进而在横向上涉及另外领域里的问题或者提出解决方案，而在纵向上生成自己思考和作品的脉络。

水泥浇筑的鸟笼是这个思路下的第一步。刚开始是想对第一天被肢解的猪进行缝合，对第一天的还原做二次还原，再对其进行翻制和铸造，使之变成一种固体的形象封存起来。打算之后的每一天都会在之前一天的基础上进行再创作。最后选择的混凝土封固装有猪肉的鸟笼，也是由现场原因所决定的。但其与"再来一次"的行为剧场有着承接关联，却又独立地成为另一部作品。

混凝土鸟笼作品名称为《时间的葬礼》，随着时间的推移，微生物通过鸟笼把和水泥的接口处将里面的物质慢慢腐蚀和分解，最终留下一个看不到形体的"鸟笼"。在我看来，这种"看不见的牢笼"贯穿了过去和现在。"还原的产物"尽管会随着时间消失不见，但其背后的精神枷锁已然在时间的褶皱上形成了它该有的负空间。这部作品的变化过程对应着我们的种种，虽然历史的牢笼已经被慢慢风化，但是我们的牢笼正在成形，然后也会进入分解，在搭建的循环里，周而复始。唯一不变的是这个混凝土和它看不见的负空间。

Q：随着表演的进行，有没有真的达到那种无意识的状态？

A：无意识的状态有不一样的理解角度。在行为剧场的过程里，有些行为是事先没有设计和构想，最后却在他人的视角上完成了我们所想要表达的目的，构成了闭合的圆。从这种并没有刻意安排，最后却达到了追求的结果来看，我认为我们还是进入了某种无意识的状态。

再者，平常需要借助外在力量才能进入去除理性和感性的真空状态。而当天要求从理性开始，达到去理性的状态，个人感觉这还是有一定的难度的。至于有没有达到，就我的体验而言，是比较难判断的，因为从逻辑上来推理，当人处于无意识之后，是无法辨明自己的处境的。但从结果来看，我感觉意识状态一直处在交替中。

> "物体的意义是通过它被乙身指引的方向"，梅洛庞蒂曾协助当返回生活世界我本身的。"知觉"这一原初的视象被我所感知时，自己成为了身体化的意识。与身体、肉体关系：
> 当外界的猛烈导纵——不停抹单车的原地修复的东西不断，蓄下的白雾气，居大手上的肉与颤抖的梯子，都曾我被录为非实体的行动模式。身体成为了记录的媒介——在科技的扶持下更说自的与行动本身。感知经这行动发送在空间里。在这里，感知既不是抽象的，也不是科学的。而是有生命的。是这个空间里所有人行动过历的总知。
>
> 行动前，我在右心里写下了"pyramiden"，挪威里这代表"金字塔"，它是北极里一个被前苏联所遗弃的危城，也是离去走最远的北边。——在那里，当年的集体运动在肉身哩闹过后消失得无踪无迹，恰如tec这个金字塔下落到写生后消元散的寓言，也如行动也在手心里消脱的字体。

—— 3234 小组成员　林妮斯

我不认同小组对作品理念中"无意识""非理性""狂热"等的解释，在这种"不认同"下，我与小组成员们合作完成了这个作品。于我而言，"不认同""斗争""妥协""合作""坚持不认同"形成了这个作品逻辑上的闭合循环。

—— 3234 小组成员　赵新宇

行为剧场延续的作品——《时间的葬礼》

　　由竹鸟笼、肉、混凝土构成。随着时间的推移，里面的肉与笼子被慢慢腐蚀和分解，最终留下一个看不到形体的"鸟笼"。这种"看不见的牢笼"贯穿了过去和现在。"还原的产物"尽管会随着时间消失不见，但其背后的精神枷锁已然在时间的褶皱上形成了它该有的负空间。

移动剧场：十六个介入者的十一次艺术加载

声音的碰撞

柯荣华

版面设计／柯荣华

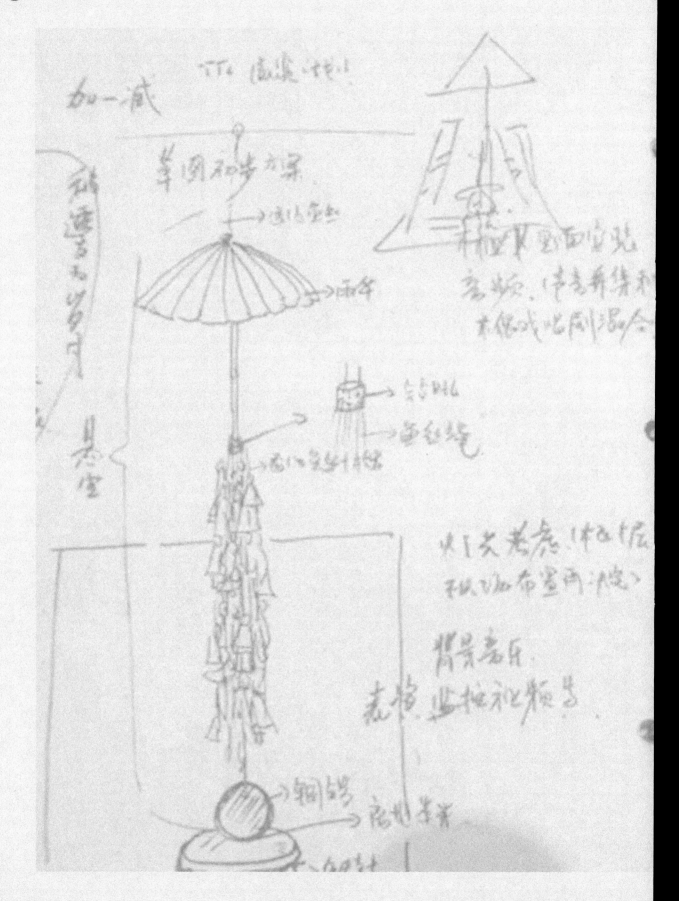

TTc 本次加载以 "The Theme of My LOADING 声音的碰撞"为载体，围绕一场东西方在特定场景的对话，通过个人情感和感受，在有意识、无意识中重塑，并试图通过作品（发声）的形式来碰撞。作品的呈现形式减少对当下发生的语境和关联性的探讨，着重于个人的情感和意识，以此作为切入点，有效地利用环境因素和个人的敏感度；并试图从地域、历史、人文精神以及根据现场的环境去取材，在自己不可控范畴里打开并提取养分。所以在创作作品的内容里，我融入了中国木偶戏、服装、声音、行为等既有元素去再创造，挖掘个人内心世界里的艺术意识形态，在探讨中建立个人多元艺术气息。

移动剧场：十六个介入者的十一次艺术加载

项目前期调研

192　移动剧场：十六个介入者的十一次艺术加载

项目前期调研

移动剧场 TTc

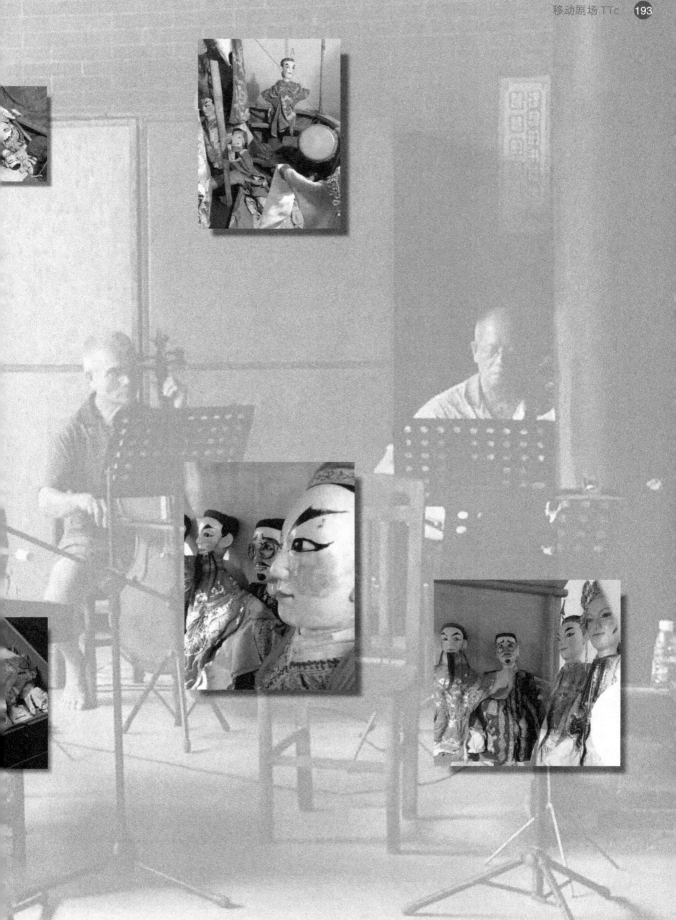

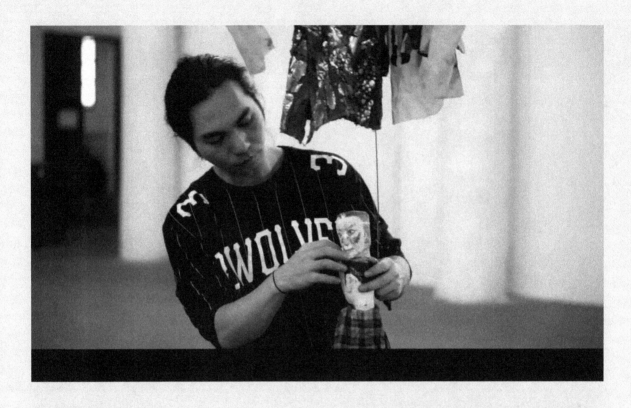

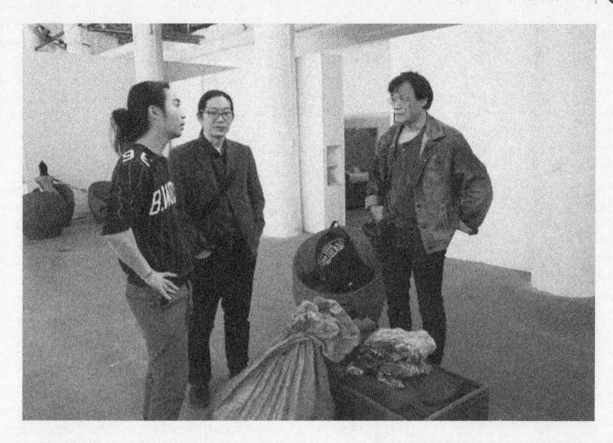

项目布展及与策展人交流场景

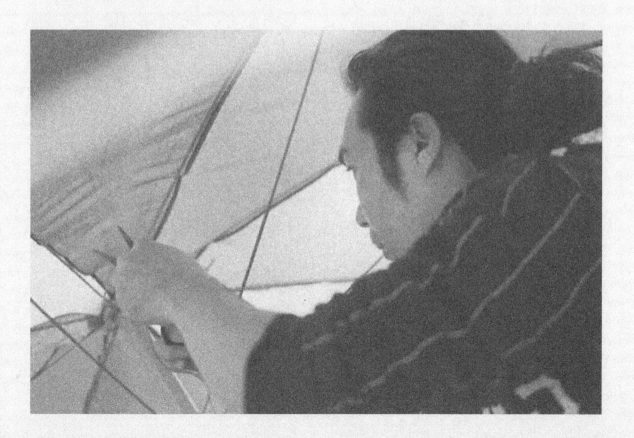

展览现场

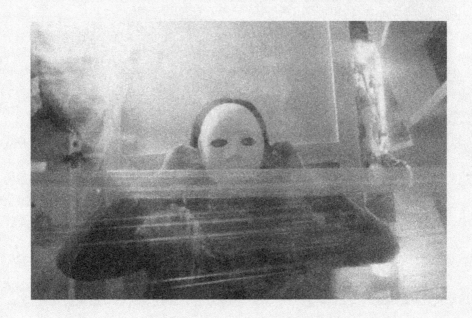

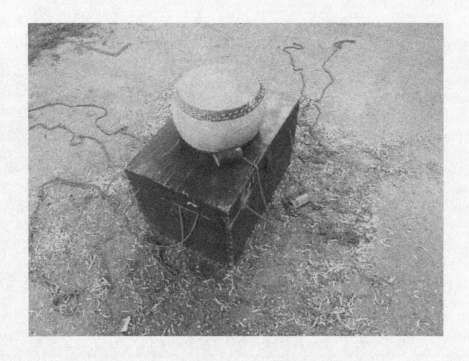

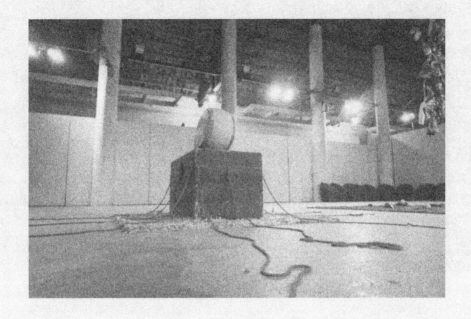

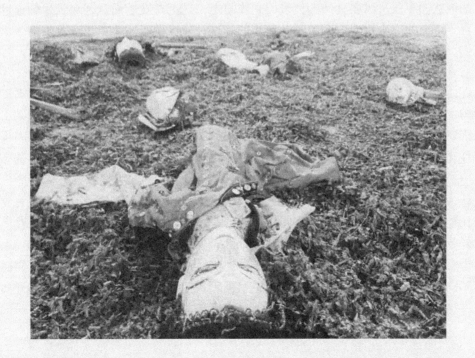

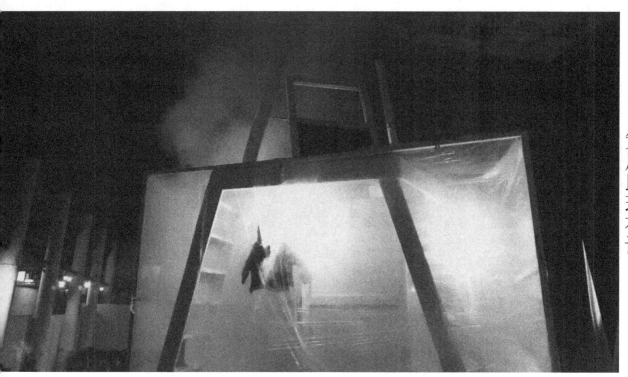

策展助理有话

 这个作品就是展览中央的那个宝箱，是一个满载传统艺术的宝箱。历史的车轮宛如一只鼓压着它，却依然挡不住一股要延伸的力量。它往前走，是正在发生而且还会发生的移动剧场，往后退是百年历史的艺术木偶，四散着，连接的就是每分每秒的发生，正在发生的当下，正在当下的我们。

 在我看来，天圆地方之间或是成串或是散乱的木偶，传统艺术仿佛在慢慢散落，却也在化为养分，促使生长出更好的当代艺术。正在进行的表演，是对传统艺术正在慢慢消逝的呐喊。抑扬顿挫的木偶戏碰撞上无声的移动剧场，艺术家的行为表演建立在传统艺术的基础上。艺术家尝试把许多不可控的环境碰撞在一起，他确实做到了：TTc 成为他的背景，他又为 TTc 赋予内涵；他在和 TTc 发生碰撞，他想要了解 TTc，又希望能打破 TTc；他改变着 TTc 的布置，他又围绕着周遭环境在解读 TTc。最后，他在 TTc 上留下他个人的专属艺术痕迹。

 个人认为这个作品的一个重要的成功之处在于音乐的运用。一首铿锵有力、富有感染力的音乐着实让整个展览的氛围更加浓郁，同样也能随着声音的传播和每个在场的人进行思想上的碰撞。此外，一种"独乐乐不如众乐乐"的环境也表现得非常出色。不论身份层次，不论文化素养，环绕着 TTc，用音乐来连接观众与作者，真正做到艺术属于我们每一个人。沟通困难也好，理解不同也罢，音乐响起，这就是你我思想迸发的开始，就是古今艺术碰撞的开始。美中不足的或许是对传统木偶艺术的挖掘力度不够，木偶和木偶戏更多的只是在展览中扮演装饰的角色。

<div style="text-align:right">文/ 杨涛</div>

"真实""个人情绪""打破重建""偶发"是这次"声音的碰撞"展览中艺术家柯荣华一直强调的内容，这给了我很深刻的印象。

这次展览分为2个部分，装置与行为的结合。粤西旧木偶被悬挂置于礼堂舞台前方，TTc装置分散布置着传统木偶，并用保鲜膜包裹起来，以及有东北大红绿袍元素的加入。可以看出，传统元素在这次展览中的比重很大。木偶的加入，同时也给展览带来了不确定性。若没有处理好木偶与TTc装置的内在联系，会令观者认为这更偏向于一种祭祀仪式，而非一场行为与装置结合的艺术。柯荣华想通过这些颇具时代感的元素符号去弱化整个礼堂原有的语境感，就是弱化"文革"时代遗留的气息，进而去打破"文革"建筑给人的一种限制感与遥远感，去更直接地表达个人的思想。利用装置与声音要素的结合，重建出不过分强调视觉，转而关注群众艺术的声音要素与个人行为艺术声音要素的结合。

行为艺术强调偶发性，希望在一个缺乏明确解释，但又是蓄意策划且有着规则的事件中出现不可控的因素。同时，行为艺术也强调观者的介入，观者在行为中处于一个重要的地位。这次展览与之前的TTc展览不同，其将观者与作品之间的界限彻底打破，将阻隔视线的隔板拿开，令整个礼堂的视线连为一线，也给普通观众更多的机会去介入进来。就比如只与礼堂一门之隔的广场舞大妈们，也都参与到"声音的碰撞"中，作为群众的日常声音元素介入进来。

柯荣华想通过木偶戏、民谣、群众声音以及自己无为的呐喊来营造一种氛围，激发参与进来抑或没参与进来的观众潜意识里的艺术思考，不设距离与限制，就是让普通观众也能接触到艺术，这正符合了你我空间所期待的事情—— 对艺术的介入者不设限制。

弗洛伊德在《梦的解析》中提及，艺术家的创作过程的意识形态与做梦的过程是很相似的，艺术家就像是在做"白日梦"，在作品中编织自己个人情绪的斑驳世界，融入个人的思考，通过这个梦幻世界，来让观者去近距离感受艺术家精神的广度和深度，从而达到心灵的共识和沟通。这也是本次展览稍有遗憾的一点，当观者介入行为表演的部分后，追溯其更深层次的思想沟通还是少了一些。在广场舞环节结束之后，没能继续看到作品与大妈们发生的关联。

本次展览是否能触动普通观众的内心深处，产生某些潜意识的关联，我们无从得知。但不可否认的是，这次展览在行为与观者的环节上做出了很大的突破，因为一旦这个介入的度没有把握好，可能会让整个展览失去本身的意义，流于形式。

真实的元素贯穿整个展览，不需要虚构的场景。柯荣华把声音的线索布满整个空间，真切地想激起观众对作品的关注或是质疑。无论是肯定或是否定，这都将是"声音的碰撞"中的一个环节，一次有意义的发声。

文/ 陈磊

移动剧场：十六个介入者的十一次艺术加载

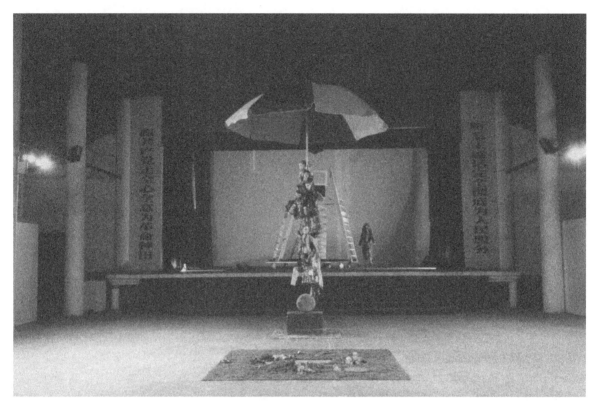

展览现场

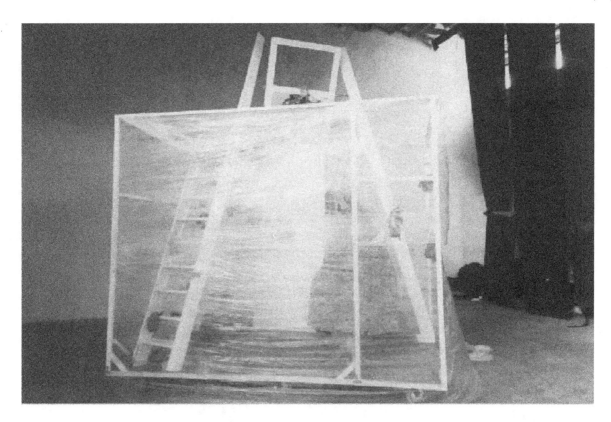

 2016年的平安夜,当周遭都弥漫着一股浓浓的圣诞味,给人祥和静谧之感时,在小洲礼堂,艺术家柯荣华呈现的却是一种以中国风为主调的略带惊悚的气氛。当木偶、锣鼓、民谣、广场舞这些中国传统文化元素与德国艺术家安吉莉卡制作的TTc、外国友人的现代舞交织在一起时,我感到我们中国的传统文化已经慢慢变味了。在我看来,这次展览是艺术家对传统文化的缅怀,他似乎在他无声的行为中歇斯底里地呐喊着什么。

 在当今21世纪,面对外来多元文化的冲击,许多中华民族传之久远的民间艺术已经慢慢消失,人们或许更多地追捧外来文化。例如以吉他、钢琴等西方乐器为高尚的代名词,韩流风靡。国人似乎已悄然忘却了我们的传统文化。

 从浅层意义上看,这是时代在进步。然而从深层意义上来说,我们中华民族优秀的传统文化正在被多元文化侵蚀。对于传统技艺的继承者来说,处在这个多元混杂的世界是尴尬而悲哀的。他们的内心其实是很矛盾的,一方面充斥着怕失传的焦虑感和想传承的责任感;另一方面在这个多元文化的环境下,想靠传统技艺生存其实是很困难的。生存还是传承?这使拥有传统技艺的人陷入了窘境。

 对于老祖宗留下的东西,我们该如何传承?如何在多元文化聚集的地方安全地传承?传统文化与外来文化一定不能共存吗?当两者碰撞在一起,是会擦出美好的火花,还是必有一方伤痕累累?我想该艺术家试图在他的展览中找到问题的答案。

<div align="right">文/ 张雨婷</div>

移动剧场：十六个介入者的十一次艺术加载

开幕式策展人与观众互动现场

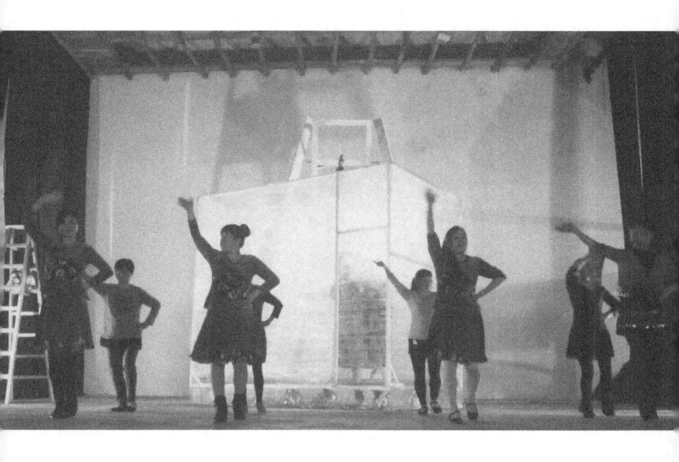

"惊悚""诡异""虚幻"这些大概是留给观者的第一感觉。礼堂中央悬挂的大伞下布置了很多传统木偶,古旧的木箱被歪斜的小鼓压着却依然不忘向外延伸出线。舞台上,TTc同样也被花花绿绿的木偶所点缀,木偶戏与民谣的碰撞弥漫其中,仿佛赋予了这一具具有着岁月痕迹的木偶灵动的生命。

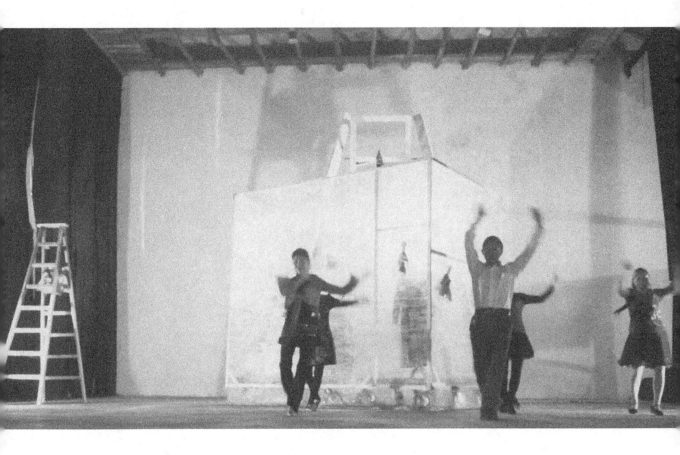

　　在这样一种诡异的环境里，一枝独秀的领舞大叔和群芳争艳的广场舞大妈参与进来了，在被半透明塑料膜包裹住的 TTc 前忘我地舞蹈。其后，柯荣华穿着戏服，在半封闭的 TTc 里进行了一段无声的行为表演：他在装扮自己，他又在和模特互换衣裳；他在四处走动，又在上下攀爬；他在安静地表演，却又让人感觉是在大声地呐喊。伴随着 TTc 里浓烟四散，柯荣华结束了此次表演。在表演结束后，安吉莉卡就着铿锵的音乐，带来了一段即兴舞蹈。广场舞大妈、外来友人也纷纷按捺不住手拉手参与其中，打破了艺术与群众的界限。这里不仅仅有古典艺术与当代艺术、东西方人文意识的碰撞，更有有声与无声、个人艺术与群众艺术的碰撞。

个人的发声是无为的呐喊

关于艺术家柯荣华"声音的碰撞"
介入 TTc 项目的实效性

（采访 Y&Z 杨涛 & 张雨婷 +K 柯荣华）

Y&Z： 你可以谈谈对 TTc 这装置的最初的看法和认识吗？

K： TTc 项目是通过你我空间带回来的影像视频，初步了解到安吉莉卡对 TTc 作品呈现的结构，在视频中看到她通过行为、灯光、镜子，以及很多综合材料等的添加，给我的感觉是她在构建个人的作品形式时进行反复又矛盾的对话，不断介入更多的可能性，可以理解为她构建了一种个人的方程式，却又在原有的程式里面尝试再打破重建。

Y&Z： 为什么想要在 TTc 上展示"声音的碰撞"这一方案？

K： 这是个人比较直接的想法。一开始，因为初次见面，跟安吉莉卡本人接触和聊天的时候，我根本不了解她，也听不懂她德国腔的英文和中文的发音，我只能通过翻译反馈回来的意思，在这样的情况下，我只有靠直觉、艺术共同语言去对接或对碰，表达个人的想法或思想。所以我希望通过作品的本质或认同感，在互动的环节去交流和感知对方的想法。

Y&Z： 这个作品的初衷和目标是什么？

K： 首先我觉得 TTc 项目有意思，这是出发点，以这样的形式做作品似曾相识，所以前提是很想跟安吉莉卡互动，进行对话，又不受她的作品所限制地创作，相互的吸收，我觉得她也是这样想的。我希望我的作品的介入对她的也有冲击，我亦然，其实大家都在不断超越之前的自己找优质答案，或者说这是大部分从艺者的共同的目标吧。

Y&Z： 能否描述下最初臆想出的作品较为理想的呈现形式，或是想要表达到的效果？

K： 最初的方法还是比较直观，但深入挖掘时，多少会被她的作品捆绑住的，所以问题就来了，在这个时候要转换思维模式，其实最直接的方式，TTc 只要把它转化为场景，我赋予的内容跟着自己的思路走，我与她的对话就成立了。因为我惯有的思维方式，带回给她的思考也许是奇怪的或者有同感。作品的呈现形式会切入地域、人文精神以及根据现场的环境去取材，想要的应该是内容的注入而不是一种视觉的效果表达。所以表达的形式和效果还是留给观者去直觉感受吧。

Y&Z： 该作品目前最大的重点和难点是什么？

K： 重点是我希望通过不可控的材料和媒介去介入，从中提取有价值的艺术问题或反馈的声音。难点肯定是在这次大胆的尝试中，我怎么样去理顺作品的有效性，从而又可以跟 TTc 对接上。

Y&Z： 据了解，这个作品有很多面可深挖的价值，在这个作品中更想挖掘哪方面的价值？

K： 是的，我想有效地利用我个人的环境因素和对文化地域的理解，不分国界，没有局限，在自己不可控范畴里打开提取养分，所以在创作作品的内容里，我融入了中国戏剧、舞蹈、服装、西方歌剧、群众演员等，希望能够挖掘我个人内心世界里的艺术价值，在探讨中建立个人多元艺术气息。

Y&Z： 据了解展览安排展期为四天，你方案后三天的展览将交给群众自由发挥，这里并不能直接体现出不同国家或地域的碰撞或融会，该部分是否会和"声音的碰撞"这个主题有所相悖？

K： 我前面所说的，不要被 TTc 项目的内容绑架或捆住，可能你认为我是一个艺术家身份就可以直接对接项目的内容和展开，其他人不是局中者，可我不这样认为，安吉莉卡的作品的出发点，我个人的理解，其实她的本意就是要碰撞，地域、异地文化、人文伦理等对她来说就是最直接的思考。我只是沿头的发声者，个人的发声是无为的呐喊。我们不要虚构场景，我们、环境、群众都是真实存在着，并不是在跟群众互动的环节就失去了异域碰撞和交流的线索。我觉得还是最后还原回到现实自然语境中，真实才是 TTc 项目的出发点和想要的结果吧。

Y&Z： 这次展览和平时自己举办的展览有哪些相似和不同？最大的不同是什么？

K： 上面我已经有提及所谓的展示不同和感受，最大的不同是这次做作品的前提是在安吉莉卡的作品里创作，再次打破和融入内容，是复杂的，也可以是平常或简单的，取决于你个人的思考态度和衡量自身隐藏能量在哪里。

移动剧场：十六个介入者的十一次艺术加载

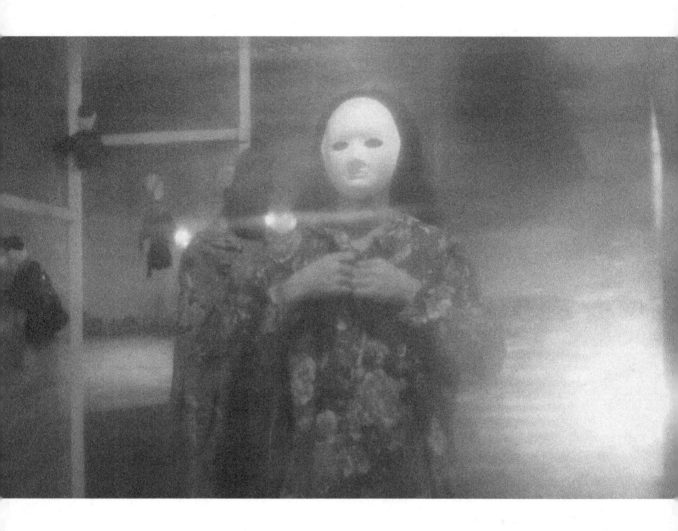

移动剧场：十六个介入者的十一次艺术加载

艺术家项目演出照片　　　　　　　　　　　　　　　　　　　项目海报

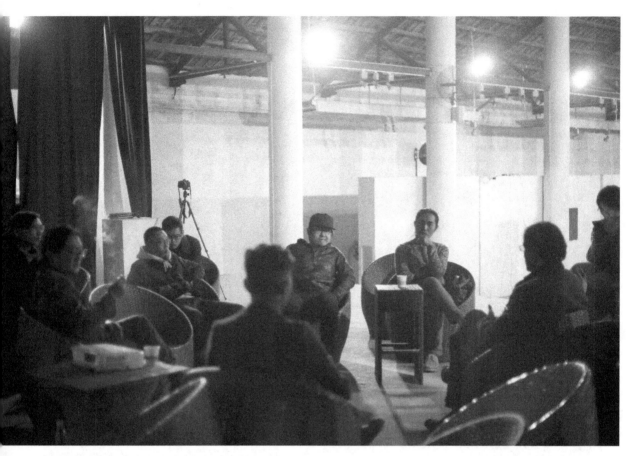

展览研讨会与策展人、其他项目艺术家交流场景

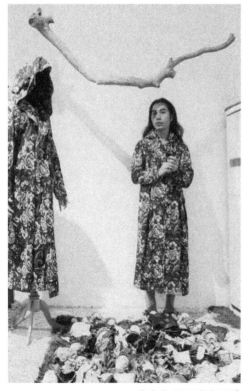

艺术家项目演出照片

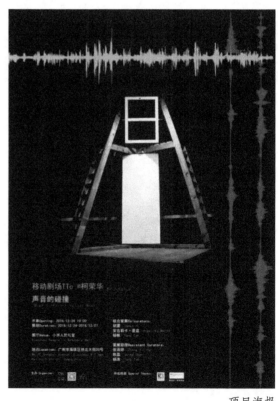

项目海报

移动剧场：十六个介入者的十一次艺术加载

人人都是经济学家，而不是人人都是艺术家。

策划/陈修术　主持/李思韵
艺术家/方亦秀
时间/2016年1月7日下午4点
地点/广州小洲艺术村翰墨桥旁慕南简公祠小洲制造

嘉宾：郭锡琛　许启南　王钰
安吉莉卡·曼兹　胡震　杨帆
陈乾　陈何体　柯坎法　高兆延　梁建创
林芳所　李加号　许超　钟少丰　郑锋

支持媒体：视觉天下
支持机构：你我空间　立一空间　海里有　小洲制造　叁所文化　正博酒业　茶画一堂

版面设计／方亦秀

人人都是经济学家，
而不是人人都是艺术家

文/ 策展助理　李思韵

 2016 年 1 月 7 日，移动剧场（TTc）的最后一个艺术加载项目的讨论会于小洲村慕南简公祠小洲制造举行，方亦秀作为本轮加载的最后一位艺术家，以一个连续性的"商业行为"赋予了超越 TTc 架构本身的"经济"含义，并邀请了参与项目的来自各行各业的朋友作为嘉宾，一起对"人人都是经济学家，而不是人人都是艺术家"这个主题进行讨论。

 既然他将自己的加载定义为一个"商业行为"，那么这个项目的营利方式以及整个过程中资金的流水账都是需要讨论的内容，下文就是整个过程的账目。

 2017.01.10
 启动资金：800 元
 流水：10400 元
 消费资金：9538 元
 启动资金与流水比例为 1：13
 启动资金与消费资金比例为 1：12.31
 赞助你我空间艺术项目：500 元
 剩余：52 元

赞助人的书面文本 1

赞助人的书面文本 2

项目启动时共有 800 元资金，500 元来自德国驻广州总领事馆对所有参展艺术家的赞助，300 元是由你我空间提供的开幕活动经费。方亦秀在他最开始的方案中就提出了"人人都是经济学家，而不是人人都是艺术家"这个概念，其想将商业行为作为整个方案的基础，最终目的是把"移动剧场（TTc）"这个实体结构卖出去。

为了卖掉这个商品，就需要为其量身定做一本说明书。我们从拍摄和整体记录入手，将 TTc 拆解成了很多细节和零件，以对这个"商品"的本质属性有全面的了解，接着就是对这些细节进行了探索和解析，创造了一些含义丰富的故事和价值无限的功能，赋予了这个框架独特的使用价值。在整理好图片与文字之后，由陈修术担任书籍设计，制作出了《透特飞行器》这本书的电子版本。

要将它变为 30 本精致的商品说明书的话，就需要一笔数目不小的印刷费用，于是方亦秀带着这本书的电子版去找了三位朋友来赞助这笔印刷费，以及制作过程中可能消耗的所有成本。方亦秀去拜访了这三位朋友并为他们讲述了透特飞行器的故事，他们每人赞助了 2000 元，于是我们的项目得到了 6000 元的资金。下一步就是联系印厂沟通印刷和装帧问题，于是 30 本成品的《透特飞行器》由此而生。

赞助人的书面文本 3

方亦秀的创作思路似乎更为跳脱。他在一开始的方案中就计划将 TTc 这个框架当作一件"商品"售出，并记录这个意外丛生的过程，以一个连续性的"商业行为"完成这次艺术加载，借此说明在现今这个市场经济时代，人人都能掌控自己生活中的商品交易，显然比"人人都是艺术家"更为贴切。

A：2016 年 10 月，德国艺术家安吉莉卡给了 500 元作为 TTc 项目的启动基金。

B：2016 年 10 月 20 日收到许启南先生的 2000 元作为《透特飞行器》一书的出书费用；2016 年 10 月 20 日收到王珏先生的 2000 元作为《透特飞行器》一书的出书费用；2016 年 11 月 5 日收到郭锡琛先生的 2000 元作为《透特飞行器》一书的出书费用。一共有 6000 元作为出书经费。

C：在 2016 年 10 月到 11 月 10 日，设计和印刷出 30 本成品，一共用去 4300 元。

D：《透特飞行器》的说明书卖出 12 本，一共得 3600 元。

F：2200 元为整个活动的时间里用于路费、油费与餐费。

E：2016 年 12 月 28 日，从你我空间获得布展材料经费 300 元。

F：2017 年 1 月 7 日"人人都是经济学家，而不是人人都是艺术家"讨论会费用一共用了 3348 元。

G：2017 年 1 月 10 日赞助 500 元给你我·井空间动态影像工作坊作为"围桌而餐"的活动经费。

H：最后剩 52 元。

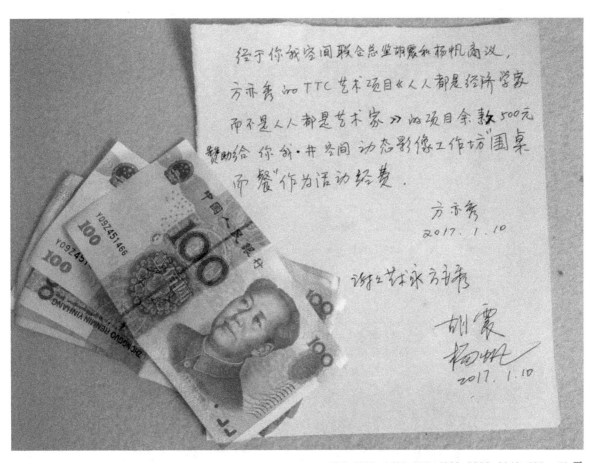

500+6000+3600+300−4300−2200−3348−500 = 52 元

左起：杨帆、方亦秀、胡震

左起：方亦秀、胡震、柯荣华、杨帆

票据与吃饭现场

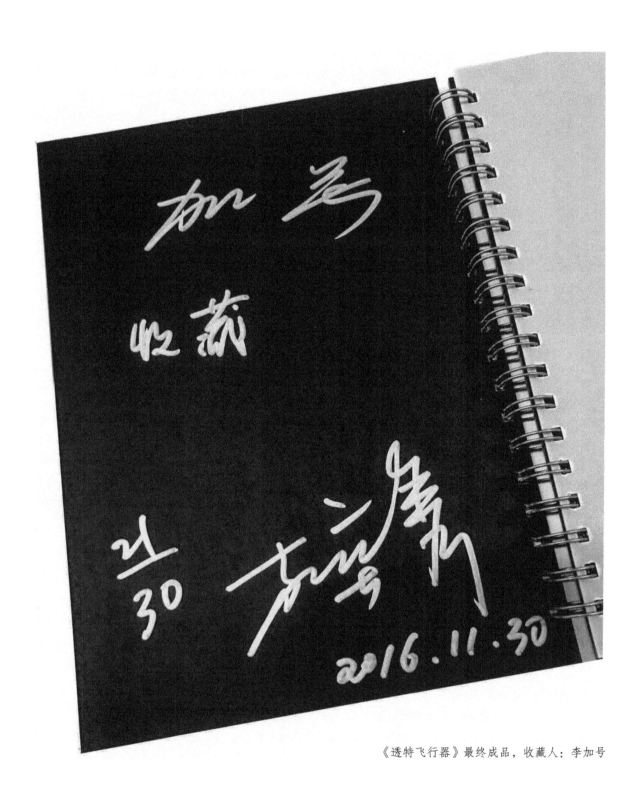

《透特飞行器》最终成品，收藏人：李加号

既然要将 TTc 售出，就要为这个框架本身制造使用价值。于是我们首先对 TTc 本身进行了各种记录，包括它的结构和每个部件的参数，以对这个"商品"的本质属性有全面的了解。接着就是大开脑洞，为TTc 创造含义丰富的故事和价值无限的功能，在这方面，方亦秀运用了他对《易经》和一些物理知识的研究，使 TTc 完全化身为这个神秘而蕴含巨大能量的"透特飞行器"。

在 11 月到 1 月期间，方亦秀以每本 300 元的价格卖出了 12 本《透特飞行器》给他的朋友和几位艺术家，所以我们有了3000 多元来举办本次讨论会，并赞助了你我空间 500 元作为下一个艺术项目资金。截至 1 月 10 日，这个商业活动的余款还有 52元，以及 10 余本等待卖出的《透特飞行器》。

这就是我们在这个商业活动中所做的事。

/ "人人都是经济学家，而不是人人都是艺术家"讨论会的开场白 /

我在"人人都是经济学家，而不是人人都是艺术家"整个项目里面扮演了一个推销员的角色，我把我自己当作商人一样去做我的项目，我去推销我的商品和为我的商品找赞助。因为艺术与经济商业的关系是一体的，不应该去分开它们。像林芳所说的是"混沌"的状态，是不能分开的。

说到商品，那么它就应该有产品说明书，于是我就给TTc做的一本说明书。在这本说明书里面我就把我之前研究的知识注入进去，例如有中国的易学知识和西方的灵性学的知识，还有物理学和能量学的知识，等等。我希望这些东西的注入能让TTc变得更有意义和价值。

首先，邀请大家来参加我的活动，重点不在于这次的艺术项目，更不在于它是否有实用价值，我希望大家来参加的是一次思想的交流，因为思想是我们人类文明的底层源代码。人类之所以有文明有艺术，唯一的区别就在于他的思想，思想和智力、和知识不是一回事。

大家来参加我的活动不能误解为我的东西是否有用，我的东西不是为了使用而做的；不实用的纯务虚的才是大学问，人类的任何文化尤其是深刻的思想在当时整个社会主流不能被真正解读的时候，你的学问才有未来。哪怕人们通常曲解运用。

左起：王珏、方亦秀

作品《透特飞行器》说明书的收藏人：郑峰、钟少丰

/ 嘉宾发言节选 /

[德] 安吉莉卡·曼兹（TTc 联合策展人、TTc 制造者）：TTc 就像一块磁铁吸引着大家去做他们想做的事情。

杨帆（你我空间联合总监）：我觉得方亦秀的这个概念实际上是针对整个艺术系统及其运作机制在发问，就是艺术与商业或者经济到底是一个什么关系？做艺术是不是就是在做经济？一个经济学家和一个艺术家之间究竟有多大的区别？他提出了这些问题来供我们思考。

林年贞：大家上网都知道域名，这个现在也变成一种经济形式了，然后我就想炒域名这个事能不能也可以变成一种艺术行为来做，用艺术的角度来看待这样一种新兴的经济模式。（大家一起笑）几十块钱注册的一个域名如果被终端收购可以使利润达到几千倍甚至几万倍，这样的一种商业形式是不是比炒房更加有吸引力？

许超：方亦秀提出的"人人都是经济学家，而不是人人都是艺术家"的这样一个问题，让我们重新思考经济与艺术、经济学家和艺术家这样的关系。他尝试着以一个艺术家的身份置换一个推销员的身份出现，把艺术品和经济学的关系对接，所产生的量子拴绕的另一种思维意识形态，到最后方亦秀成功地把他的作品用经济去对接消解掉，所以我认为他提出的这个主题理念是成立的。

周晔：方亦秀的这本书很有意思，里面我看到了有占星学的知识，还有《易经》里的占卜，等等，《易经》是一块饼，他吃了《易经》这一块饼，精华的东西在这本书上体现出来了。

许超发言

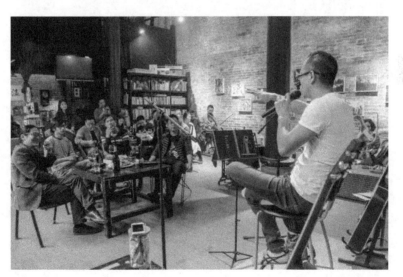

讨论会现场

/ 对话 /

F：Fang Yixiu = 方亦秀
L：Lin Fangsuo = 林芳所

L：我想问一个问题，我们的老庄、杜尚与经济是什么关系呢？

F：你问的老庄、杜尚和经济这是两个概念，一个是思想的，一个是实用的。当一个学问拿来用就是一个使用的范畴，经济是个很实用的范畴，而思想是一个相对来说"无用"范畴。一件艺术品如果没被很多人接受是很难被人收藏的，我们艺术家做的东西不是一定要用来用的，它可能是个思想上的东西，就像我们要建一栋高楼，你建的时候你必须建一个很深的基础，而这个基础是不能拿来用的，它是拿来作为用的基础，艺术家做的东西可能就是这个基础。有些人知道怎么用它以后形成了用的方法，你才可以拿来用。

希望各位对我做的东西保持一个未来的远见，请你在当前这个不能持久的生存结构中为自己在思想上预备一条后路，它将有助于你可能在某一个时刻处在最优越的新时代的位点上。至于如何具体操作，请各位自行斟酌。

在这里，我说一个生物学的例子：日本北海道大学进化生物研究小组对三个分别由30只蚂蚁组成的黑蚁群的活动进行了观察。结果发现，大部分蚂蚁都很勤快地寻找、搬运食物，而少数蚂蚁却整日无所事事、东张西望，人们把这群少数蚂蚁叫作"懒蚂蚁"。有趣的是，当生物学家在这些"懒蚂蚁"身上做标记，并且断绝蚁群的食物来源时，那些平时工作很勤快的蚂蚁表现得一筹莫展，而"懒蚂蚁"们则"挺身而出"，带领众蚂蚁向它们早已侦察到的新的食物源转移。原来"懒蚂蚁"们把大部分时间都花在了"侦察"和"研究"上了。它们能观察到组织的薄弱之处，同时保持对新的食物的探索状态，从而保证群体不断得到新的食物来源。这就是所谓的"懒蚂蚁效应"——懒于杂务，才能勤于动脑。

相对而言，我们艺术家有可能就是这群"懒蚂蚁"，为下一轮的审美和美好事物去"侦察"和"研究"。

移动剧场 TTc | 229

讨论会现场

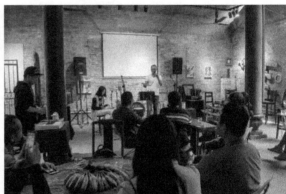
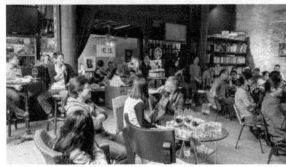
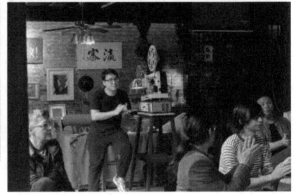

讨论会现场

移动剧场TTc

方亦秀 Fang Yixiu

联合策展/ 胡震、安吉莉卡·曼兹、杨帆
Co-curators/ James Hu, Angelika Mantz, Yang Fan

策展助理/ 李思韵
Assistant Curator/ August Lee

主办/ 你我空间
Organizer/ U&M Space

人人都是经济学家，而不是人人都是艺术

开幕 Opening/ 217.1.3

展期 Duration/ 2016.12.31 — 2017.1.8

展厅/ 小洲人民礼堂
Venue/ Xiaozhou People's Assembly Hall

地点/ 广州市海珠区拱北大街20号
Location/ No. 20 Gongbei Avenue, Xiaozhou Village, Haizhu District, Guangzhou

特别鸣谢 Special Thanks:
德国驻广州领事馆

作品《透特飞行器》的说明书内容图片：

透特飞行器的说明书成品
方亦秀作品，2016

移动剧场 TTc | 233

d 能量收集装置（日字框）

b 飞行机翼装置

c 核心装置

e 能量储存装置

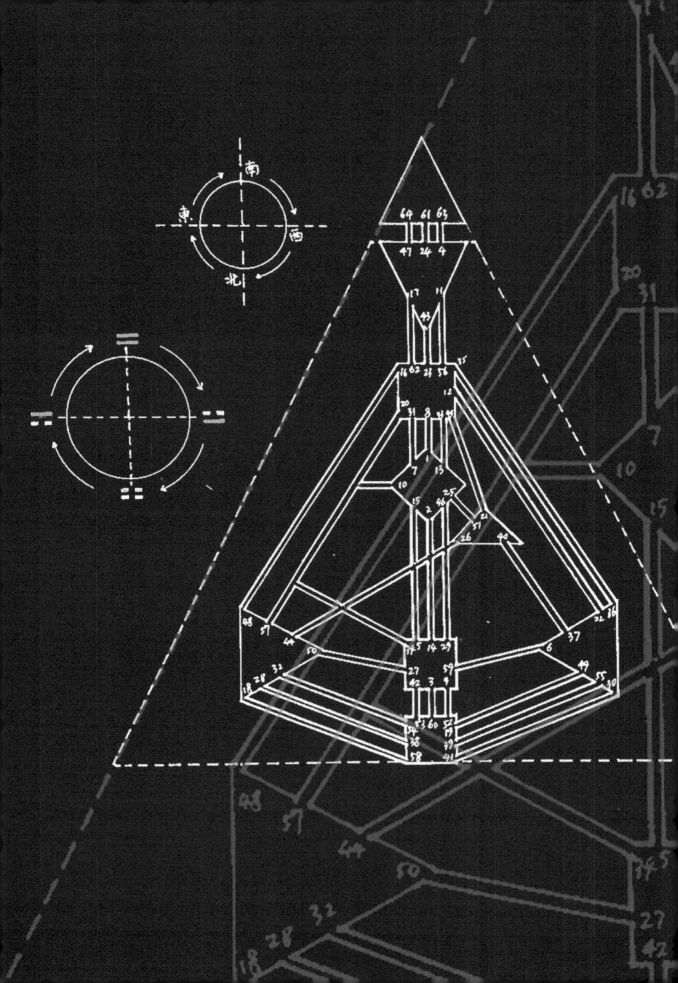

?

透特与地球人类产生连接的工具

具有能量储存期

透特飞行器

移动剧场 TTc | 237

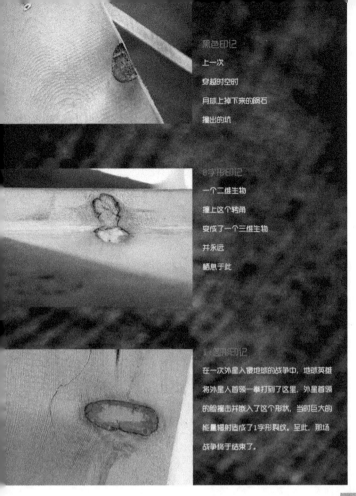

黑色印记
上一次
穿越时空时
月球上掉下来的陨石
撞出的坑

不字形印记
一个二维生物
撞上这个转角
变成了一个三维生物
并永远
栖息于此

1字形印记
在一次外星入侵地球的战争中，地球英雄将外星首领一拳打到了这里，外星首领的脸撞击并嵌入了这个形状，当时巨大的能量辐射造成了1字形裂纹。至此，那场战争终于结束了。

底部的起落装置共有：36颗大螺钉固定轮子、小螺钉50颗，孔洞21个

底部的九个轮子作为飞行器着陆地球时的滑轮，同时也是接受地球能量并传送给地板的连接器。

轮子上的划痕是上一次穿越时空时留下来的。一共有九个。九个轮子意为中国古代传说中的九个太阳。

（轮子直径：20cm，胎厚3cm（黄圈2cm，黑圈1cm）中心螺钉直径1.8cm）

移动剧场：十六个介入者的十一次艺术加载

记忆装置（底部）

底部支撑着整个结构，地板上"┐┌"形状是用来与宇宙进行通讯信号传的接器。
底部上散布的钉子是整个飞行器零散却重要的记忆。

棂1木条：长1.965m 棂2木条：长0.925m 棂3木条：长边1.58m 短边1.545m
棂1与棂3的角度是110°，棂2与棂3左侧角度为95°，右侧98°
木条均为宽9cm，高9cm

（四方钉子）聚集了穿越时空每一次经历的四时，意为地球的春夏秋冬。

底部四周的防撞：由时间和空间编织成的网包裹着能量内核
（共4个，有8个螺钉和4个防撞胶垫）

作为重要器械的机翼有三把，意为三生万物
机翼1（代表天）
有60颗小螺钉、3个小孔洞、1个与底板一样的大孔洞，10格阶梯
角度74° 短边为2.635m，长边为3.985m，固定板高60cm，底部固定木块长32cm，高8.4cm
宽9cm

机翼2（代表地）
共有60颗小螺钉+加固钉26颗，10格阶梯
角度70° 短边为2.635m，长边为3.985m
用来通往二层旋转日字结构，需要一位男性和一位女性同时攀上阶梯来转动日字

与机翼3底下的固定木块尺寸：长6.5cm，宽4cm
底部四周的防撞：由时间和空间编织成的网包裹着能量内核
共4个，有8个螺钉和4个防撞胶垫

机翼3（代表人）
共有54颗小螺钉+加固钉4颗，用来通往二层的宇宙能量接收板。（角度72°）

机翼（棂棂）局部：
机翼（棂棂）上的每一层木板都是用来吸收人类能量的，它承载了人类从过去到现在的所有记忆，吸收了人类精髓和情感。

机翼（棂棂）出现的 木纹原本为流动的形态，即人类文化的流动不息。
当站在太空的高度审视着人类长期整体的趋势时，历史的过往被钉子封存下来，成为了无法改变的固体形态。在棂子两边的木纹当中，可以解读到人类历史的整个面貌。

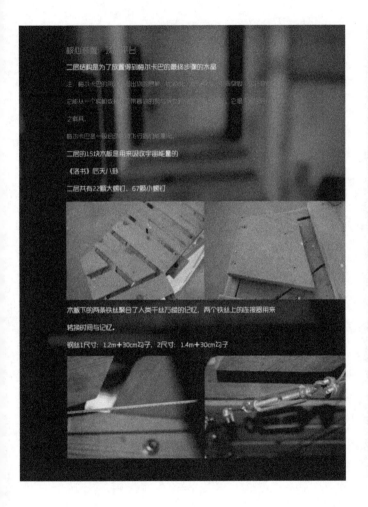
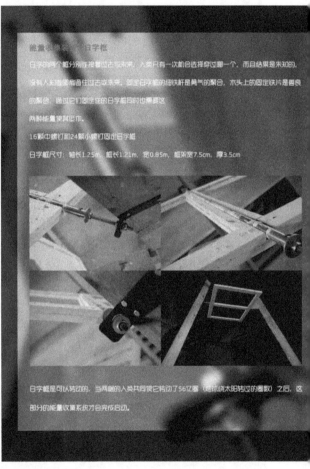

移动剧场TTc艺术项目

方亦秀

《透特飞行器》

出版人

郭锡琛

王珏

许启南

摄影

1890

书籍设计

IN THE SEA STUDIO

特别鸣谢

安吉莉卡·曼兹

胡震

杨帆

你我空间

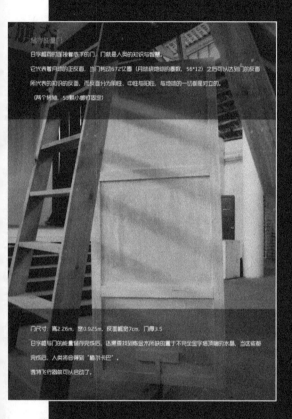

储存能量门
日字塔同时连接着底下的门，门就是人类的知识与智慧。
它代表着月球的正反面，当门转动6721亿圈（月球绕地球的圈数，56*12）之后可以达到门的反面，所代表的知识的反面，而反面分为阴性，中性与阳性，与地球的一切都是对立的。
（两个转轴，59颗小螺钉固定）

门尺寸：高2.26m，宽0.925m，反面截宽7cm，门厚3.5
日字塔同与门的能量储存完成后，达照要找到炼金术所炼的置于不完全日字塔顶端的水晶，当这些都完成后，人类将会得到"蕾尔卡巴"。
透特飞行器就可以启动了。

移动剧场：十六个介入者的十一次艺术加载

移动剧场 TTc 视频文献展 | 243

· 邀请函 ·

爱TTc项目的所有艺术家及策展助理：

德国驻广州总领事馆副总领事兼文化参赞
雷德先生(Mr.Dirk Lechelt)诚邀您于

2017年1月3日下午4点
前往**广州市海珠区小洲人民礼堂**

参加TTc项目讨论会，并于现场共进晚餐。

十分期待您的到来！

胡鸢 & Angelika Maniz & 杨帆
TTc项目策展团队

你我在地创作计划　U&M Site-Specific Project

移动剧场TTc
16 个介入者的十一次艺术加载
10 by 16 Art-Loadings

视频文献展
Documentary-Videos Exhibition

2017/01/03 — 2017/01/12

开幕 Opening： 2017/01/03 15:00
展厅 Venue： 小洲人民礼堂 Xiaozhou People's Assembly Hall
地点 Location： 广州市海珠区拱北大街20号
No.20 Gongbei Avenue, Xiaozhou Village, Haizhu District, Guangzhou

联合策展 Co-curators：
胡鸢 Hu Yuan　安吉莉卡·曼兹 Angelika Maniz　杨帆 Yang Fan

首轮介入的艺术家 Participants in the first sequence：
安吉莉卡·曼兹 Angelika Maniz　方亦秀 Fang Yixiu　何利校 He Lixiao
柯萍萍 Ke Pingping　沈玉慧 Shen Yuhui　孙文涛 Sun Wentao　杨帆 Yang Fan
杨义飞 Yang Yifei　郑伦一鸣 Zheng Yiming　邢晗 Xing Han　3234小组
（李星开 Li Xingkai　怀琨斯 Huai Kunsi　洛胜 Luo Sheng　宁宁 Ning Ning　张原 Zhang Yuan
赵颢宇 Zhao Haoyu）排名不分先后

首轮介入的策展助理 Assistant curators in the first sequence：
陈嘉 Chen Jia　陈彦玲 Chen Yanling　戴德凯 Dai Dekai　邓潋芬 Deng Lianfen
韩国旗 Han Guoqi　李名瀚 Li Minghan　李思阳 Li Siyang　李梦涵 Li Menghan
林思源 Lin Siyuan　卢逸飞 Lu Yifei　龚蜻娜 Gong Qingna　戴娜 Dai Na
杨涛 Yang Tao　张惠婕 Zhang Huijie　张乐月 Zhang Yueyue　张雨芳 Zhang Yufang
赵展玉 Zhao Zhanyu　郑诗霞 Zheng Shixia　排名不分先后

版面设计／方亦秀

自 TTc 移动剧场首展《Bookmark 书签条》以来，已有 16 位艺术家——介入者在 TTc 上完成了 10 次加载。如你我空间所言：TTc 是艺术家打开思想的一个载体。16 位介入者在 TTc 的基础上，不仅仅创作完成自己独一无二的作品，而且利用小洲人民礼堂的独特性质，甚至走出礼堂这一个狭小的空间，使作品与空间、与大众发生对话。

任何人置身展览现场，并非站在一个冰冷的展览空间里观看展品，而是被作品与空间之间隐形而紧密的联系所包围。10 次加载，装置或与行为，或与影像，或与声音交织呈现作品，观者与现场，实则已成为关系中的一个纽扣，我们尝试透过观者的眼睛，在探索当代艺术与大众的距离和紧密关联的同时，一窥艺术作品与空间的必然联系。

此次展览把历时两个多月的 10 次艺术加载，以视频文献的方式进行了集合与重构，真实记录了艺术家们创作时的思路辗转、实践探索与最终呈现。在影像展映的过程中，将为观者提供一个区别于现场观展的记录角度，以及一个对作品进行更深层次的解读的机会。

即使错过了任何一场现场展览，也能在这个视频文献展中感受到整轮艺术加载的精彩节点。

陈彦伶（策展助理）

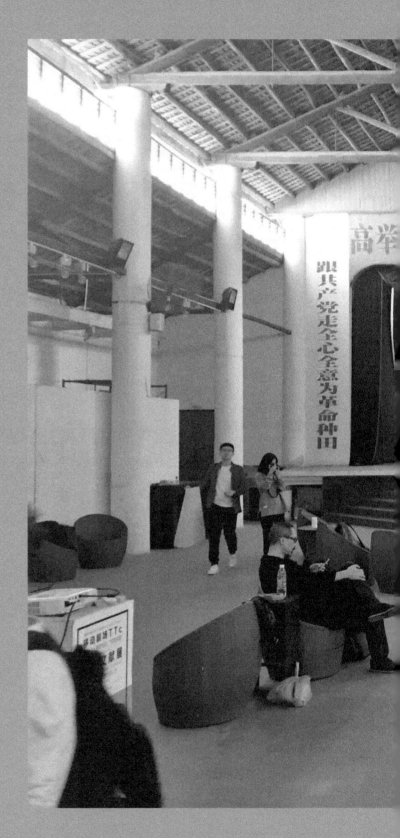

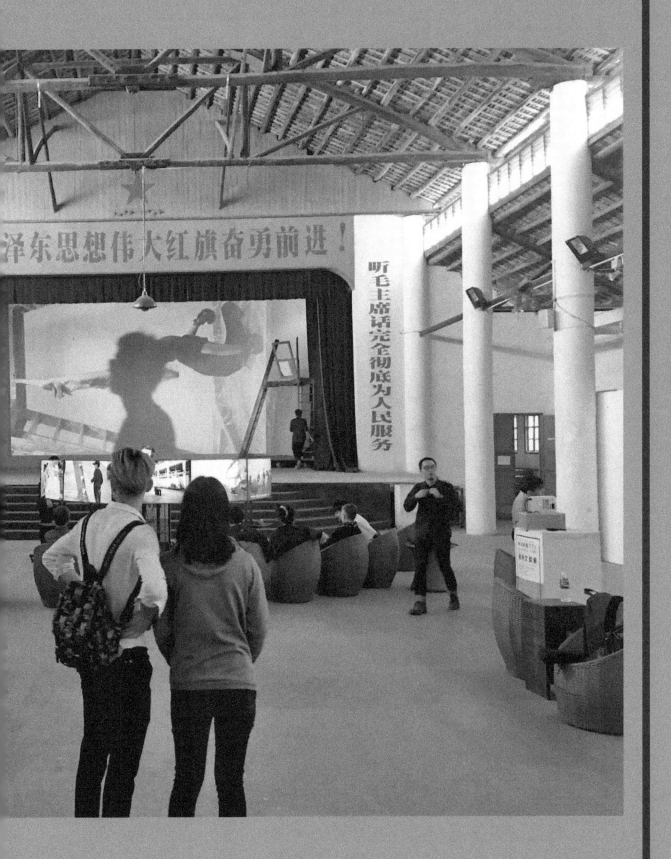

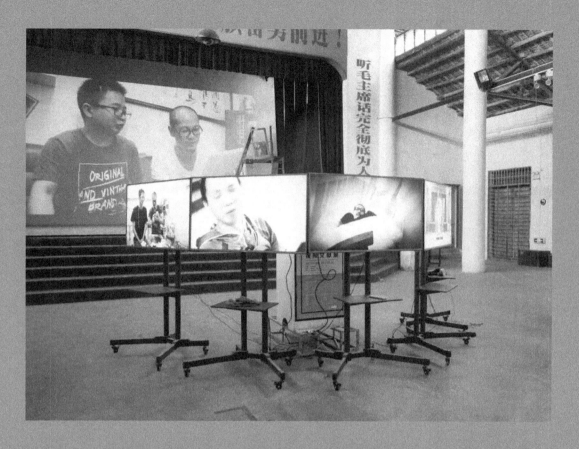

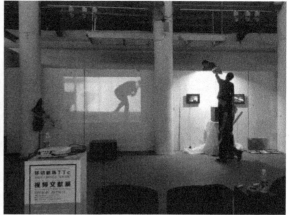

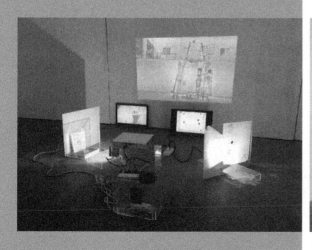

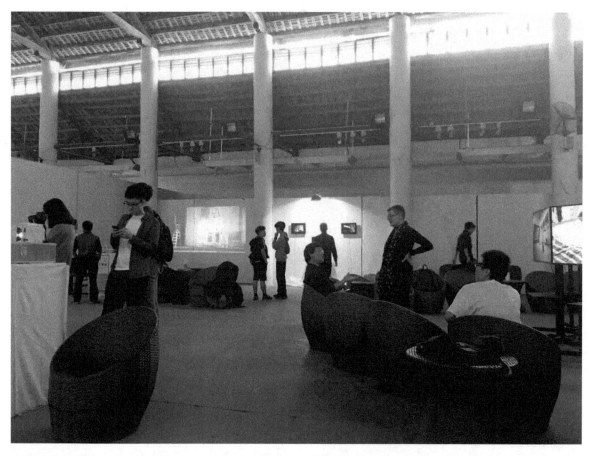

交流晚宴

此次 TTc 移动剧场项目得到了德国驻广州总领事馆的赞助与支持。2017年1月3日开幕当天下午,德国驻广州总领事馆的副总领事兼文化参赞 Mr. Lechelt 与他的同事 Lydia 前来小洲观看视频文献展,并与在场的艺术家们进行了交流与讨论。

展览开幕结束后,大家一起前往小洲共享美味晚宴。晚宴开始前,Mr. Lechelt 进行了致辞,他表示,观看此次视频文献展,令他对 TTc 移动剧场项目有了更深的了解和感受,艺术家们在作品中运用的多维度的呈现方式令整个项目充满惊喜。同时他也希望,未来能有机会在德国艺术与中国艺术之间构筑一个交流学习的平台,促进艺术家的个人提升与拓宽其创作视野。

— 特别鸣谢 —

德国驻广州总领事馆

移动剧场：十六个介入者的十一次艺术加载

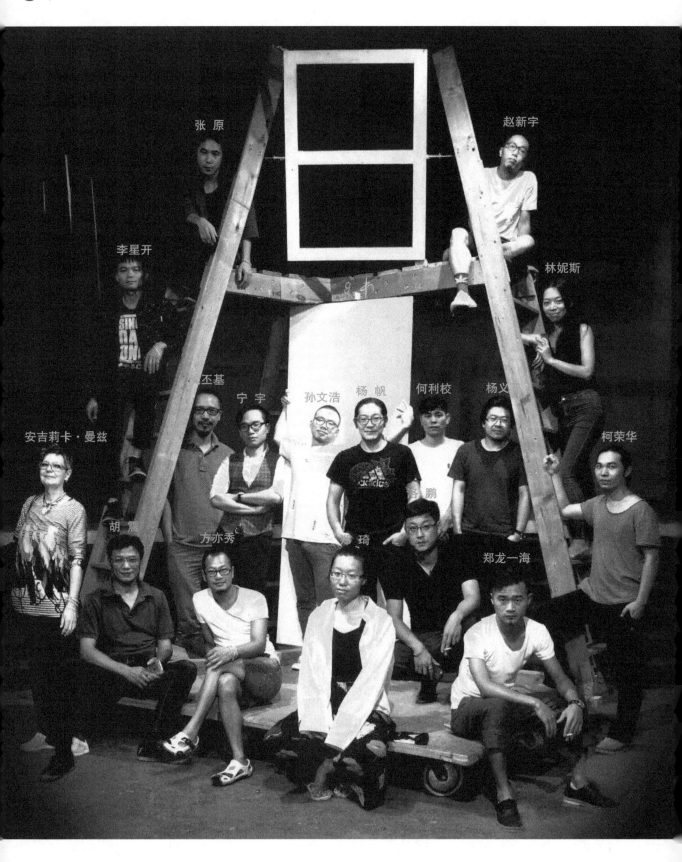

策展人 / 艺术家 简介

胡 震
你我空间联合总监，现执教于广州美术学院。

安吉莉卡·曼兹（Angelika Mantz）
生于德国汉诺威市。1992年硕士毕业于汉堡美术学院，曾就读于中国美术学院和汉堡大学汉学系。2006—2009年执教于上海美术与工艺学院（嘉定），2009—2012年执教于中国美术学院和北京师范大学（珠海）。2009年至今工作、生活于珠海东岸村工作室和德国汉诺威工作室。

何利校
1988年生于广东湛江，2015年毕业于广州美术学院实验艺术系。

郑 琦
1984年生于广州。2008年毕业于广州美术学院油画系，获学士学位。2011年硕士毕业于广州美术学院油画系实验艺术专业。

孙文浩
1987年生于河南，2008年曾就读于广州美术学院油画系。

杨义飞
广州美术学院实验艺术系副教授，德国柏林白湖艺术学院访问学者，中央美术学院访问学者，曾任《城市中国》杂志编辑，下划线工作室成员。

沈丕基
独立艺术家。1971年生于福建闽南诏安，1988年于福州大学厦门工艺美术学院主修现代漆画，1993年至今工作、生活于深圳。

杨 帆
你我空间联合总监。1971年生于武汉，华中师范大学学士，美国旧金山高等艺术学院硕士，现执教于广州美术学院。

郑龙一海
1988年生于广东，2012年毕业于广州美术学院，目前为独立艺术家，生活于广州。

洛 鹏/3234 小组
1978年生于大连。2005年毕业于广州美术学院雕塑系，获学士学位。2008年毕业于广州美术学院雕塑系，获硕士学位。2008年至今，任广州美术学院雕塑系教师。

宁 宇/3234 小组
生于广西玉林，毕业于广州美术学院雕塑系。

李星开/3234 小组
1990年生于广东肇庆，现就读于广州美术学院雕塑系。

张 原/3234 小组
1989年生于潮州饶平，2014年毕业于广州美术学院雕塑系。

赵新宇/3234 小组
1985年生于广州，2011年毕业于南京艺术学院美术学院雕塑系。

林妮斯/3234 小组
曾参与策划"广州·现场"与"Intraction"等行为艺术节，辗转于广州、巴黎、威尼斯、爱德堡等地。

柯荣华
1983年生于广东，2006年毕业于广州美术学院油画系。2006—2010年入职岭南美术馆策划部、岭南画院展览部。2004年创立并空间，为"飘一代"重要成员之一，现生活和工作于广州、东莞。

方亦秀
1979年生于广东阳江，2004年毕业于广州美术学院。

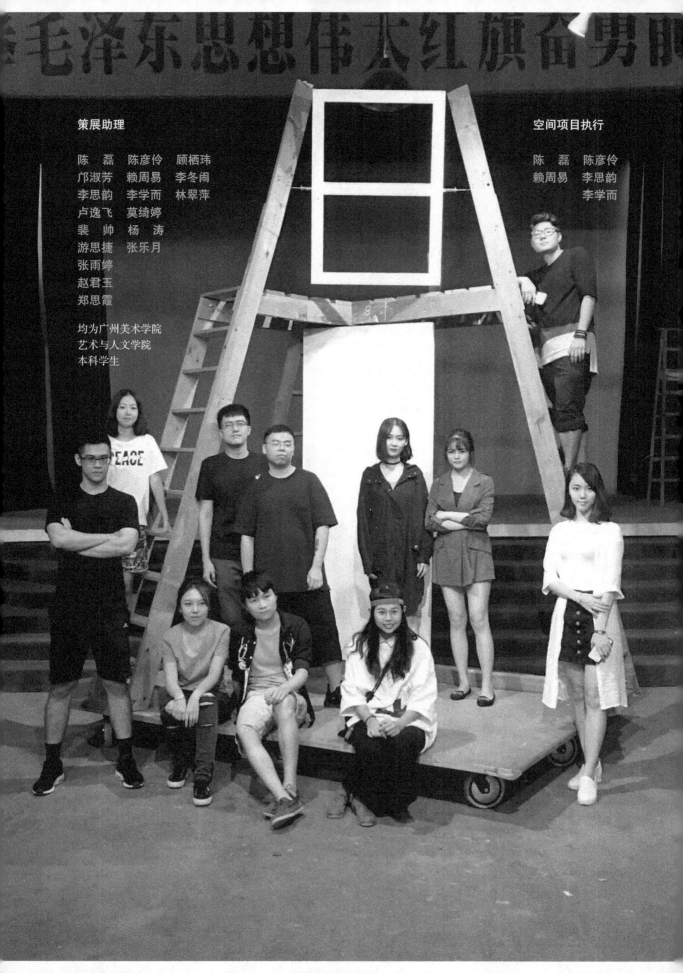

策展人 / 艺术家简介

TTC
移·动·剧·场
你我空间

感谢 所有来访小洲人民礼堂的观众朋友们，

感谢 所有关注与支持你我空间的机构和媒体的朋友们，

感谢 所有参与移动剧场TTC项目的艺术家、策展人和策展助理们。

后　　记

　　"移动剧场：十六个介入者的十一次艺术加载"是"你我空间"于2016年秋启动的一个艺术项目。作为项目发起人，德国艺术家安吉莉卡·曼兹与第一批应邀参与加载的15位艺术家们一道，计划在数月内以接龙的方式完成11次加载。后因赞助资金的问题，艺术家孙文浩不得不中途退出接龙，最终参与的艺术家共15人，实施艺术加载10次。但孙文浩先生的辛苦和努力大家有目共睹，故此，副书名仍为"十六个介入者的十一次艺术加载"。

　　为真实地考察和记录当下语境中艺术家们的思考过程和面对同一个问题的不同策略以及解决方法，我们在编辑时有意保留了最初对外公布的项目名称，包括艺术家们，连同你我空间分派给他们的策展助理们，在良好的互动关系中，共同参与、制作和实施的每一次"艺术加载"。感谢所有参与者，他们提供素材，亲自参与，使得艺术展出和图书出版成为可能。

　　感谢安吉莉卡·曼兹，没有她的坚持，就不会有小洲人民礼堂"移动剧场"概念的进一步发掘。感谢何利校、郑琦、孙文浩、杨义飞、沈丕基、郑龙一海、3234小组（洛鹏、宁宇、李星开、张原、赵新宇、林妮斯）、柯荣华和方亦秀等艺术家朋友的介入，他们的艺术才华和思想智慧引人入胜，启发人心。特别感谢赖周易、李思韵、李学而、陈彦伶、陈磊、张乐月、邝淑芳、莫绮婷、李冬闹、卢逸飞、裴帅、游思捷、顾栖玮、杨涛和张雨婷，彼时，他们是策展团队的策展助理，也是艺术院校的在读学生，更是整个项目的参与者、记录者和旁观者，正是因为他们和其他艺术家的共同努力，让一个充满前现代概念的"移动剧场"最终衍变为一个极具实验价值和意义的当代艺术项目。

<div align="right">

胡震　杨帆

2022年秋于小洲

</div>